南京漫游记

一座城市一本书

南京漫游记

何薇◎编

河海大学出版社
HOHAI UNIVERSITY PRESS
· 南京 ·

图书在版编目（CIP）数据

一座城市一本书·南京漫游记 / 何薇编. -- 南京：河海大学出版社，2021.11
ISBN 978-7-5630-7180-7

Ⅰ．①一… Ⅱ．①何… Ⅲ．①中国文学－当代文学－作品综合集 Ⅳ．①I217.1

中国版本图书馆CIP数据核字(2021)第172859号

书　　名 / 一座城市一本书
　　　　　 南京漫游记
　　　　　 YI ZUO CHENGSHI YI BEN SHU
　　　　　 NANJING MANYOU JI
书　　号 / ISBN 978-7-5630-7180-7
责任编辑 / 毛积孝
特约编辑 / 齐　静
特约校对 / 王春兰
装帧设计 / 刘昌凤
出版发行 / 河海大学出版社
地　　址 / 南京市西康路1号（邮编：210098）
电　　话 / （025）83737852（总编室）
　　　　 / （025）83722833（营销部）
经　　销 / 全国新华书店
印　　刷 / 三河市华晨印务有限公司
开　　本 / 660毫米×960毫米　1/16
印　　张 / 14
字　　数 / 162千字
版　　次 / 2021年11月第1版
印　　次 / 2021年11月第1次印刷
定　　价 / 69.80元

江南佳丽地，金陵帝王州

　　"江南佳丽地，金陵帝王州"，南京一直是历史的见证者。她曾有许多名字：建康、江宁、金陵……公元前333年，楚威王在石头山（今清凉山）筑金陵邑，"金陵"之名从此伊始。秦始皇东巡，又改金陵为"秣陵"。229年，孙权将都城从京口迁至秣陵，改秣陵为"建业"，意为建立千秋功业。由此，南京开始了都城的建设。"建康"之名则始于313年，因避讳改之。南北朝时期，宋、齐、梁、陈四朝，多以建康为都城。而"南京"二字的使用要追溯到明初。当时，朱元璋改应天府为南京。她曾是六朝古都、十代都会。东晋、宋、齐、梁、陈、明、太平天国、中华民国皆于此建都。

　　古朴与沧桑铸就了她的灵魂，无论是才子佳人谱写的秦淮河畔，还是记录民国风云变幻的总统府……我们总能从历史的蛛丝马迹中发现昨日与今天的莫名默契。也怪不得朱自清曾说："逛南京像逛古董铺子，到处都有些时代侵蚀的遗痕。"确实是这样，古幽的鸡鸣寺、巍峨的钟山、荒寂的雨花台……都能给人极深的印象。

　　十里秦淮是每一个去南京的人的必去地之一。作为南京的母亲河，秦淮河自古以来都极富盛名。在秦淮河的轻波荡漾中，有清雅疏淡的意境，有纸醉金迷的温柔乡，让这座城市总有一种脂粉气和书卷气。古来多少郁

郁不得志的文人墨客流连于此，粉饰着那虚妄的梦想；一个个王朝在这里，上演着改朝换代的大戏。然而，这种纸醉金迷的脂粉之下却深藏了一种巾帼不让须眉的霸气。不论是侠骨柔肠的李香君，还是文采翩然的柳如是，这些深感亡国之恨的奇女子，也让我们看到了秦淮河的一种韧性。

除了美景，南京也有很多令人难以忘怀的美食。金陵之鸭名闻海内，食鸭是这里的一大特色。在漫长的历史长河中，鸭文化已深深融入这座古城的血脉。从养殖到烹饪再到享用，每一个环节都包含了南京人对鸭子的无限遐思与热爱。除了鸭子，夫子庙也是如今南京美食的聚集地。突然间，我想到了汪曾祺在《人间草木》中言："南京夫子庙卖油炸臭豆腐干用竹签子串起来，十个一串，像北京的冰糖葫芦似的。"食物在文字里真是很可爱。

时间缓缓地向前流淌，从过去到现在，从春夏到秋冬，从白天到黑夜，属于这座城市的历史不会在时间的长河里隐去；属于这座城市的热闹和喧嚣也不会随着离开它的人，被打包在每一个行李箱中带走。所有的遗址都在闪闪发亮，人们来来回回创造着属于这一座城市的独有欢愉。

不知不觉，秦淮河的灯又亮了起来，伴着温柔的晚风，但愿风灯入座有所感。

（一）南京古迹：山围故国周遭在

㈡ 南京山水：凤去台空江自流

（三）南京风味：飞入寻常百姓家

（一）南京古迹：山围故国周遭在

殿　赋

〔南北朝〕萧统

萧统,南朝梁武帝萧衍长子,史称"昭明太子",死后葬于南京北象山。此文是他对都城建康内宫殿的描绘，以骈赋文体，再现了当时宫殿的恢宏与壮丽。

　　观华曤之美者，莫若高殿之丽也。高殿博敞，华色照朗。内备杂藻，外发珍象。延胆观之，欣然俯仰。阑槛参差，栋宇齐昃。玄黄既具，鲜丽亦发。椽并散节，若山若谷。或象翔鸟，或拟森竹。藻棁鲜华而粲色，山节珍形而曜目。

　　旅视刑则，委累嵯峨。雕丹文于檐际，镂华形以列罗。若乃日照珠帘，彪炳灼烁，轻风吹幌，乍扬乍薄。接长栋之耿耿，垂檐溜于四隅。建厢廊于左右，造金墀于前庑。卷高帷于玉楹，且散志于琴书。

长芦寺，位于南京市六合区，是著名的佛教禅宗寺院，始建于南朝。此寺盛极一时，很多文人雅士曾慕名而来。北宋时期，由该寺僧人释智福募钱重建。不仅规模宏大，建造精美，而且佛经藏量可观。

西域有人焉，止而无所系，观而无所逐。唯其无所系，故有所系者守之；唯其无所逐，故有所逐者从之。从而守之者，不可为量数，则其言而应之、议而辨之也，亦不可为量数，此其书之行乎中国，所以至于五千四十八卷，而尚未足以为多也。

真州长芦寺释智福者，为高屋，建大轴两轮，而栖匦于轮间，以藏五千四十八卷者，其募钱至三千万，其土木丹漆珠玑，万金之闳壮靡丽，言者不能称也，唯观者知焉。夫道之在天下莫非命，而有废兴，时也。知出之有命，兴之有时，则彼所以当天下贫窭之时，能独鼓舞得其财以有所建立，每至于此，盖无足以疑。智福有才略，善治其徒众，从余求识其成，于是乎书。

《入蜀记》是作者的一部日记式的游历日记，而本文则是节选其中他在建康城的所见所闻。此处的亭台楼阁、佛寺古刹、山川险地，他都亲自登临，一一记录。每一处风景都各具特色，各有其妙。

五日大风，将晓，覆夹衾。晨起，凄然如暮秋。过龙湾，浪涌如山，望石头山，不甚高，而峭立江中，缭绕如垣墙。凡舟皆由此下至建康，故江左有变，必先固守石头，真控扼要地也。自新河入龙光门，城上旧有赏心亭、白鹭亭，在门右。近又创二水亭，在门左，诚为壮观。然赏心为二亭所蔽，颇失往日登望之胜。泊秦淮亭。说者以为钟阜艮山，得庚水为宗庙水。秦凿淮，本欲破金陵王气，然庚水反为吉，天下事信非人力所能胜也。见留守、右朝请大夫、秘阁修撰唐琢，通判、右朝散郎潘恕。建康行宫在天津桥北，桥琢青石为之，颇精致，意其南唐之旧也。晚小雨，右文林郎、监大军仓王烜来。王言京口人用七月六日为七夕，盖南唐重七夕，而常以帝子镇京口，六日辄先乞巧，翌旦驰入建康赴内醮，故至今为俗云。然太宗皇帝时尝下诏，禁以六日为七夕，则是北俗亦如此，此说恐不然。

六日，见左朝散大夫、太府少卿、总领两淮财赋沈夏，武泰军节度使、

建康诸军都统郭振。右宣教郎、知江宁县何作善,右文林郎、观察推官褚意来。作善字百祥,意字诚叔。晚见秦伯和侍郎。伯和名埙,故相益公桧之孙。延坐画堂,栋宇闳丽,前临大池。池外即御书阁,盖赐第也。家人病创,托何令招医刘仲宝视脉。

七日早,游天庆观,在冶城山之麓。地理家以为此山脉络自蒋山来,不可知也。吴、晋间城垒,大抵多因山为之。观西有忠烈庙,卞壶庙也,以嵇绍及壶二子眕、盱配食。绍死于惠帝时,在壶前,且非江左事,而以配壶,非也。庙后丛木甚茂,传以为壶墓。墓东北又有亭,颇疏豁,曰忠孝亭。亭本南唐忠贞亭,后避讳改焉。忠贞壶谥,今曰忠孝,则并以其二子死父难也。云堂道士陈德新,字可久,姑苏人,颇开敏,相从登览久之。

遂出西门,游清凉广慧寺。寺距城里余,据石头城,下临大江,南直牛头山,气象甚雄,然坏于兵火。旧有德庆堂,在法堂前,堂榜乃南唐后主撮襟书,石刻尚存,而堂徙于西偏矣。又有祭悟空禅师文,曰:"保大九年岁次辛亥九月,皇帝以香茶乳药之奠,致祭于右街清凉寺悟空禅师。"按南唐元宗以癸卯岁嗣位,改元保大,当晋出帝之天福八年。至辛亥,实保大九年,当周太祖之广顺元年。则祭悟空者,元宗也。《建康志》以为后主,非是。

长老宝余,楚州人,留食,赠德庆堂榜墨本。食已,同登石头,西望宣化渡及历阳诸山,真形胜之地。若异时定都建康,则石头当仍为关要。或以为今都城徙而南,石头虽守无益,盖未之思也。惟城既南徙,秦淮乃横贯城中,六朝立栅断航之类,缓急不可复施,然大江天险,都城临之,

金汤之势，比六朝为胜，岂必依淮为固耶！左迪功郎、新湖州武康尉刘炜，右迪功郎、监比较（盐）务李膺来。炜，秦伯和馆客也，言秦氏衰落可念，至屡典质，生产亦薄，问其岁入几何，曰米十万斛耳。

八日晨，至钟山道林真觉大师塔焚香。塔在太平兴国寺上，宝公所葬也。塔中金铜宝公像，有铭在其膺，盖王文公守金陵时所作。僧言古像取入东都启圣院，祖宗时每有祈祷，启圣及此塔皆设道场，考之信然。塔西南有小轩，曰木末，其下皆大松，髯甲夭矫如蛟龙，往往数百年物。木末盖后人取王文公诗"木末北山云冉冉"之句名之。《建康志》谓公自命此名，非也。塔后又有定林庵，旧闻先君言，李伯时画文公像于庵之昭文斋壁，着帽束带，神彩如生。文公没，斋常扃闭，遇重客至，寺僧开户，客忽见像，皆惊耸，觉生气逼人，写照之妙如此。今庵经火，尺椽无复存者。予乙酉秋尝雨中独来游，留字壁间，后人移刻崖石，读之感叹，盖已五六年矣。

归途过半山少留。半山者，王文公旧宅，所谓报宁禅院也。自城中上钟山，此为中途，故曰半山，残毁尤甚。寺西有土山，今谓之"培塿"，亦后人取文公诗所谓"沟西顾丁壮，担土为培塿"名之也。寺后又有谢安墩，文公诗云在冶城西北，即此是也。

九日至保宁、戒坛二寺。保宁有凤凰台、览辉亭。台有李太白诗云："三山半落青天外，二水中分白鹭洲。"今已废为大军甲仗库，惟亭因旧趾重筑，亦颇宏壮。寺僧言，亭牓本朱希真隶书，已为俗子易之矣。法堂后有片石，莹润如黑玉，乃宋子嵩诗，题云："凤台山亭子陈献司空，乡贡进士宋齐丘。"司空者，徐知诰也，后改姓名曰李昪，是为南唐烈祖，而齐丘为大臣。

后又有题字云："昇元三年奉敕刻石。"盖烈祖既有国，追念君臣相遇之始，而表显之。昇、齐丘虽皆不足道，然当攘夺分裂横溃之时，其君臣相遇，不如是亦不能粗成其功业也。

戒坛额曰崇胜戒坛寺，古谓之瓦棺寺，有阁，因冈阜，其高十丈。李太白所谓"钟山对北户，淮水入南荣"者。又《横江词》"一风三日吹倒山，白浪高于瓦棺阁"是也。南唐后主时，朝廷遣武人魏丕来使南唐，意其不能文，即宴于是阁，因求赋诗。丕揽笔成篇，末句云："莫教雷雨损基扃。"后主君臣皆失色。及南唐之亡，为吴越兵所焚。国朝承平二百年，金陵为大府，寺观竞以崇饰土木为事，然阁终不能复。绍兴中，有北僧来居，讲《惟识百法论》，誓复兴造，求伟材于江湖间。事垂集者屡矣，会建宫阙，有司往往辄取之，僧不以此动心，愈益经营，卒成卢舍那阁，平地高七丈，雄丽冠于江东。旧阁基相距无百步，今废为军营。

秦伯和遣医柴安恭来视家人疾，柴，邢州龙冈人。晚，褚诚叔来。诚叔尝为福州闽清尉，获盗，应格当得京官，不忍以人死为己利，辞不就，至今在选调。又有为他邑尉者，亦获盗，营赏甚力，卒得京官。将解去，入郡，过刑人处，辄掩目大呼，数日神志方定。后至他郡，见通衢有石幢，问："此何为？"从者曰："法场也。"亦大骇叫呼，几坠车，自此所至皆迂道，以避刑人之地。人之不可有愧于心如此。移舟泊赏心亭下。秦伯和送药。

十日早，出建康城，至石头，得便风，张帆而行。

阅江楼记

［明］宋濂

阅江楼，位于南京西北角，是江南四大名楼之一。此楼始建于明洪武七年（1374），由明太祖朱元璋亲自下诏修建。作者凭栏遥望，不仅震撼于这气势磅礴之景，也深感帝王之业，得之不易。

金陵为帝王之州。自六朝迄于南唐，类皆偏据一方，无以应山川之王气。逮我皇帝，定鼎于兹，始足以当之。由是声教所暨，罔间朔南；存神穆清，与天同体。虽一豫一游，亦可为天下后世法。京城之西北，有狮子山，自卢龙蜿蜒而来，长江如虹贯，蟠绕其下。上以其地雄胜，诏建楼于巅，与民同游观之乐，遂锡嘉名为"阅江"云。

登览之顷，万象森列，千载之秘，一旦轩露，岂非天造地设，以俟夫一统之君，而开千万世之伟观者欤？当风日清美，法驾幸临，升其崇椒，凭阑遥瞩，必悠然而动遐思。见江汉之朝宗，诸侯之述职，城池之高深，关阨之严固，必曰："此朕栉风沐雨，战胜攻取之所致也。中夏之广，益思有以保之。"见波涛之浩荡，风帆之上下，番舶接迹而来庭，蛮琛联肩而入贡，必曰："此朕德绥威服，覃及内外之所及也。四陲之远，益思有以柔之。"见两岸之间，四郊之上，耕人有炙肤皲足之烦，农女有捋桑行

馑之勤，必曰："此朕拔诸水火，而登于衽席者也。万方之民，益思有以安之。"触类而思，不一而足。臣知斯楼之建，皇上所以发舒精神，因物兴感，无不寓其致治之思，奚止阅夫长江而已哉！

彼临春、结绮，非不华矣；齐云、落星，非不高矣。不过乐管弦之淫响，藏燕、赵之艳姬。不旋踵间而感慨系之，臣不知其为何说也。虽然，长江发源岷山，委蛇七千余里而入海，白涌碧翻。六朝之时，往往倚之为天堑。今则南北一家，视为安流，无所事乎战争矣。然则果谁之力欤？逢掖之士，有登斯楼而阅斯江者，当思圣德如天，荡荡难名，与神禹疏凿之功同一罔极。忠君报上之心，其有不油然而兴耶？

臣不敏，奉旨撰记，欲上推宵旰图治之功者，勒诸贞珉；他若留连光景之辞，皆略而不陈，惧亵也。

秦淮河房

〔明〕张岱

秦淮河上的河房，真是一个好去处。这里到处是一派歌舞升平的欢乐景象。看着往来穿梭的画船、灯船，听着悠悠飘荡的琴瑟之音，闻着淡淡的花香、脂粉香……不觉沉醉其中，忘了今夕何夕。

秦淮河河房，便寓、便交际、便淫冶，房值甚贵，而寓之者无虚日。画船箫鼓，去去来来，周折其间。河房之外，家有露台，朱栏绮疏，竹帘纱幔。夏月浴罢，露台杂坐。两岸水楼中，茉莉风起动儿女香甚。女客团扇轻纨，缓鬓倾髻，软媚着人。年年端午，京城士女填溢，竞看灯船。好事者集小篷船百什艇，篷上挂羊角灯如联珠，船首尾相衔，有连至十余艇者。船如烛龙火蜃，屈曲连蜷，蟠委旋折，水火激射。舟中镬铔星铙，宴歌弦管，腾腾如沸。士女凭栏轰笑，声光凌乱，耳目不能自主。午夜，曲倦灯残，星星自散。钟伯敬有《秦淮河灯船赋》，备极形致。

板桥杂记序

[清] 余怀

本文是作者阐述自己创作《板桥杂记》目的之作。年少时，流连于秦淮风月，诗酒佳人相伴，肆意妄为。晚年时，恰逢时代巨变，他借助对金陵往事的追忆，抒发内心的无限感慨。

或问余曰："《板桥杂记》何为而作也？"余应之曰："有为而作也。"或者又曰："一代之兴衰，千秋之感慨，其可歌可录者何限，而子惟狭邪之是述，艳冶之是传，不已荒乎？"余乃听然而笑曰："此即一代之兴衰、千秋之感慨所系，而非徒狭邪之是述、艳冶之是传也。金陵古称佳丽地，衣冠文物，盛于江南，文采风流，甲于海内。白下青溪，桃叶团扇，其为艳冶也多矣。洪武初年，建十六楼以处官妓：澹烟、轻粉、重译、来宾，称一时韵事。自时厥后，或废或存，迨至三百年之久，而古迹寝湮，所存者惟南市、珠市及旧院而已。南市者，卑屑妓所居；珠市间有殊色；若旧院，则南曲名姬、上厅行首皆在焉。余生也晚，不及见南部之烟花、宜春之弟子，而犹幸少长承平之世，偶为北里之游。长板桥边，一吟一咏，顾盼自雄。所作歌诗，传诵诸姬之口，楚、润相看，态、娟互引，余亦自诩为"平安杜书记"也。鼎革以来，时移物换。十年旧梦，依约扬州；一片欢场，

鞠为茂草。红牙碧串，妙舞清歌，不可得而闻也；洞房绮疏，湘帘绣幕，不可得而见也；名花瑶草，锦瑟犀毗，不可得而赏也。间亦过之，蒿藜满眼，楼馆劫灰，美人尘土。盛衰感慨，岂复有过此者乎！郁志未伸，俄逢丧乱，静思陈事，追念无因。聊记见闻，用编汗简，效《东京梦华》之录，标崖公蚬斗之名。岂徒狭邪之是述，艳冶之是传也哉！"客跃然而起，曰："如此，则不可以不记。"于是《板桥杂记》作。

游瓦官寺记

[清] 王士禛

瓦官寺，位于南京市西南角，又称古瓦官寺，始建于东晋兴宁二年（364），是一座重要的佛教寺院。因此处原是官府管理陶业之所，故名"瓦官"。本文是作者的游历之记，笔调随性，详细记述了瓦官寺的历史与变革。

金陵城西南隅最幽僻处，古瓦官寺在焉。邓太史元昭招予结夏万竹园。园与寺邻，喜胜地落吾手也。

时方燠甚，忽云叶四垂，雨如屈注，淮水暴涨三四尺。高柳清溪，御风以往，至凤游寺，即上瓦官也。按葛寅亮《记》云：寺一更于昇元，再废于崇胜戒坛，洪武初荡然无存。其地半入骁骑仓，半入徐魏公族园。万历十九年，魏公慨然布金，遂复瓦官、昇元之旧。殿左空圃有土阜，高丈许，上多梧桐林，即古凤凰台址。今寺去江远甚，台近培塿，不可以望远。太白诗所谓"一风三日吹倒山，白浪高于瓦官阁。"故迹沧桑，不可复考。太史谓瓦官旧在城外，濒于江。明初广拓都城，始入城内云。

稍西南，为下瓦官寺。藤梢橘刺，数折始得，寺门清回，视上瓦官，不啻过之。寺有唐旛，相传天后锦裙所制。锦作浅绀色，云龙隐起，四角缀十二铃，陆龟蒙《古锦记》云：瓦官寺有陈后主羊车一轮、武后锦裙一

幅。今羊车不可见，而此裙宛然。又《志》称：师子国玉佛、戴安道佛像、顾长康《维摩图》，为此寺三绝。皆化去。老狐看朱成碧，以此狐媚世尊，勿乃不可，顾千载而下，犹与金石同寿，事固有不可解者。六朝时，名僧支道林、法汰之流皆居此，顾虎头、伏曼容宅正在寺侧，风流弘长，于古为最，殊恨古人不见我也。

入万竹园，饮青峭堂，出华林部奏伎堂侧，琅玕万个，流云欲归，蝉鸟乱鸣，意高枕此中，不复成梦。堂前有池如半规，烟雾莘郁。太史云：池每夕必有气，缊缊轮囷，登阁望之，如匹练。然漏下三十刻，相约以明日访六朝松石，乃别去。

随园记

［清］袁枚

随园，位于南京小仓山一带，是清代江南三大名园之一。作者用寥寥数百字，不仅交代了随园的方位、改名等情况，而且将金陵的各名景串联在一起，如小仓山、清凉山、雨花台、鸡鸣寺等，以表对园林的喜爱。

金陵自北门桥西行二里，得小仓山。山自清凉胚胎，分两岭而下，尽桥而止。蜿蜒狭长，中有清池水田，俗号干河沿。河未干时，清凉山为南唐避暑所，盛可想也。凡称金陵之胜者，南曰雨花台，西南曰莫愁湖，北曰钟山，东曰冶城，东北曰孝陵、曰鸡鸣市。登小仓山，诸景隆然上浮。凡江湖之大，云烟之变，非山之所有者，皆山之所有也。

康熙时，织造隋公当山之北巅，构堂皇，缭垣墉，树之荻千章，桂千畦。都人游者，翕然盛一时，号曰隋园，因其姓也。后三十年，余宰江宁。园倾且颓弛，其室为酒肆，舆台嗻嗻，禽鸟厌之，不肯妪伏。百卉芜谢，春风不能花。余恻然而悲，问其值，曰三百金，购以月俸。茨墙剪阖，易檐改涂。随其高，为置江楼；随其下，为置溪亭；随其夹涧，为之桥；随其湍流，为之舟；随其地之隆中而欹侧也，为缀峰岫；随其蓊郁而旷也，为设宦窔。或扶而起之，或挤而止之，皆随其丰杀繁瘠，就势取景，而莫

之夭阙者，故仍名曰随园，同其音，易其义。

落成，叹曰："使吾官于此，则月一至焉；使吾居于此，则日日至焉。二者不可得兼，舍官而取园者也。"遂乞病，率弟香亭、甥湄君移书史居随园。闻之苏子曰："君子不必仕，不必不仕。"然则余之仕与不仕，与居兹园之久与不久，亦随之而已。夫两物之能相易者，其一物之足以胜之也。余竟以一官易此园，园之奇可以见矣。己巳三月记。

金陵一周记

张梅庵

本文是作者在金陵一周的见闻记录。为一瞻福地，一解山湖相思之情，从十一日至十八日，他每日皆会详述这一天的行程，甚至于天气晴雨都会——备注，记录着金陵的风景名胜。

吾于史见司马子长之文，沛然荡然而有奇气。于书得孟氏之言曰："吾善养吾浩然之气。"顾一则足迹遍天下，一则只身走齐鲁间凡数十年。于焉知沛然浩然者，盖有得乎游焉。顾氏亭林，晚近之大儒也。而西攀巴蜀，南浮湘沅，北走龙门，东穷吴楚。得以悟后海先河，为山覆篑，退而著书。天下之利病，有如指掌。然则士之欲穷搜博览，得山川之助，亦岂埋首白屋，咿唔呫哔，执一经一卷斤斤然所可求者耶？余性嗜游，每友人自外归者，辄穷诘其地之风土胜迹以为乐。若夫名区仙境，得文人之歌咏，入丹青之描绘者，尤神往意夺，形诸梦寐。甲寅秋，金陵举行省立学校联合运动会。我校赴会者，除参观团外共四十人，余亦附骥尾以行。金陵，六朝帝皇之州也。所谓石头虎踞、钟阜龙蟠、白下秋风、秦淮夜月者，亦曾于诗中闻之，于画中见之，于梦寐中魂往而神游之矣。今乃溯江以上，一瞻福地，揖名山大湖以诉十年渴望相思之苦。湖山有灵，亦默然诏我以六代之遗踪，示

我以天府之秘蕴。兹游之乐，其有极耶！往返凡七日，其接于目而印诸脑，触乎外而感乎心者，辄记之以留鸿爪，名曰《金陵一周记》，并冠数言如此。

余等此去，合两团体而为一。一参观团，一运动团。参观团之路线，由通而宁而苏而无锡而沪。运动团则一往一返而已。行装每二人共一卧具，备网篮以藏用物及衣服，四人共之，便携带也。余等将于此以练习远足之精神，只附校仆一人。校亦欲借以增余等旅行之常识，故一切旅资之支配，行囊之照料，悉委之于生徒。于是乃选精密审慎者四人为会计员，体力强健而应事敏捷者四人为庶务员，以处理之。部署定，乃于九月十二日上午七时启行。

先是十一日为星期四。上午雨，众咸失望。下午稍放晴，而阴云黯然，犹有雨意。至晚忽豁然开朗，特天气较冷耳。是夜余等自修课停，各从事于个人之预备。其为共同所必需者，则旅行用之日记簿及铅笔等是也。余更借水瓶一、小提包一，用以防渴及储食物。此行作远游，为生平所未遭际，不得不作最精密最完全之预备也。是夜忙碌异常，疲倦不胜。以明日将早起也，余乃先期睡，然辗转不成寐。未几睡去，夜半，忽闻一阵朔风，挟数点雨扑窗，作剥啄声。孤桐拂槛，黑影来往，瞥然若巨鬼之攫人。余矍然起，侧耳久之。知果雨，并知为疏雨，檐溜不响也。心稍安，后强睡去。

十二日五时三刻，即起身引领望天际。湿云不归，细雨未歇。枝头含雨珠点点，风来吹坠，淅沥响败叶中，知夜半后又雨，且雨必大，而为时甚暂也。同学咸对天作怨言，久之雨止，淡日时从云罅中漏出，知天有晴意矣。各欣然就早餐。餐毕，已六时一刻。天大晴，行议遂决。雇车凡

六十余辆，分载行囊，余等各校服，二人共一车。载人者与载物者间以行，便照顾也。临行，同学咸絮絮嘱余等多致美石归（指雨花石）。余等笑颔之。乃命车鱼贯行，过江山门（本城南门），由新马路而西，九点一刻至芦泾港。港距城可十余里，轮船至此小泊，一商港也。有数客寓，以便旅客。余等乃入寓休息。询逆旅主人，知上水为江孚轮，须十二时始至。于是余等或坐饮，或散步江滨。余与二三知友循江岸行。茫然万顷，一望黄烟，无际涯也。远望白狼峰，矗然若笔，立于江心。烟岚缥缈，仿佛小姑。间有远帆数片，江鸟两三，掠过其下，而出没其左右者。余载行载顾，颇快胸意。沿岸方筑楗累石，以防坍毁。盖吾通西门外，距江最近处，鸟道仅里许。历年坍毁，损失无算，不预为防范，城郭且有沦胥之叹也。筑楗保坍之议，提倡多时。前清末年，曾请江督借款兴办，卒未有效。今议虽寝，而各港之建筑堤岸，则已有告成者。盖切肤之痛，纵使呼吁无门，亦必作割肉医疮之计也。休息凡二小时，惟见长江向天际流耳。未几，遥瞩水天相接处，一黑点露水面，隐约间有烟数缕缭绕其上。众咸曰："至矣至矣。"立而待之，船身毕露。有顷，汽笛作呜呜呜，响彻长空。一瞥间停轮矣，余等乘小划泊其下。既入，客极多，拥挤不堪，几无安着处，乃住楼上两胡同中。幸空气得流通，且免鸡鸭之臭，差堪小坐。两点五分过张家港，四时过江阴，六时过泰兴，闷坐此狭巷中，已历六小时，饥肠且辘辘鸣矣。饭色黑如泥，粒粒可更仆数，三啜之不克下咽也。迫于饥，不尽半器而罢。

既饭，乃步船外。凭栏四望，浊浪排空，江风如剪，远帆作黑紫色，静浮江上。昔赵瓯北诗云"远帆疑不动"，此语实写，非虚拟也。循廊而

行至船前部，则大餐间之所在也。各房精致非常，陈设华丽。再前则外人居焉，精洁纯净，与客舱有霄壤之别。两边各以巨索作界，以禁闲人。余等观望徘徊，亦不敢越雷池一步也。冷风袭人，凛乎不可久留。复入内，以铜元两枚购明信片一张，寄校中诸友。九点钟，睡魔至矣。顾地隘人稠，实无酣睡处，乃倚行囊假寐，旋即熟睡。忽为一大声惊醒，见同学咸急趋廊外。时江声如奔雷。出询同学，则曰："趋看金、焦山也。"余心定不复思睡。远望灯火，点点如串珠，然众咸指为镇江。十时半，过金、焦山脚，两壁高峙，昏黑不辨真相，惟苍茫无极，雄踞江中，屹然若对揖，若连锁。而江风浩荡，怒涛欲飞，白银一片，倒泻而出。轮船至此，与浪花相激冲，万马奔腾，使人魄夺也。十一时抵镇江。万声如沸，人乱于麻，小商杂贩，往来若流水。余觉饥甚，购茶蛋数枚。同学亦各备食物。轮停约二小时。凭栏眺望，夜景良佳，未几，遂各择地睡，然易醒，难入梦也。

十三日上午五时半，抵下关。六时各负行囊登陆，至火车站。则头次火车已开行，乃散步站外，见商民寥寥，架草为屋，盖层楼广厦，毁于兵燹，战后余生，半多穷困也。一望原野，草枯不青，黔庐赭宇，宛然具在，慨疮痍之难复，痛离乱之相寻。久之，火车至。余等交发物件后，即乘车赴丁家桥。

余等此去，寓省议会，距丁家桥咫尺耳。汽笛一声，风驰雷逐。窗外树木，旋转如飞，模糊不可逼视。忽轰隆有声，暗黑无睹，众皆失色惊呼。一瞬间则又万象昭然，明朗如故矣。同学某君告我以穴城而过之故，余奇之，盖异其城门深度之大也。然余闻京汉铁路穴武胜关而过，凿山以行，则火

车入穴时，当别有奇景矣。闲话未竟，车已停，余等乃下。校役先往唤脚夫十余人，陆续运行囊至省议会。巍乎壮哉，省议会之建筑也，崇楼伟丽，得未曾见。门外辟地作圆圈形，杂莳花卉，往来者绕行两边，隔花可语也。既入，宿于旁厅休息室楼房。上有电灯装置，颇奇巧。室东辟巨窗二，窗启可立而望。钟山风景，如玩之几席之上。九时半早膳，食尽数器。畴昔饥欲死，今且饱欲死矣。膳毕，互约午后出游。余觉疲甚，遂卧，酣然一梦，直至四时始醒，出游者半已回寓。余就会所旁，观览风景。西去数百步之遥，即劝业会场。地址颇大，惜崇楼巨馆，几无遗迹。水亭与纪念塔尚存，然弃置不修，将就倾圮。说者谓将为故宫之第二，是言不诬也。忆昔靡百万之金钱，劳数千人之血汗，穷全国之所蕴藏，供一朝之观览，徒以耸骇听闻，震眩世俗。而于实际之研究，则未闻有所发见。而工、而农、而商、而士大夫，且相与辍业以嬉，举国若狂，一穷耳目之胜。呜呼！是废业也，非劝业也；是赛奇会也，非劝业会也。良可慨矣。尝谓我国人最喜仿外人之所为，且多学其形式，而弃其实质。故凡彼之所恃以富恃以强者，我一效之，适足以促其亡而自召其祸，固非独劝业会为然也。六时回寓，夜膳后，扬州第五师范到。约一连人，有分队长等名，纯取军营制，动作皆以号。六时一刻夜膳。

十四日为星期日。四时半即醒。天未大明，混茫无际。探首窗外，不见钟阜。既而东方现鱼肚色，隐然见峰顶淡黑如云。少焉日出，红霞披天，紫岩相映，而峰头毕显矣。顶下白云环绕，时断时续，划山为二截，如白虹之盘空，堪称奇景。五时半起身。早膳罢后，众议须观察运动场，以明

日将开会也。于是乘人力车至第一工校。校址在复成桥北，垂杨匝地，临水负山，景物清幽，如入图画。惜校无楼房，便少点缀耳。运动场在校后，即该校之体操场也。无浅草，多砂砾，布置极简单。

十时一刻回寓。午膳后，约同学六人游明孝陵。乘车驰朝阳门外，一望荒凉，不堪入目。枯坟累累，动以数百计。间有丰碑高树，上载年月及死亡人数或马数者。盖多系革命阵亡之兵士，而红十字会为之掩埋者也。嗟乎！白杨黄土，人招野外之魂；青冢荒山，日落江南之路。腥风血雨，原草不春；怨魄幽灵，泪碑犹湿。沧桑人事，痛后思维；凭吊唏嘘，盖亦足怆然动情矣。自此一路，断砖残瓦，崩石颓垣，连绵断续，一望数里。游其地者，如入罗马古城也。有工人数百，搬运砖石，询之知备建筑之用。再入数里，则皇城至矣。黝然一门，深可二丈，半遭拆毁，非复旧观。上有巡按使命令，禁止拆毁，保存古迹。故此门犹巍然独在，恍如灵光之殿。女墙多付阙如，野草丛生，蔓延其上。黄赭相间，不一其色。虽历遭风雨之剥蚀，兵火之蹂躏，而其建筑之巩固，雕饰之精工，则犹不可掩。然则追溯数百年以前，其灿然烂然者，当可想见矣。造孝陵凡三憩，足疲不能前，至则已三下钟矣。缭垣四绕，荆棘披离。甬道尽处为一亭，有碑高一丈余，文曰"治隆唐宋"，为康熙亲笔，书法颇劲道。其后更有短碑，嵌于壁中，为乾隆南巡时所立。文多恣肆讥讽之辞，当时气焰之盛，可见一斑。然而百年兴废，天命无常。两朝遗踪，曷堪重说。越亭而过，蔓草披覆，仅余蹊径。间有断瓦数片，隐于草中，游者争拾之。越隧道，晦暗如暮夜。试一作声，冷气森然，随闻响应。登其巅远瞩四极，据紫金而控鸡鸣，倚

石城而望北极。烟霞隐现，气象万千。连山绵亘，有若卧龙。所谓天子气，所谓龙虎势者，其在斯耶。古墙欲坠，惊沙时飞，鼠迹狐踪，随处皆是。浏览一遍，相率乃下。其陵在山之半麓，兴败不欲登。有外人数辈，挟枪猎其上。枪声起处，山鸟拍拍惊飞。相顾为乐，而夕阳西沉矣，钟山反照，一片暮紫。归心乃勃发不可遏，沿原道回。山麓有酒家，兼售茶，称"钟山第二泉"，不知所谓。饮之亦复甘洌适口。遂乘人力车回，城中灯火荧然，炊烟四起。至都督府搭火车至丁家桥，抵寓已五时一刻。夜膳毕，各述游踪，互询所见，颇饶趣味。有游后湖者，多谓不足观。余等初拟往游，至此议乃罢。

十五日天晴，四时一刻起身，以今日为开会日也。早膳毕，即赴会。运动项目繁多，不胜记述。上将军署禁卫军之枪刺术及柔术，足称特色。吾校张君跳栏赛跑得第二，各鼓掌迎。张君不喜运动，而特长于运动，临场试演，居然出人头地。五时散会，余等即回寓。是日午膳，各给馒首以食。身体虽疲劳，精神则大快，即饥亦不以为苦也。晚膳饭量颇增。既罢，聚谈日间事，庄谐杂进，津津乐道，几于不能成寐，然以明日又将开会，各强睡去。余历一点钟余，始睡熟。

十六日阴。上午雨。先是夜间觉奇冷，蒙被以卧，不知雨也。天稍明，闻同学相语曰："天雨矣，将奈何？"余惊起视之，果雨，五时起身。运动停否，尚未得知。久之乃有通告至，略谓天雨，本日运动暂停。是日闻开职员会，提议之事未悉。九点钟后雨歇，天有晴意。同学各游兴勃发，特恨地湿耳。午膳后，天果晴，各陆续出游。余与徐君乘车往北极阁。山

不高而峻，登其上，一城历历如指掌。忆昔革命时代北极阁之战事，历有所闻。及今观之，始知为兵家必争之地也。上多军士坟，年月人数，有碑可稽，阅之神伤。有军营扎其巅，未便造极，旋即下山。复乘车由中正街往雨花台。雨花台，童山也，无森林。壮悔堂有诗曰"古木犹饶龙虎势"，直不知所指矣。山多美石，余与徐君拾之，美不胜收。时有童子三五，人挟小篮，捧一水盂，中置小石十余枚或数枚不等，五色斑丽，清水涵之，尤觉可爱。沿山呼卖，争趋游人。余购十余枚。童子告余曰："美石不易得，必俟夏雨一至，浮泥冲去，始能鉴别也。"余嘉其言而爱其活泼，倍价与之。台前多军士之葬所，残碑断碣，良足怆怀。时天暮且将雨，急驱车归，到寓已五时半。

十七日为星期三，余等来此五日矣。是日天晴，朔风大作，冷气袭人，几于股栗。五时到会，人数较前日为少，地湿不便坐立。午时饥寒交迫，令人难耐。运动项目较前尤为繁多，而精神亦倍壮。五时半散会，奏乐一遍，三呼万岁，各依次退。而赫赫之联合运动会，于此闭幕矣。到寓睡甚早，以休息精神。

十八日为休息日。天大晴。四年级诸君四时半即起，各束装整囊，将由宁之苏沪，从事参观也。余等送之。客中送客，黯然销魂。余等嘱其抵无锡后，多致泥人归，诸君亦笑额之。既去，余等觉寂寞异常，早膳后约同学三人，重游故宫，观血迹亭也。亭在五凤桥北。五凤桥为五石桥，并跨于小沟上。水深绿，溷浊不堪。或谓即御沟也。过桥则亭在焉。亭已毁，血石犹存。石上殷红点点，酷类血迹，惟不成字形耳。或谓系石纹，若血

迹，定遭剥蚀，早无痕迹矣。余谓不然。夫精诚所感，可以动天。稽之往古，彼六月飞霜，三年不雨，岂偶然哉？生公说法，可使顽石点头，岂大义凛然如孝孺者，不可使顽石留血耶？或又谓石系假造，非真石。余又不谓然。彼愤然就义时，在殿前也，则溅血之石，必为殿石无疑。今石之边缘，盘龙作花，雕刻颇精。证之《胡文忠公血迹亭记》，固又明明为殿旁石也。嗟嗟！大义凛然，昭昭千古。后人不忍石之弃于蔓草荒烟，为亭以存之，宜也，而今亭毁于兵矣。人心菲薄，思古无情，耗矣兹石，谁复存之。行见深卧荆棘，为樵夫牧儿所践踏，凄风苦雨所浸淫，数百年后，更从何处得此斑斑者耶？是则尤所彷徨瞻顾而不忍去也。自此由旧同学某君导往第一工学小憩，旋即乘车抵莫愁湖。湖在水西门外，游者甚众，皆学生也。余四人随之入。房屋不多，颇精雅。其内则多水亭。中有小池，水不澄清，斯可惜耳。由此登胜棋楼，入曾公阁。阁中有曾文正公小像。盖曾公在金陵时，曾重修莫愁湖。一时文士作诗咏之者甚多。今亭榭犹新，楼台无恙。后之来游者，借以挹山光而领湖色，受赐多矣。记其两廊柱联一首云："憾江上石头，抵不住迁流尘梦，柳枝何处，桃叶无踪，转羡他名将美人，燕息能留千古迹；问湖边月色，照过来多少年华，玉树歌余，金莲舞后，收拾只残山剩水，莺花犹是六朝春。"写作俱佳，可垂不朽。余等瞻仰之余，不胜景慕。以旷世儒将与绝代美人并说千秋，同高百代。阁外湖山，为之生色不少。某何人斯，其能于名区胜境留一名一字以附骥尾。阁中小联有云："问他日莫愁湖上，可有千秋图画，绘我须眉。"是言实得我心之先。最后有水亭，甚轩敞。凭栏一望，波平于镜，山远如烟，水色岚光，落人

襟袖。所谓画舫游船，渺不得见，盖游湖者多在夏日。宝马轻车，络绎不绝。想彼半湖烟水，十顷荷花，木兰双桨，桃根桃叶之歌；玉笛一枝，采莲采菱之曲。人颜如玉，水腻于油。载酒赋诗，良云乐事。今则秋风方劲，湖正多愁。数行雁影，一岸芦花。美景良辰，我来已过。尤西堂西湖泣柳，"恨不相逢未嫁时"。此时此情，又不啻为我言之矣。时已午，复由某君请至第一工学午膳。午后至夫子庙购旧书若干部。得《瓯北诗话》旧本，珍逾拱璧，盖余酷嗜赵瓯北诗，而又耳食其诗话久矣。夫子庙书肆最多，阮囊羞涩，不能多致古籍。然每过书肆，必翻阅一遍，聊偿吾愿，所谓"过门大嚼，虽不得肉，良亦快心之意"云尔。五时至寓，即预备行囊，明日将附轮返通也。

万古飞不去的燕子

周瘦鹃

作者前往燕子矶的理由很简单——爱屋及乌。因为喜爱燕子，便不管如何大费周章，也要来这燕子矶看一看。在这里，满目富裕，所望之处皆是浩瀚江河、奇特岩石。但事实上，也不只是望望长江而已，静静地立在江边，在这里与时间结交，永久停留，不会飞去，向来来往往的旅人讲述着岁月的故事。

"微风山郭酒帘动，细雨江亭燕子飞"，这是清代诗人咏燕子矶的佳句，我因一向爱好那"燕燕于飞"的燕子，也就连带地向往于这南京的名胜燕子矶。恰好碰到了出席江苏省文学艺术工作者代表会议的机会，就在一个星期日呼朋啸侣合伙儿上燕子矶去，要看看这一只长栖江边万古飞不去的燕子。

在新街口附近乘十二路无轨电车直达中央门，转搭八路公共汽车，车行约四十分钟，燕子矶便涌现在眼底了。那块大岩石叠成的危崖，临江耸峙，真像一头挺大挺大的燕子，振翅欲飞。一口气跑到顶上，见崖边围着铁蒺藜，因为在旧时代里，常有活不下去的人到这里来从燕子背上跳下江去，结束他们的生命，所以借此预防。可是解放以来，早就没有这种惨剧了。我小

坐休息了半晌，便从斜坡上跑了下去，直到江边的沙滩上。只因连月少雨，江水退落，就形成了一大片滩，可以供人行走，倒也不坏。放眼远望，只见水连天，天连水，远近帆影点点，出没烟波深处，给这萧索的寒江，作了很好的点缀。据前人游记中说："孤岑突立江上，铁锁贯足，江水抱其三面，一二亭表之，巅之亭最可憩望。去亭百步，有飞崖俯江，俯身岩上，攀木垂首而视，风涛舟楫，隐隐其下也。矶崖之下，多渔人设罾，或依沙洲石濑为舍，或浮舍水上，或隐其身山罅，或就崖树下悬居，或将鱼蟹向客卖换青钱，或就垆换酒竟去。悠悠天地，此何人哉！"这是从前某一时期的情景，现在渔民有了公社，各得其所，可不是这样了。从这里看到遥遥相对的一大片滩上，有着密密层层的屋子，大概就是古人诗中所谓"两三星火是瓜洲"的瓜洲吧？

我沿着滩一路走去，时时仰望那突兀峥嵘的岩石悬崖，才认识到了燕子矶特殊的美点，并且越看越像是燕子了。这时四下里寂寂无声，只听得我们一行人踏在沙上的脚步声，在瑟瑟地响。好一片清幽的境界，使我的胸襟也一清如洗，尽着领略此中静趣，正如明代杨龙友来游燕子矶时所说的："时寒江凄清，山骨俱冷，其中深远澄淡之致，使人领受不尽。因思天下事境，俱不可向热闹处着脚。"这是从前诗人画家以及一般隐逸之士的看法，而爱好热闹的人，也许要嫌这环境太清幽，太冷静了。

三台洞是江边著名的胜地，沿着滩，走了好些路，才到达头台洞、二台洞，两洞都是浅浅的，似乎没有什么特点，在洞口浏览了一下，就退了出来。另有一个观音洞，供奉着一尊金身的观音像，金光灿然，瞧去并不很大，

据说本是一位高僧的肉身，把它装金改制而成，那么就等于是一个木乃伊了。此外无多可观，我们也就匆匆离去，继续向三台洞进发。

三台洞倒是一个可以流连的所在，前人游三台洞诗，曾有句云："石扉藤蔓迷樵路，流水桃花引客来。"这时节虽还没有桃花，而三台洞的美名，却终于把我们引来了。洞的正面也供着一尊佛像，地下有一个方塘，碧水沦涟，瞧去十分清冽，倒是挺好的饮料。右边有一扇门，门额上有"小有天"三个字，足见里面定是别有一天的。从这里进去，见有好多步石级，我们好奇心切，拾级而登，到了一个转角上，顿觉眼前一片漆黑，伸手竟不见了五指。我们却并不知难而退，还是暗中摸索地走将上去。我偶不小心，头额撞着了石块，疾忙低下头去；一面招呼后面的朋友们当心脚下，更要当心头上。好在摸到了一旁有栏杆帮忙，我们就这样前呼后拥地扶着栏尽向上爬。再转一个弯，眼前豁然开朗，已到了一座孤悬的小楼上，却见上面更有一层，于是拾级再向上爬，就达到了第三层，大家才站住了脚，这一段摸黑的过程，倒是怪有趣味的。我定一定神，抬眼向江上望去，穿过了浩淼的烟波，似乎可以望到大江以北；恨不得摇身一变，变作了燕子，从燕子矶上飞将过去，绕个大圈儿再飞回来啊！

小立一会，觉得风力很劲，不可以久留，就又摸着黑，曲折地拾级而下。到了洞口，那个守洞的老叟招呼我们坐了下来，给了我们几杯茶，说是用方塘里的泉水沏的。据他老人家说，这泉水水质很厚，即使放下二十多个铜子，水也不会溢出杯外，这就可以跟我们苏州天平山上的钵盂泉水媲美了。老叟健谈，又对我们说起从前某一年在洪水泛滥时期，江水汹涌而来，直

高出那扇榜着"小有天"三字的门顶，当下他指着墙上一道水印，依然还在。我听了舌挢不下，料知那时定有半个洞被水淹没了。这些年来，我政府大兴水利，洪水为患的恶剧，从此不会重演哩。

我们告别了老曳，告别了三台洞，在夕阳影里，仍沿着来路从沙滩上走回去。所过之处，常有发见先前被江水冲激进来的石块。我拾取了几块玲珑剔透的，揣在怀里，作为此游的纪念，预备带回家去作水盘供养，如果日久长了苔藓，那么绿油油地，也就是供玩赏了。

一般人以为燕子矶没有什么好玩，不过望望长江罢了。然而从沙滩上望燕子矶，就觉得它的美，大可入画，并且加上一个三台洞，好玩得很，所以到了燕子矶，就非到三台洞不可。归途犹有余恋，就在手册上写下了两首诗：

"燕子飞来不记年，危崖危立大江边。幽奇独数三台洞，一径潜通小有天。"

"暗中摸索疑无路，不畏艰难路不穷。安得云梯长万丈，扶摇直上叩苍穹。"

<div style="text-align:right">一九五七年十一月</div>

夫子庙

张恨水

夫子庙，位于秦淮河畔，是供奉、祭祀孔子
之地。 它是一组规模宏大的文教古建筑群，
由孔庙、学宫、贡院组成。此处是秦淮名景，
游人颇多，而今也是南京小吃的集大成之地。

扬子江上下游的大轮船，差不多每日总有这么一条。大概安庆下水轮船，
总在十点钟以后到。轮船码头，一天以前，已经将行期钟点，报告出来，
真是准确，一分钟都不差。我是十一点钟上的船，天不亮已经到了芜湖，
正下大雨，半里路以外，已经难于分辨，但是轮船，依然开了走。十二点
钟附近，到了南京。就依照原来的计划，下榻我本家弟兄张友鹤君家中。
南京，当然是我们极熟的地方，虽然古迹名胜很多，这个我们不记。我们
记的，就在新旧方面，把事物对比一下。

我们要谈的第一项，就是夫子庙。解放以前，夫子庙酒楼茶社，歌台
舞榭，真是林立。可是我们试嗅一嗅，就说他六朝金粉，那空气也肮脏得很。
现在那些东西，一扫而空。再看与夫子庙齐名的秦淮河，名字是好听，但
是真的去逛，实觉得气难闻。如今秦淮河涨了一河的水，一点臭气都没有，
这是第一件快事。此外搭了几道桥，平整可步，这也是一喜。我们向夫子

庙一行，往庙里一看，所有摊子都移走了，显得空阔了许多，这里已改为人民游艺场了。大殿改为越剧社，两旁改为弹子象棋社等等，这倒给人一种兴奋。晚饭以后，朋友四五人，笑说往观白鹭洲如何，那地方，颇有点新的意思。我答可以。起身前往，到其处四周芦苇瑟瑟，水沼一变，月色微明，人影依稀，晚景倒很不错，白鹭洲在水的北边，一个新建筑的大亭子，倒很有曲折，这是以前所没有的。当然，李白所谓"二水中分白鹭洲"，与这里毫无关系。

中山大道

张恨水

从博物院到灵谷寺，再到明孝陵，作者与友
一路乘车游赏着南京的古迹。看着三轮车在
林荫大道上奔驰，两道树木成林，不见他物，
凉风习习，顿感精神倍爽。

在南京停留不论久暂，人总问你中山陵去过没有？别中山陵也快到十年了，自当要看一下。而且博物院也在这里，顺便看看也不坏，于是同张君一路，先看博物院。这院略仿中式所造，三高楼，大门口也很宽阔。入门便可参观，不须任何手续。第一室至第七室，参观已毕，大概殷代之物，为鬲、鼎。鬲为煮熟东西之食具，底下有三只脚，约有一小桶大。鼎有长方的、圆的两种，长方的形如一小桌，高约二尺，长约可三尺；圆鼎亦有椅子大。第二室为周朝文物，骨尺一根，颇引人注目。

出博物院，张君雇一三轮车，驰往城外。中山门外夹道大树，只觉凉风习习，车在树林子里头钻，精神为爽。因从前在南京时，树植秧未久，未见佳处。现一别十年，但见树木成林，车子在林荫大道上奔驰，树林以外，不见别物。有时树木盖顶，天都少见。植林佳处，至此方见其妙。车子先到灵谷寺，停车，即看无梁殿。其大门以内，路径广阔，倒是很好。

至于大殿，砖石砌的，确是无梁。巍然一座大殿，并无佛像，四壁空垂，也没有字。除了大殿，一切都无。灵谷寺在东首，这寺的妙处，不在庙内，三四殿宇，几盆花草，这不算什么。只是庙门以外，树木高的，有的六七丈，小的也有四五丈，微风吹来，便觉其声瑟瑟，仿佛就有凉意，真是宇宙清气，不招自来。我就约来的朋友，在这里歇上两三个钟头。回头进城，车过中山陵时，见当年林木，分着层次，一层高似一层，望山岗上的黄色琉璃瓦屋。有画的意味。远望南方，在这里绿色田园山谷，慢慢的和白云浑着一团，那就是天边了。车再过明陵，这里向来景色不恶，钟山逐次下降，便是明陵。不过，朱元璋虽看中这里地势，可是在排场上，那就大不如北京近郊的明十三陵了。明孝陵完全以风景取胜，论到陵墓，一段小小的红墙，里面虽也配上了三个宫殿，都规模不大（后来虽修理一次，然宫殿的地基在那里，决计不大了）。就是隧道，也仅仅一条。十三陵据说是永乐帝的长陵，石人石兽，还有大门口的配殿，这就有十里路长。再到说十三陵的本段，红墙宫门，一律伟大。进门以来，那层宫殿，与真的无二。隧道一分为二，往上通往朱砂碑亭，这也是明孝陵所没有的。一个陵尚且如此，比起来，明孝陵自逊一筹。但是人家说起明朝来，不管朱元璋怎样，总要比十三皇帝高一个码子。所以明孝陵仅仅以风景取胜，倒也不坏。

清凉古道

张恨水

这一条从汉中门到仪凤门的古道，却在作者的心里烙下了不灭的记忆。它静悄悄地"躺"在这里，无人问津。这条自古以来都繁盛的交通要道，而今却人迹稀疏，市尘不到，一片残破，真让人忧心不已。

有人这样估计：东亚的大都市，如上海、汉口、天津、北平、香港、广州、南京、东京、大阪、名古屋、神户，恐怕都要在这次太平洋战争里毁灭。这不是杞忧，趋势难免如此。这就让我们想到这多灾多难的南京，每遇二三百年就要遭回浩劫，真可慨叹。

我居住在南京的时候，常喜欢一个人跑到废墟变成菜园、竹林的所在，探寻遗迹。最让人不胜徘徊的，要算是汉中门到仪凤门去的那条清凉古道。这条路经过清凉山下，长约十五华里，始终是静悄悄地躺在人迹稀疏、市尘不到的地方。路两旁有的是乱草遮盖的黄土小山，有的是零落的一丛小树林，还有一片菜园，夹了几丛竹林之间，有几户人家住着矮小得可怜的房舍。这些人家用乱砖堆砌着墙，不抹一点石灰和黄土，充分表现了一种残破的样子。薄薄的瓦盖着屋顶，手可以摸到屋檐。屋角上有一口没有圈儿的井，一棵没有枝叶的老树，挂了些枯藤，陪衬出极端的萧条景象，这就想不到是繁华的首都所在了。三牌楼附近，是较为繁华的一段，街道的

后面。簇拥了二三十株大柳树，一条小小的溪水，将新的都市和废墟分开来。在清凉古道上，可以听到中山北路的车马奔驰声，想不到一望之遥，是那样热闹。同时，在中山北路坐着别克小轿车的人，他也不会想到，菜圃树林那边，是一片荒凉世界。

是一个冬天，太阳黄黄的，没有风。我为花瓶子里的蜡梅、天竹修整完了，曾向这清凉古道走去。鹅卵石铺着的人行古道，两边都是菜圃和浅水池塘，夹着路的是小树和短篱笆，十足的乡村风光。路上有三五个挑鲜菜的农民经过，有一阵菜香迎人。后面稍远，一个白胡子老人，骑着一头灰色的小毛驴，得得而来，驴颈子上一串兜铃响着。他们过去了，又一切归于岑寂。向南行，到了一丛落了叶的小树林旁，在路边有两三户农家的矮矮的房屋，半掩了门。有个老太婆，坐在屋檐下晒太阳。我想，这是南京的奇迹呵！走过这户，是土山横断了去路，裂口上有个没顶的城门洞的遗址。山岩上有块石碑，大书三个楷书字：虎踞关。石碑下有两棵高与人齐的小树，是这里唯一的点缀。我站在这里，真有点儿怔怔然了。

在明人的笔记上，常看到虎踞关这个名字，似乎是当年南都一个南北通衢的锁钥。可以料想当年到这里行人车马的拥挤，也可以遥思到两旁商店的繁华，于今却是被人遗忘的一个角落了。南京另一角落的景象，实在是不能估计的血和泪，而六朝金粉就往往把这血泪冲淡了。

回到开首那几句话，东亚大都市，有许多处要被毁灭，这次在抗战时期，南京遭受日寇的侵占与洗劫，也不知昔日繁华的南京，又有哪几条大街，变成清凉古道了。

入雾嗟明主

明故宫，即明朝初期定都的南京故宫。当时，
作者因医院设于此而经常路过。感叹昔日的
繁华，而今只是一片平地和几个劫余的宫门。
他十分恍惚，也无限感慨。那些自以为费尽
心血的，最终都无法长久。

　　在二十五年前，我每次到南京，朋友们就怂恿着去瞻仰明故宫。只是
那时的行程，都是到上海或去北京，行旅匆匆，不过在下关勾留一二日，
没有工夫跑到这很远地方去。加之我听到人说，那里仅仅是一片废墟，什
么也看不到，尽管我青年时代是个平平仄仄迷惑了的中毒书生，穷和忙，
哪许可我去替古人掉泪。

　　二十四年，我由北平迁家南京，住在唱经楼，到明故宫相当地近，加
之那是中央医院所在地，自己害病，家里人生病，就时常去到明故宫的面
前来。这真是一个名儿了，马蹄栏杆里，一片平地，直到远远的枣树角，
有一城墙和树木挡住了视线。平地中央，还有一个倒坍了的宫门，像城门
洞子，做了故宫的标志。水泥面的飞机场，机场是停着大号的邮航机，比
翼双栖的和那一角宫门，做了一个划时代的对照。朱元璋登基，在南京大
兴土木，建筑宫阙的时候，他决不会有这样一个梦。

　　明故宫的北端，是中山东路，往中山陵游览区，是必经之地，所以晴天、雨淋、月下、雪地，我都来过。印象最深的，应该是雨天，我那因抗战环境而夭折了的第三个男孩小庆在中央医院治过伤寒病。我遏止不住我的舐犊深情，百忙中抽空上医院看他两次。是深秋了，满城下着如烟的重阳风雨，那时，我行头还多，穿着橡皮雨衣，缩着肩膀，两手插在雨衣袋里，脚下蹬着胶鞋，踏了中山东路的水泥路面，急步前行，路边梧桐叶上的积水，蚕豆般大，打在我帽子上，有时雨就带下一片落叶，向我扑打。明故宫那片敞地，埋在烟雨阵里，模糊不清。雨卷了烟头子，成了寒流，向我脸上吹，我有个感想，因为像是一个不吉之兆，赶快地奔医院。

　　看到了孩子，结果体温大减，神智很清。我很高兴离了医院，我有心领略雨景了。那片敞地，始终在雨阵里；那角宫门，有一个隐隐的长圆影，立在地平上，门洞上，原光有几棵小树，像村妇戴着菜花，蓬乱不成章法。然而这时好看了，它在风丝雨片里有点儿妩媚，衬着这宫门并不单调。远处一片小林，半环高城，那又是一个令人迷恋的风光。再看西南角南京的千门万户，是别一个区域了。明太祖皇帝，他没想到剩下这劫余的宫门，供我雨中赏鉴。人不谓是痴汉吗？身外之物，谁保持过了百年？费尽心血，过分地囤积干什么？就是我也有点痴。冒雨看孩子的病，不管我自己。于今孩子死了五年了，我哀怜他，而我还觉我痴。

　　当年雨中雄峙三层高楼的中央医院，不知现在如何？又是重阳风雨了！

顽萝幽古巷

张恨水

南京城南的旧街旧巷,总让人萌发诗意。于是,
作者邀友同游城南冷街。这里的巷子窄小,
常不见几个人,或密密麻麻的藤蔓沿墙而垂,
或几枝老树干伸出墙来,让人一不小心便跌
入了幽深的氛围里。

　　我在南京时,住在城北。因为城北的疏旷、干燥、爽达,比较适于我的性情。虽然有些地方,过分地欧化(其实是上海化),为的是城市山林的环境,尚无大碍。我们有一部分朋友,却是爱城南住城南的。还记得有两次,慧剑兄在《朝报》副刊上,发表过门东、门西专刊,字里行间,憧憬着过去的旧街旧巷,大有诗意。因此,我也常为着这点儿诗意,特地去拜访城南朋友。还有两次,发了傻劲儿请道地南京文人张苹庐兄导引,我游城南冷街两整天。我觉得不是雨淋泥滑,在秋高气爽之下,那些冷巷的确也能给予我们一种文艺性的欣赏。

　　我必须声明,这欣赏绝不是六代豪华遗迹,也不是六朝烟水气。它是荒落、冷静、萧疏、古老、冲淡、纤小、悠闲。许许多多,与物质文明巨浪吞蚀了的大半个南京,处处对照,对照得让人感到十分有趣。我们越过秦淮河,把那些王谢燕子所迷恋的桃叶渡、乌衣巷,抛在顶后面(那里已

是一团糟，辞章里再不能用任何一个美丽的字样去形容了）。虽在青天白日之下，整条的巷子，会看不到十个以上的行人（这是绝对的），房子还保守了朱明的建筑制度，矮矮的砖墙，黑黑的瓦脊，一字门楼儿，半掩半开着，夹巷对峙。巷子里有些更矮更小的屋子，那或者是小油盐杂货店，或者是卖热水的老虎灶，那是这种地方唯一动乱着而有功利性斗争的所在。但恰巧巷口上就有一所关着大门的古庙，淡红色的墙头，伸出不多枝叶的老树干，冲淡了这功利气氛。

这里的巷子，老是那么窄小，一辆黄包车，就塞满了三分之二的宽度，可是它又很长，在巷这头儿不会看到巷那头儿。大都是鹅卵石铺了地面，中间一条青石板行人路，便利着穿布鞋的中国人。更往南一路，人家是更见疏落，处处有倒坍了屋基的敞地，那里乱长着一片青草。可是它繁华过的，也许是明朝士大夫宅第，也许是太平天国的王府。在这废基后面，兀立着一棵古槐，上面有三五只鸦雀噪叫着，更显得这里有点兴亡意味。

有一次我去白鹭洲，走错了方向，踏上了向西门一条古巷。两旁只有四五个紧闭了的一字门，乱砖砌的墙，夹了这巷子微弯着。两面墙头上密密层层地盖住了苍绿叶子的藤蔓，在巷头上相接触。藤萝的杆子，其粗如臂，可知道它老而顽固。那藤蔓又不整齐，沿了墙长长短短向下垂着，阻碍着行人衣帽，大概是这里很少行人的缘故，到墙脚下的青苔，向上铺展，直绿到墙半腰。有些墙下，长着整丛的野草，却与行人路上石板缝里的青草相连。这样，这巷子更显得着幽深了，这里虽没有一棵树，一枝花，及任何风景陪衬，但我在这里徘徊了二十分钟。

随园坊日记

陶晶孙

作者曾两次去往南京，却总因一些缘故没有去那心心念念的随园一游。直至这第三次，才达成了心中所愿。然而这里却变了另一番模样，不再自由，遗忘了很多。亲临此处的每一个人都无限烦恼。

有一天，我的苏高子居来了一位宾客，他是一位教育家，他说，他在办一个教育机关，近来发起一个卫生实验模范区，要请我去当主任。本来他先找到一个某医师，某医师从前为他们讲演过医学的，他说，那么他可以介绍一个人，那就是我，因为 W 是我的家乡的缘故。

从此所以我在 W 当卫生区主任了，小小卫生区，我每星期去巡视一次，我请着一个很有力的医师，他是我的学生，还有二个女医师。

有一天，我和我的女医师走在南京的西城丘陵之上，周技正招待我们，对南北东三方望见风景，技正说："此地从南至北多树木，这整个西域已都是英美的势力了，前天我们的大前辈接收鼓楼医院为院长，今撤退了，从此以后我们一方的人才恐怕再不能在社会上了。"

我们怅然地回到旅舍，那时候已经有某旅舍建筑正好，我们能发展我们的友情。我安慰她心中的从出生以来已有的沉闷，因为她出生就死了母亲，

换言之，母亲为她的生产而死的，所以她在恨男子，悲女子，没有看见或模仿女子的温柔，只见继母之可恨，女子之可怜。

我带着她，指点她看我第一次到南京时候的竹林、马车路、鼓楼、夫子庙、孝陵。而因为那时候已经有自来水，贮水池在清凉山，所以我们走到清凉山而再到五台山，忽在山之里角之处，发现了一个木栅门，或可说小牌楼，那就是袁随园之墓。我欢喜极了，穿过草丛上去，花了很多工夫在五个坟墩中找到中央一个为随园之墓，但从山下来，我们又忘去随园了，因为我们谈恋爱之故。

南京去过两次，初次见到者为荒凉和一个学者，二次见到随园及女子的友情，没有预备第三次去。

可是第三次，我走进的是名叫随园坊的一角，这给我欢喜了，我忆起随园之墓，少女之爱。

可是这一次随园坊之四个客不是女子而是男子了，一个是我，一个是病理学家，一个是公共卫生学家，一个是细菌学专家。再加有一个文学家客串。

这是四个大学教授的宿舍，共有二室三床，四个大人不能睡在三张床，因此每到夜时，我坐洋车到某官邸去歇。

一早，到随园坊，三个高级医官在吃豆腐浆大饼了。

"Per aspera ad astra."

"你这话不是现在说的，现在我们的问题，是在讲五教授将被扑倒的

问题。"病理学家说。

我偷看斤水的太太给他的信说"危邦不入，乱邦不居"，我说，太太不能"有道则见，无道则隐"的，他承认了。

走出大门，门房起立敬礼，不自由极了。走入大门，执枪者又敬礼，敬礼有各个程度，又苦极了。路上有学生，有的敬礼，有的装作不见，不知谁规定的，人和人须要招呼，因此发生很多困难，和洋人的习惯须要握手一样，叫人在社会上过活苦极了。

一天工夫，表示恭顺、秉承之后，回到随园坊，忆起来一天工夫的成绩，没有办出什么东西来。连最有耐心的斤水君都有些灰色了，他草了一文，说我们要辞职了，他说，明白地他们在不要我们，在另外组织，组织未成，所以迁延。此刻客串的冰水来了，他说：现在时期，不应是别人来请的，是要你去要的，一张功课表，要是许多人去分着点功课讲讲，假如像你们，要等别人来请，来请又要讲条件，那简直办不成，事体不过做到哪里就哪里，你们要讲将来，那简直不必在此。

我们彻夜地再谈我们的话，因为这"我们的话"是我们从前的议决，各个立在自由的立场，同时相互联络。有事体时候，可以在可能范围相互帮忙的。我对于"我们的话"中加一句说大学教授之被斥，在世界上很多，从欧洲而美国，从日本而德国，而美国。吾辈为学生要诚实，为医生要切实，为研究家要忠实，诚实和切实是一义的，忠实是多义的，能复 Qu'ai-je fait pour mon iustruction？Qu'ai-je fait pour mon pays？者都

没有。

亦大也赞成了，我们觉得只有我们内容是丰富。

我们走出随园坊，我忆起随园应有小仓山房，小眠斋，绿晓阁，双湖柏亭，云含书仓等等东西，可是当然现在不能考察了，连大学生也全然不知道随园是谁或者是什么。我想，小眠斋或许是那棵槐树之下，可是槐树之下，枳壳树旁系着一匹马，正在养它的胸前的革伤，这个"立而睡"者也不知道随园是什么东西，更不知道小眠斋在什么地方了。

学问要圆满而普遍，亦大有最好的精神，精彻的观察，深远的学识，我们谈到怎样要把近时的饿死人的病理学做调查，再谈到怎样可以实行最多的病理解剖。他说不难，每天做二三十的病理解剖，他谈到解剖后应用之棉花不足，我说可用泥灰代之，这一点他没有想到，将来大概大家也会想到我的方法了。

斤水有个爱妻在山东，他天天在念爱妻。我发现干国家大事时，不可受女子的影响，譬如霭利希，他在临终时，令眼前环围着许多弟子，日本的秦博士在内，叫夫人弹琴，他的耳朵在听着夫人之琴声，夫人不能见其临终，不得不按着琴而心急。这个夫人是个隐在后面的内助，可是我们知道，霭利希视神经系麻痹之后，仅他的听神经还在作用，这不是最好的送葬么？女子结婚后独立独行者必亡，有爱妻者最为幸福。

随园坊的新式宿舍可是全没有随园的遗风了，一句话说，全没有，仅有教会派之建筑，成群的树木。其中的土砖之屋，土砖之屋上面有二三象征，你不知英美人之殖民地上，土人必戴一个土人之象征，如安南顶，印度顶，

中国鞋等等么，所以宿舍的屋上也有中国象征，令人觉得自己仍是中国人而借着洋气，可不必全改为西人之生活。

下午三时，我们乘四部黄包车，告别随园坊，向北驶走了，有个忠实助手在后面与我们招呼，我们感激他。

在马路上驶了一刻，后面来了一部马车，见上面一个小姐和端正长衫之老人，一看知秘书长也从随园故迹之一角向北而走，大家欲去坐四时之火车，离此烦恼之都。

我写一字条曰：

> 诸君，吾老朽矣！诸君将能有最好之导师来矣。吾医界，人才多，人才均为吾友，谁来都是你们的师长也，早些忘去老朽可矣。吾辈去矣，吾辈为你们有为青年往还徒然，均情之所愿也，暴尸任你们解尸，亦情愿也，希望你们对己诚实，对人切实，对民族忠实！

吾爱吾在随园之坊住着一星期。在这烦恼之都，吾得返绿荫，是最至幸。火车开了，狮子山不见了，北极阁不见了，我们离此烦恼之都。

南京

朱自清

对于朱自清而言，"逛南京像逛古董铺子，
到处都有些时代侵蚀的遗痕"。鸡鸣寺、台城、
玄武湖、清凉山、莫愁湖、秦淮河、明故宫、
雨花台，乃至中山陵、图书馆，他将这些名
胜古迹一一记录于文中，组成了一篇南京旅
行指南。

　　南京是值得流连的地方，虽然我只是来来去去，而且又都在夏天。也
想夸说夸说，可惜知道的太少；现在所写的，只是一个旅行人的印象罢了。

　　逛南京像逛古董铺子，到处都有些时代侵蚀的遗痕。你可以摩挲，可
以凭吊，可以悠然遐想；想到六朝的兴废，王谢的风流，秦淮的艳迹。这
些也许只是老调子，不过经过自家一番体贴，便不同了。所以我劝你上鸡
鸣寺去，最好选一个微雨天或月夜。在朦胧里，才酝酿着那一缕幽幽的古味。
你坐在一排明窗的豁蒙楼上，吃一碗茶，看面前苍然蜿蜒着的台城。台城
外明净荒寒的玄武湖就像大涤子的画。豁蒙楼一排窗子安排得最有心思，
让你看得一点不多，一点不少。寺后有一口灌园的井，可不是那陈后主和
张丽华躲在一堆儿的"胭脂井"。那口胭脂井不在路边，得破费点工夫寻觅。
井栏也不在井上；要看，得老远地上明故宫遗址的古物保存所去。

　　从寺后的园地，拣着路上台城；没有垛子，真像平台一样。踏在茸茸的草上，说不出的静。夏天白昼有成群的黑蝴蝶，在微风里飞；这些黑蝴蝶上下旋转地飞，远看像一根粗的圆柱子。城上可以望南京的每一角。这时候若有个熟悉历代形势的人，给你指点，隋兵是从这角进来的，湘军是从那角进来的，你可以想象异样装束的队伍，打着异样的旗帜，拿着异样的武器，汹汹涌涌地进来，远远仿佛还有哭喊之声。假如你记得一些金陵怀古的诗词，趁这时候暗诵几回，也可印证印证，许更能领略作者当日的情思。

　　从前可以从台城爬出去，在玄武湖边；若是月夜，两三个人，两三个零落的影子，歪歪斜斜地挪移下去，够多好。现在可不成了，得出寺，下山，绕着大弯儿出城。七八年前，湖里几乎长满了苇子，一味地荒寒，虽有好月光，也不大能照到水上；船又窄，又小，又漏，教人逛着愁着。这几年大不同了，一出城，看见湖，就有烟水苍茫之意；船也大多了，有藤椅子可以躺着。水中岸上都光光的；亏得湖里有五个洲子点缀着，不然便一览无余了。这里的水是白的，又有波澜，俨然长江大河的气势，与西湖的静绿不同，最宜于看月，一片空蒙，无边无界。若在微醺之后，迎着小风，似睡非睡地躺在藤椅上，听着船底汩汩的波响与不知何方来的箫声，真会教你忘却身在哪里。五个洲子似乎都局促无可看，但长堤宛转相通，却值得走走。湖上的樱桃最出名。据说樱桃熟时，游人在树下现买，现摘，现吃，谈着笑着，多热闹的。

　　清凉山在一个角落里，似乎人迹不多。扫叶楼的安排与豁蒙楼相仿佛，

但窗外的景象不同。这里是滴绿的山环抱着，山下一片滴绿的树；那绿色真是扑到人眉宇上来。若许我再用画来比，这怕像王石谷的手笔了。在豁蒙楼上不容易坐得久，你至少要上台城去看看。在扫叶楼上却不想走；窗外的光景好像满为这座楼而设，一上楼便什么都有了。夏天去确有一股"清凉"味。这里与豁蒙楼全有素面吃，又可口，又贱。

莫愁湖在华严庵里。湖不大，又不能泛舟，夏天却有荷花荷叶，临湖一带屋子，凭栏眺望，也颇有远情。莫愁小像，在胜棋楼下，不知谁画的，大约不很古吧；但脸子开得秀逸之至，衣褶也柔活之至，大有"挥袖凌虚翔"的意思；若让我题，我将毫不踌躇地写上"仙乎仙乎"四字。另有石刻的画像，也在这里，想来许是那一幅画所从出；但生气反而差得多。这里虽也临湖，因为屋子深，显得阴暗些；可是古色古香，阴暗得好。诗文联语当然多，只记得王湘绮的半联云："莫轻他北地胭脂，看艇子初来，江南儿女无颜色。"气概很不错。所谓胜棋楼，相传是明太祖与徐达下棋，徐达胜了，太祖便赐给他这一所屋子。太祖那样人，居然也会做出这种雅事来了。左手临湖的小阁却敞亮得多，也敞亮得好。有曾国藩画像，忘记是谁横题着"江天小阁坐人豪"一句。我喜欢这个题句，"江天"与"坐人豪"，景象阔大，使得这屋子更加开朗起来。

秦淮河我已另有记。但那文里所说的情形，现在已大变了。从前读《桃花扇》《板桥杂记》一类书，颇有沧桑之感；现在想到自己十多年前身历的情形，怕也会有沧桑之感了。前年看见夫子庙前旧日的画舫，那样狼狈的样子，又在老万全酒栈看秦淮河水，差不多全黑了，加上巴掌大，透不

出气的所谓秦淮小公园，简直有些厌恶，再别提做什么梦了。贡院原也在秦淮河上，现在早拆得只剩一点儿了。民国五年父亲带我去看过，已经荒凉不堪，号舍里草都长满了。父亲曾经办过江南闱差，熟悉考场的情形，说来头头是道。他说考生入场时，都有送场的，人很多，门口闹嚷嚷的。天不亮就点名，搜夹带。大家都归号。似乎直到晚上，头场题才出来，写在灯牌上，由号军扛着在各号里走。所谓"号"，就是一条狭长的胡同，两旁排列着号舍，口儿上写着什么天字号，地字号等等的。每一号舍之大，恰好容一个人坐着；从前人说是像轿子，真不错。几天里吃饭，睡觉，做文章，都在这轿子里；坐的伏的各有一块硬板，如是而已。官号稍好一些，是给达富贵人的子弟预备的，但得补褂朝珠地入场，那时是夏秋之交，天还热，也够受的。父亲又说，乡试时场外有兵巡逻，防备通关节。场内也竖起黑幡，叫鬼魂们有冤报冤，有仇报仇；我听到这里，有点毛骨悚然。现在贡院已变成碎石路；在路上走的人，怕很少想起这些事情的了吧？

明故宫只是一片瓦砾场，在斜阳里看，只感到李太白《忆秦娥》的"西风残照，汉家陵阙"二语的妙。午门还残存着，遥遥直对洪武门的城楼，有万千气象。古物保存所便在这里，可惜规模太小，陈列得也无甚次序。明孝陵道上的石人石马，虽然残缺零乱，还可见泱泱大风；享殿并不巍峨，只陵下的隧道，阴森袭人，夏天在里面待着，凉风沁人肌骨。这陵大概是开国时草创的规模，所以简朴得很；比起长陵，差得真太远了。然而简朴得好。

雨花台的石子，人人皆知；但现在怕也捡不着什么了。那地方毫无可

看。记得刘后村的诗云："昔年讲师何处在，高台犹以雨花名。有时宝向泥寻得，一片山无草敢生。"我所感的至多也只如此。还有，前些年南京枪决囚人都在雨花台下，所以洋车夫遇见别的车夫和他争先时，常说，"忙什么！赶雨花台去！"这和从前北京车夫说"赶菜市口儿"一样。现在时移势异，这种话渐渐听不见了。

燕子矶在长江里看，一片绝壁，危亭翼然，的确惊心动魄。但到了上边，逼窄污秽，毫无可以盘桓之处。燕山十二洞，去过三个。只三台洞层层折折，由幽入明，别有匠心，可是也年久失修了。

南京的新名胜，不用说，首推中山陵。中山陵全用青白两色，以象征青天白日，与帝王陵寝用红墙黄瓦的不同。假如红墙黄瓦有富贵气，那青琉璃瓦的享堂，青琉璃瓦的碑亭却有名贵也。从陵门上享堂，白石台阶不知多少级，但爬得够累的；然而你远看，决想不到会有这么多的台阶儿。这是设计的妙处。德国波慈达姆无愁宫前的石阶，也同此妙。享堂进去也不小；可是远处看，简直小得可以，和那白石的飞阶不相称，一点儿压不住，仿佛高个儿戴着小尖帽。近处山角里一座阵亡将士纪念塔，粗粗的，矮矮的，正当着一个青青的小山峰，让两边儿的山紧紧抱着，静极，稳极。——谭墓没去过，听说颇有点丘壑。中央运动场也在中山陵近处，全仿外洋的样子。全国运动会时，也不知有多少照相与描写登在报上；现在是时髦的游泳的地方。

若要看旧书，可以上江苏省立图书馆去。这在汉西门龙蟠里，也是一个角落里。这原是江南图书馆，以丁丙的善本书室藏书为底子；词曲的书

特别多。此外中央大学图书馆近年来也颇有不少书。中央大学是个散步的好地方。宽大，干净，有树木；黄昏时去兜一个或大或小的圈儿，最有意思。后面有个梅庵，是那会写字的清道人的遗迹。这里只是随宜地用树枝搭成的小小的屋子。庵前有一株六朝松，但据说实在是六朝桧；桧荫遮住了小院子，真是不染一尘。

南京茶馆里干丝很为人所称道。但这些人必没有到过镇江，扬州，那儿的干丝比南京细得多，又从来不那么甜。我倒是觉得芝麻烧饼好，一种长圆的，刚出炉，既香，且酥，又白，大概各茶馆都有。咸板鸭才是南京的名产，要热吃，也是香得好；肉要肥要厚，才有咬嚼。但南京人都说盐水鸭更好，大约取其嫩，其鲜；那是冷吃的，我可不知怎样，老觉得不大得劲儿。

陵园明月夜
（节选）

王平陵

陵园的游览，总会让人生出不一样的情愫，特别是在月夜。看着墓碑上的文字，看着月光笼罩下的陵园，似乎整个世界都被掩埋了，我们感叹悲催的遭遇，我们凭吊已逝的人们。

时季已届隆冬，陵园的蜡梅，争吐清幽的芳香。到这里来玩耍的人，已全不是过去常来的游踪，他们早在五年前跟随抗战中心的移动，暂时离开神圣的首都。他们都抛弃悠闲的生活，为了祖国的复兴，直接间接参加民族解放的战争……但是，大自然毕竟是伟大的，陵园的蜡梅，灵谷寺的常绿树，从深邃的山谷里流出的涓涓清泉，环生于寺院屋侧的篁竹，以及钟山上伞盖似的青松……这种种自然美妙的点缀，并不因这些鸟迹兽蹄的践踏，减少青翠的光泽，还是喷发触鼻的芳香，怒苗蓬勃的生机。大自然的慧眼，好像已从他们趾高气扬的现阶段，看到他们的消沉没落，就在眨眼即至的将来。便当作忽然添了一批人形的畜类，穿插在豺狼狐狗之中，遨游于山巅水涯一样，既无损大自然的伟大，就让他们在灭亡之前，暂时满足一下兽性的享乐吧！

环绕于陵园一带的旷地，在七七事变以前，早经市政府当局划分了区域，

让富有资产的人们，自由购置。有些已由许多从外国学成归来的建筑师，依照欧美流线型的新图案，精密设计，创造了一个地上的乐园；而属于陵园范围以内的花树、亭榭，随着季候所表现的形形色色，都是陵园管理处的技术师苦心经营的成绩。中山路是一条直达陵园、衔接京杭国道的干路，全用纯粹的最好的柏油，涂抹得光可鉴人；路的两旁，成荫的法国梧桐、洋槐、桃李，把常青的肥硕的叶子，遮塞住路面的隙缝。这一条弯弯曲曲的路，爬上中山陵最高的石级上望下去，就同一条青灰色的巨蟒，蜿蜒地从山洞里游出来似的。各式各样的车辆，发出混杂的鸣叫，像从大森林里跑出无数的怪兽，打陵园前疾驰而过。

游客们沿着中山路的人行道，悠悠自在地散步，一种飘飘然的神韵，可以忘却远足的劳苦；清脆的鸟语，音乐似的从树枝上漏下来，你可以欲行又止，领略一回悦耳的天籁，就是一个人在踯躅，也不会感觉寂寞的。待金黄色的太阳穿过茂密的树叶，箭似的射在平直的路面，幻成水晶一般的闪光时，就知道时已近午了。

沿中山路走着，出了中山门，不到一里多路就是明孝陵的残址，古道上，具体而式微的石马石狮，道貌岸然的翁仲，都静默地排列着。它们站在这里，在将近六百年的时期中，从未移动过一步；但一幕幕的人间活剧，不知几经变化，都在它们的眼前闪过去了。从这里可以一直爬到明孝陵的顶点，那是高度仅次于紫金山的一座山峰。在孝陵的左侧，是规模宏大的贵族学校，京杭国道懒洋洋地躺在学校的门前。从学校的后面走过去，是中山教育馆；我们耗资巨万，兴筑数年才告完成的全国运动场，就在馆址的附近，这些

建筑物，像群星拱围了北斗似的，拱围着紫金山巅神圣的祭坛。

全国运动场面对着祭坛，如果在春秋佳日，全国的运动员们在这里竞走比剑，开展各种球赛，就同古希腊举行奥林匹克大祭时，号召全国孔武有力的英雄们竞技决赛的广场。

在陵园的范围内，每一寸土地都是洁净的，一花一木都是芬芳扑鼻、不染一尘的，不论哪一类型的建筑，都代表东方文化最崇高的意义，象征着国父宽大博爱、庄严慈祥的精神，而现在是给撒旦占有着作为施展罪恶的渊薮。重重的黑暗，淹没了人类的良知，使光明照不到这里，本来是地上的乐园，此刻是暗无天日、惨无人道的地狱，无数的牛鬼蛇神，正在阿鼻地狱里欢唱狂舞。

陵园的附近，还有许多私家的住屋，都是战前建造的，现在也给一班凶恶的撒旦拿去藏垢纳污了。就在紫金山的半腰，山峰凸出像孕妇快要临盆时的大肚，宽广、砥平，有一条马路连接着四通八达的中山路，从多年的老树林的枝丫里，远远地可以窥见一座壮丽的巨宅，是敌寇刚侵入南京时就动工兴建，预备招待东京、柏林、罗马，还有长春这些地方的贵宾的。现在，敌寇已变更了预定的用度，在这巨宅中所招待的，并不是从上列各地到南京去观光的贵宾，而是从河内投奔到敌寇的怀抱，由敌寇一手捧他上台的汪傀儡。

⋯⋯⋯⋯⋯

冬天的夜，海似的深了，下弦月扁着身体从紫金山的树尖上寂寞地滚下去，乏力的光线，斜射到高阁，穿进百叶窗，偷窥汪傀儡的卧室。他的

沉迷的灵魂，忽被刺醒，使他合不拢睡眼，披衣走起，在屋子里踱了几步。呵哈一声，恍惚中，他久已熄灭了的智慧，像一盏暗黑的灯，骤然一亮，他才彻悟自己在生命的历程里，大部分的好时光，都白白地浪费了。他不知道抛弃多少次改过自新的机会，让自己忏悔前非之余，再做一个堂堂的人。现在，他已活到六十开外了，距离人生最后的终点。一天迫近一天，他为什么不能趁上帝留给他的无限好的余晖，干出一点于国家民族有益的工作，保全自己的晚节，让将来的历史学家表示赦宥的论评呢！冷酷的现实，已向他提出最严厉的警告："一切的机会，全都消逝了。"他的自传，已写到煞尾的一页，虽然他的躯壳还是活着的，他的一生，已到盖棺论定的阶段了。面前是坚硬的石壁，证明他已走近人生的尽头，他实在找不出任何理由原谅自己的错误了。那在昏黑中亮起的智慧，使他清楚地照见过去和现在的罪恶，他深感刺痛。

他轻轻打开窗子，瞪大眼睛，从紫金山麓，看到陵园的周遭，看到一块乌云盖着冷静的古城，稀疏的路灯，在夜风中抖动。田野是静穆的，只有山中的树叶瑟缩声，毫无变化地击动他的耳膜。城里冒出的灯光，隐隐地渲染着玄武湖旁的北极阁，像一只巨大的怪兽，将要展开四趾，逃出城圈，向原野里狂奔似的。把北极阁做目标，他还能部分地说明这城市在以前有些什么机关。他在五年前常到的地方，是行政院、铁道部，是丁家桥中政会的议场；那时候，他记得在中政会开完了会，道经外交部时，还要把汽车开进去，坐在虚位以待的第一把交椅上，向那些诺诺承命的属员，询问几句无关痛痒的废话或无可无不可地翻翻堆在案头的例行公事呢！南京高

高的城墙、北极阁、紫金山、玄武湖……还同从前一样。

突然，高阁下响起打更的声音，那惊心动魄的号角，从山后敌寇的营部里，呜呜地传来；接着，成队的铁蹄，像担当了夜巡的使命似的，打紫金山麓"切擦切擦"地蹈过去，他警觉自己此刻所栖止的地方，是敌寇卵翼下的南京，并不是五年前的南京呵！当四万万五千万的中国人正和敌寇拼死活的今天，只有他，和他所役使的无耻的喽啰们，悄悄地回到敌寇侵占的南京了，他们回南京，可说是在中国人中最早的一批了。昔日的光华，是渺茫的回忆中偶然一闪的"黄粱梦"，已同吹向空中的肥皂泡，被无情的狂风撕得粉碎。面对着就要到来的悲惨的命运，周身的血液循环起了剧烈的收缩，一颗充满忧闷的心在凄凉无比的寂寞中，感到一阵彻骨的寒冷。他便随手关上百叶窗，机械地转回来，扭亮电灯，走近书架，乱找一回丢在书架上的旧稿。他抽出一首诗，掠一掠有些模糊的视线，粗略地瞟一下，觉得很满意，确实能道尽他的心事，解消他的苦恼。神经质地发出低闷的声音，他若断若续地念下去：

　　　　去恶如薅草，滋蔓行复萌，

　　　　掖善如培花，芒芒不见形。

　　　　平生济时意，枵落无所成，

　　　　倚枕忽汍澜，中夜闻商声。

　　　　愿我泪为霜，杀草不使生，

　　　　愿我泪为露，滋花使向荣，

不然为江河，日夜东南倾。

念完了一遍，又一遍，连念了好几遍，默揣隐藏着的诗意，残酷地笑起来，一面在屋子里徘徊，一面根据他天书似的诗句自言自语：

……

说完了，他又愤怒地把这首诗丢在原来的书架上，深深地发出一声阴沉的叹息，随后，就像一条疲乏的蛇，无力地躺在床上。他不愿再从这些方面去想了，尽可能地把支配思想的脑系组织，回复到平静的状态。

他伸直了脚安睡着，像死过去一样。月光沿着紫金山麓的树尖，渐渐沉落下去。

金陵的古迹

石评梅

南京的古迹游览是每一个去南京的人必不会忽略的。作者游历南京，自然也不会免俗。从鸡鸣寺到明孝陵，从紫霞洞到莫愁湖，她用细腻的文笔，勾勒着南京每一处的美景，让人沉醉不已。

一、鸡鸣寺

由东大参观后，步行游鸡鸣寺，沿途张绿树作幕，铺苍苔作毡，慢慢地上台山（即鸡鸣山），幸而有两旁的杨槐遮赤日，山间的清风拂去炎热。到了半山，已望见鸡鸣寺隐约现于浓荫中。惠和拉着我坐在路旁的一块石上稍息。望下去，只见弯曲的成了一道翠幕张满的道。赤日由树叶的缝里露出，印在地下成了种种的花纹。在那倾斜的浓绿山下，时时能听到小鸟唧啾，和着她们娇脆的笑声，在山里回音，特别觉着响亮！我同惠和、宝珍并着肩连谈带笑地上山去，约没十分钟的时间，已到了鸡鸣寺前，一抬头就看见对面壁上，画着一幅水淹金山寺的图。寺门上有四个大红字是"皆大欢喜"。进去转了有一二个弯就到了正殿，钟声嘹亮，香烟萦绕，八大罗汉里边，只有二三个穿着新衣服——金装，其余都破衣烂裳，愁眉苦眼，

有种很伤心的样子！罗汉中也同时有幸与不幸啊！

临窗为玄武湖，碧水荡漾，平静如镜，苍苔绿茵，一望皆青。远山含烟，氤氲云间，我问庙里的道士，说是幕府山。窗下一望，可摸着杨柳的顶头，惠风颤荡着，婀娜飘舞，像对着我们鞠躬一样！湖山青碧，景致潇洒，俯仰之间，只觉心神怡然，融化在宇宙自然之中。我们六七个人聚在一桌吃茶，卧薪伏在窗上慢慢地已睡去，我们同芗蘅谈到北京东岳庙里的鬼，说着津津有味的时候，艾一情先生说："天晚了，走吧！"我们遂出了正殿。我临走的时候，向窗下一望，已披了一层烟云的雾，把湖山风景遮了起来。一路瑟瑟树声，哀婉鸟语，深黑的林内，蕴蓄着无穷的神秘和阴森。台城的左右，都是革命志士的坟墓，白杨萧森，英魂赫濯，一腔未洒完的热血，将永埋在黄土深处？

二、明陵

六月二号的清晨，我们由华洋旅馆出发，坐着马车去游明陵，一路乱石满道，破垣颓壁倾斜路旁，烬余碑瓦堆成小屋，土人聊避风雨。一种凄凉荒芜景象，令人不觉发生一种说不出的悲哀！行了有三里路，就到了朱洪武的故宫，现在改为古物陈列室。里边的东西很多，但莫有什么很珍贵的，有宋本业寺嘉定经幢，冶山明八卦石的说明：

朝天宫，宋为天庆观之玄妙观，又改永寿宫；明洪武十七年，

赐令百额朝贺习仪于此，自杨溥以来即为宫观，此石传有四世。又传冶山之清殿下，为明太祖真葬处，石为青石所刻，在美正学堂在东北角治操场，掘得此石。

方氏荔青轩石刻残石，凤凰台诗碣残石，六朝宫内的禁石础。凤凰台碑记，节录如下：

金陵凤凰台在聚宝门内花盝冈，南朝宋元嘉中有神爵至，乃置凤凰里，起台于山中……台极壮丽，凭临大江，明初江流徙去，凤去台在，此碑始出土。

此外尚有多种，不暇细看。有明隆庆井床，旧在聚宝门内五贵桥上。鸡鸣寺甘露井石，铜殿遗迹，系粤匪毁殿时所余，重十八斤，佛十七座。明报恩寺塔砖（第八层），高一尺四寸，宽一尺，为苏泥制，上镌佛像多尊。大明通行宝钞铜板。六朝法云寺铜观音像，清瑞云寺古藤狮像，此系神奇如活现，上坐佛极庄严活泼，刻工非常精细，高约四尺余。此外尚有宋朝刀剑数种，梁光宅寺铸名臣铜像。最令人注意的，就是中间所立的方孝孺血迹碑，据云天阴时血迹鲜赤晶莹，有左宗棠书《明靖难忠臣血迹碑记》。在此逗留仅二十分钟，故所得甚少。上述皆当时连看连写，惜未能多留，此团体中旅行之不便处。

我出了陈列所的门，她们已都上车，芗蘅仍在车旁等着我。一路青草

遍径，田畦皆碧；快到明陵的时候，已看见石人石马倒倾在荒草间，绿树中已能隐约地望着红墙。我们下车走了进去，青石铺地，苍苔满径，两旁苍松古柏，奇特万状。有"治隆唐宋"大碑，尚有美英日俄法意六国保存明陵碑，中国古迹而让外人保存，亦历史怪事。正殿内有明太祖高皇帝像，下颚突出，两耳垂肩，貌极奇怪，或即所谓帝王像，应如此。入深洞，青石已剥消粉碎。洞尽处，一片倾斜山坡，遍植柏槐。登其上，风声瑟瑟，草虫唧唧，小鸟依然在碧茫中，为数百年的英魂，作哀悼之歌！

三、紫霞洞

循着孝陵的红围墙下，绕至紫金山前，我一个人离了她们，随着个引路的牧童走去。在崎岖的山石里，浓绿的树荫下，我常发生一种最神妙幽美的感觉。那草径里时有黄白蝴蝶翩跹其中，我在野草的叶上捉了一个，放在我的笔记本里夹着。我正走着山石的崎岖，厌烦极了，觉着非常干燥，忽然淙淙的流水由山涧中冲出，汇为小溪，清可鉴底，映着五色的小石，异常美丽。我遂在一块石头上洗我的手绢，包了一手绢的小石头。我正要往前走，肖严在后边说："等等我。"她来了，我们俩遂随着牧童去。路经石榴院，遍植榴花，其红如染，落英满地，为此山特别装点，美丽无比。

牧童说："看，快到了！"只见一片青翠山峰，岩如玉屏，晶莹可爱！过石桥，拾级而上，至半山已可望见寺院。犬闻足音，狂吠不已。牧童叱之，遂嘿然去。至紫霞道院，逢一疯道人，是由四川峨嵋山游行至此，其言语

有令人懂的，有令人百思不解的，其疯与否不能辨，但据牧童说："是不可理，说起话来莫有完。"紫霞道院中有紫云洞，其深邃阴凉，令人神清。有瀑布倒挂，宛然白练，纤尘不染，其清华朗润，沁人心脾！忽有钟声，敲破山中的寂寞，搏动着游子的心弦。飘渺着的白云，也停在青峦，高山流水，兴尽于此。寻旧径，披草莱，回首一望，只见霞光万道随着暮云慢慢地沉下去了。

四、莫愁湖

进了华岩庵，已现着一种清雅风姿，游人甚多，且富雅士。楼阁虽平列无奇，但英雄事业，美人香草，在湖中图画，莲池风景内，常映着此种秀媚雄伟，令人感慨靡已！

登胜棋楼，有徐中山王的像，两旁的对联好的很多：

英雄有将相才，浩气钟两朝，可泣可歌，此身合书凌云阁；
美人无脂粉态，湖光鉴千顷，绘声绘影，斯楼不减郁金香。

风景宛当年，淮月同流商女恨；
英雄淘不尽，湖云长为美人留。

六代莺华，并作王侯清净地；

一湖烟水，荡开儿女古今愁。

同惠和又进到西院，四围楼阁，中凿莲池，但已非琼楼绮阁，状极荒凉，有亭额曰"荷花生日"。两旁的对联是：

时局类残棋，羡他草昧英雄，大地山河赢一着；
佳名传轶乘，对此荷花秋水，美人心迹更双清。

对面有楼不高而敞，额曰"月到风来"，惜隔莲池，对联未能看清楚。再上为曾公阁，横额为"江天小阁坐人豪"，中悬曾文正公遗像一幅，对联为：

玳梁燕空，玉座苔移，千古永留凭吊处；
天际遥青，城头浓翠，一樽来坐画图间。

凭窗一望，镜水平铺，荷花映日，远山含翠，荫木如森，真的古往今来，英雄美人能有几何？而更能香迹遗千古，事业安天下，则英雄美人今虽泥灭躯壳，但苟有足令人回忆的，仍然可以在宇宙中永存。余友纫秋常羡慕英雄美人，但未知英雄常困草昧，美人罕遇知音，同为天涯憾事！质之纫秋，以为如何？

壁间有联，如：

红藕花开，打桨人犹夸粉黛；

朱门草没，登楼我自吊英雄。

撼江上石头，抵不住迁流尘梦，柳枝何处，桃叶无踪，转羡他名将美人，燕息能留千古；

问湖边月色，照过了多少年华，玉树歌余，金莲舞后，收拾这残山剩水，莺花犹是六朝春。

江山再动，收拾残局，好凭湖影花光，净洗余氛见休壑；

楼阁周遮，低徊灵迹，中有美人名将，平分片席到烟波。

莫愁小像，悬徐中山王像后凭湖的楼上，轻盈妙年，俨然国色，眉黛间隐有余恨。旁有联为：

湖水纵无秋，狂客未妨浇竹叶；

美人不知处，化身犹自现莲花。

因尚有雨花台未游，故未能细睹湖光花影，殊为长恨。莫愁俗人，或以为楼阁平淡，荷池无奇，湖光山色，亦不能独擅胜概。但仁者见仁，智者见智，胸有怀抱的人登临，则大可作毕生逗留！湖光花影，血泪染江山半片；琼楼绮阁，又何莫非昙花空梦！据古证今，则此雪泥鸿爪草草游踪，

安知不为后人所凭吊云。

　　未游秦淮河，未登清凉山。雨花台草厅数间，沙土小石，堆集成丘，除带回几粒晶洁美颜的石子外，其余金田战绩，本同胞相残，无甚可叙，省着点笔墨，去奉敬我渴望如醉的西湖罢！

<div style="text-align: right">一九二三年九月三日</div>

南京的几个学校

石评梅

去一个地方旅行，学校是很少有人会去参观
的。除非这所学校本身就有优美的自然景观，
或有历史情怀萦绕。石评梅来南京，不同于
一般人的古迹游览，她关注到南京的校园风
貌，这是十分具有可读性的。

一　东南大学

三十一号的清晨八点钟，我们乘着车去东大，不想走错了路，后来又
绕回来才找到。东大和南高早已合并，校舍亦在一起；所以我们参观实在
分不出何为大学，何为高师。地址很辽阔，建筑尚有未竣工的，据云校款
下有五万七千的建筑费。我们先到体育馆去参观。规模很大，分三层，第
一层楼下，为器械贮蓄室、洗澡室、换衣室、体育研究室等处，里边尚未
竣工。第二层楼上，即体育房，装着十二个篮子；中间有帆布一卷悬梁上，
如女生上体操时可放下，隔为两间，毫不妨碍。地板系以七分宽七寸长的
木板砌成，清洁，而且不易滑倒。时适普通科练习队球，参观约三十分钟
始至馆前草地，看体育科垒球，系麦克乐先生教授。孟芳图书馆尚未竣工，
我们参观的阅书室比较他处已很大，分中西两部，每一部有管理一人；迫

孟芳图书馆竣工后，即将此阅书室迁入而加添书籍，稍事扩充，其规模当可与清华颉颃。

农业试验场在校外，由后门可达；约有十顷余，建费共需六千；分畜牧、园林两部，树木荫森，畦田青碧，大有农家风。中有菊厅一所，内有中西餐及各种水果、冰淇淋等食物，专为学生消遣宴客。管账系一女子，此事殊觉有趣而且清闲。旁有小公园，草花遍植，荷香迎人，有小山，有清溪，有荷亭，有极短之小桥；应有尽有，精小别致，结构佳妙之处尤多。由草径过去约百步，有兽医院，有农具陈列所，有牛舍鸡舍猪舍；因时间匆匆，故未能尽行参观。

东大每月经费五十万，学生共六百余人，女生四十四人，特别生二十九人。校务纯属公开，由学校评议会、组织行政委员会负责。学制为选科制，规定学分最多每学期二十——二十二，其中自由可以增减，够一百六十分为毕业，不计年限。学校中考试注重平时自修和笔记。学生自治会，皆关于学生生活方面的事情。集会有英文、国文、文艺、图画、体育、音乐研究会。

东大以学系作主体，暂设下列各系：——

(1) 国文系，(2) 英文系，(3) 哲学系，(4) 历史系，(5) 地学系，(6) 法政经济系，(7) 数学系（附天文），(8) 物理系，(9) 化学系，(10) 生物系，(11) 心理系，(12) 教育系，(13) 体育系，(14) 农业系，(15) 园艺系，(16) 畜牧系，(17) 病虫系，(18) 农业化学系，(19) 机械工程系，(20) 会计系，(21) 银行系，(22) 工商管理系。每系有研究室。

以有关系的学系，分别性质，先行组成下列各科：——

（一）文理科，（二）教育科，（三）农科，（四）工科，（五）商科（在上海）。另外有推广部如下：——

（一）校内特别生，（二）通信教授，（三）暑期学校。

走马观花，其大略情形如上述；至其内容组织详则和学生校内生活，不是在几个钟头里所能看到的。

二　南京高师的附中和附小

参观完了东大遂到附中，经过了许多（室）：化学室、研究室、会议室、出版室、生物标本用品预备室和附中银行，就到初级中学二年级去参观。这一点钟是公民；功课也不引人的兴趣，而且又是饭后第一时，所以我们一组人进去，倒惊了不少学生的睡！教室内光线充足，窗外风景，有青山草田，很能引起学生一种自然美的诱导。初级三年级国文，见在板壁上写着"鲁有秋胡……"的一段故事，教师在讲台上口讲手画地津津有味，所以学生在下面，都欣然听着，课堂中的空气，当时能引起人的精神。我们约参观了有十几分钟。图画教室，装置异常合适，用途亦很大；满壁画图，可惜无暇细看。图书室很普通，有各种杂志和报纸。

高级中学二班，初级有三级，一，二，三，共六班，此外尚有两班四年级生。经费每月四千，学生三百六十人。学生精神比武高附中活泼，设备亦比武高稍为完全，这是极显明容易看到的。

附小离高师很近，所以我们就走过去；这个学校，我在北京常听说是小学中最好最新的一处。我今天来，比较的兴味很浓厚；不但我一人，我们同学心理都是这样。大门是一个旧式的黑漆门，到门房，艾一情先生拿了一张学校的片子给他，让他传去；这个门房很骄傲的样子，把我们打量一下才进去，这一进去，准有十几分钟才出来，说："等一等。"我们这时光站都站累了，就坐在檐下待着，猛抬头见中门上有一大匾，上边有八个红字："随地涕吐，罚倒痰盂"。待了又有十分钟，才出来一位先生，很不高兴的样子——或是我们扰了他的午眠？走出来勉强地招呼了一下，我们才进去，这时光我们的兴趣，已打消在那二十分钟的等候里边了。

中门里有学生名牌，白色在校，黑色不在校。右边挂着的是"薛容七郇磬"。这是有别人见薛容有错处不守规则的时候，可以找七级的教师郇磬教训他。中间放着一个竹屏，上头有白纸条"此屏已坏，如有人动，请其赔偿"。罚倒痰盂，赔偿竹屏，都是铁面严厉的布告！

藤工场有各种精巧之小筐小篮，皆为学生的成绩；我们参观的时候，他们正在上课。有极小的图书馆博物馆。壁有木板，写着国内要闻数则。

维城院（昔日女高教务长所捐），中有清洁处（为儿童洗面擦面处）、议事厅、新图书馆等；院中有白兔两只，旁边蹲着两个小朋友，在那里抚它们的毛。院中分级，现已下课，故不克参观教授。

杜威院（为杜威博士所捐修），院中有游戏室、音乐室、作业室。地板异常光彩，儿童进去，都要换鞋；所以我们只可在外边瞻望。出了杜威院，那位领导的先生说："重要的地方都完了，还要看就请自便吧！"说

完扬长而去。我们对于这学校的内容组织，既无从打听，除了仅知道学生有五百人外，一概都茫然！只好自己找路出来，我们同学都觉着可笑！这学校招待参观的规则我们莫看见，不知道这种先等二十分失陪二十分，是该校的招待定例呢，还是参观的太多厌烦了呢，还是那位先生莫有睡醒呢？这几个问题，在我脑中，现在还萦绕着。那位先生的官僚气概那样足，如果要是该校的重要人物，岂不是把教育官僚化了吗？

三　江苏省立第四师范及其附小

六月一号的九时，我们乘着车去四师参观，一路所经的街市，据云在南京为最热闹，如吉祥街等。到了四师，在门上有"英灵蔚起""正谊明道"的匾，写得异常挺秀，此外尚有横额为"十年树木长风烟"，此校舍为从前的钟山画院改建，故尚有旧址存在。我们先到应接室，图画满壁，美丽耀目，玻璃橱内有竹工和国文成绩等陈列。

课务为选科制，分三科，选科范围较大，分国文、英文、技能。学校组织分教育、事务、训育，每年训育考察，有训育会议。学级编制，师范五班，预科一班，学生二百四十人，教员五十人。每月经费四万九千。薪俸重要者一元半，次要者一元。

一年级文字学，系南京文字学家王栋培先生教授。二年级数学教员为余先生，系国会议员，讲解明了，磊落有名士风，无官僚气。理化器械尚敷用，博物教室、标本室、研究室皆在一起，甚方便。标本多系学生自己采集。

校舍中有湖甚清。湖前有话雨轩，极苍老有古风。此校校舍环境既多古风，故学生精神，比较为不活泼，而对于研究功课比较苦学。

出了师范的门，就是小学的校舍，距离很近；校地很大，而且遍植花草，清气宜人；院中有滑下台，小朋友们都活泼泼地在那上边滑下，顽憨可爱！

参观教授，都是教生学习，态度一望就能看出；高级二年上博物，教生的年龄，和学生差不多，活泼一堂，每个儿童的脸上，都映着红霞，现出微微的笑容！高三上国文，教生的态度极不自然，看见我们进去，更觉不安，在板壁上写字都写不来。我们都觉着抱歉，即刻就退出去。初级二年级，教生实习国文，态度异常诚恳，把自己的精神完全注在学生身上。启发儿童的心理和识见，常如一朵花一样的在心里展开。他在一问一答之中，都含着几分诚意，而在面孔上现出笑容，使学生的心神，也完全贯注在教师的精神内，发出一种特别的彩色。他们所作的功课，是给慎级的同级写信，教师问学生一句，就写到板壁上，成了一封很简单的信。

初级三年级算术，教生同学生的精神很统一，他们共同的作业在极静的空气里；我们进去未免有点惊破他们的空气。总之在这小学里，完全是参观教授，而且很令人满意。小学除武昌高师附小，此比较为最好，学生比武昌活泼；而训育上比较稍逊武高附小。

四　江苏第一女师范及其附小

女学校里特别有一种色彩，是优美的表现，一进门就感到种和暖幽美

的空气！我们在应接室里稍待了一会，出来位图书馆管理员（女）带着我们参观。

学级分九班，中学三班，本科四班，预科一班，幼稚师范一班，学生约有四百余人，每年经费五万余。参观中三的体操、垒球，教师系体育师范毕业，精神活泼，姿态优美；故学生极有规律而姿势正确。

参观成绩室，书画甚佳，笔势挺秀，有绣屏数幅，远山含翠，绿树荫浓，手工很精巧。有一对绣花枕头，亦极尽巧工。标本器械室，设备在初级师范尚属敷用；特别有烹饪室，结构甚完美、简单。国画教室极优美，清雅之气，扑人眉宇。娱乐室有各种中西乐具陈列。此外尚有家事实习室，结构精美，布置井然，有桌椅床铺、镜台围屏。我们去参观的时光，有几位女同学在那里看书，桌上的鲜花，娇艳解语，作为读书的伴侣，极有趣。学校布置点缀既尽幽美，学生态度又极其活泼，由竹篱花间，偶闻歌声抑扬，纱幕低垂，琴声嘹亮，拨动了我游子的心弦！适在午餐，未得参观教授殊憾！

附小距离师范甚近，幼稚师范和蒙养园因时间匆促，未能去参观，可惜！小学一进门就看见许多牌子，上边写着"上海路""吴淞区"，一月以后，变换一次，凡一路中各区颜色皆相同，同他路是异色的；每区内再分某某级。学生共三百四十人，经费每年一万。有作业室、游戏室、读书室，教室内有儿童用书橱。高级学生去参观试验飞机，初级因该校将开游艺会，去讲演厅表演。我们因来得非时，送返华洋旅馆。晚，陶知行妹妹请我们去赴茶话会。

五　金陵大学

校舍建筑规模略同协和医学。分农、商（上海）、文、理、蚕、林、医、师范等科；学生，大学约三百余人，小学、幼稚合计将千人；每年经费四十万。参观理化用品标本及研究室之多，约有七八处，分高级同低级。有气压机可供全校之用。有炉，利用木屑，烧至六百度，将木屑中的汁泄出，由汽变水，分析后遂成酒精同油，以此可以研究木屑中的含有物。化学教员预备室中之药品，已可抵平学校一校之用；化学教室中，有雨水管、井水管、煤气管，每二人用一桌，每桌必有此三管。学生如借用东西，即一玻璃管必记账，每学期结算一次。此外参观的，有工业化验室、棉花研究室、电汽化验室、化学分析肥料豆科室、生物公共卫生科。有一个英国人，给我们讲昆虫学与病理学的关系，蚊同飞虫的害人。

图书馆的墙，都砌的是明太祖的城墙上的砖，有洪武二十五年的碑文和大秦景教流行中国碑，关壮缪的神像。所藏中西书籍很富。大礼堂比协和大，为镜框式的舞台形，可容一千人。

已散课，故未能参观教授；天阴欲雨，未能尽兴，匆匆返旅舍。

作于 1923 年 9 月 3 日

冶城话旧（节选）

卢前

本文是对卢前《冶城话旧》中关于南京城记录的节选，不仅包含楼台庙宇，如雨花台、媚香楼等，还有街巷作坊，如程阁老巷、白酒坊、仁厚里等，甚至于美食、佳篇都有涉及，只为记录下这延续不断的昔年岁月。

自序

《冶城话旧》一卷，民国二十六年作。时，友人张恨水先生创《南京人报》于南京，嘱写笔记，日刊报端。余每周往来京沪，家居不过一二日，酒醉耳热，偶尔命笔，写十数条，随寄恨水，先后计之，约有百则。八月十三日，余以暨南大学招考新生留上海，及事变起，仓皇从杭州间道还京，留十余日，即举室西上。一战七年，至于今日，非当时意料所及。昨晤自勤，得见旧作，追寻往日，恍如梦寐。不知下笔伊始，又何以独先哀江南，岂文章亦有征兆耶？乌乎！当时话旧不过如是，使他日重归，更续此作，则所可记者，奚啻千百？自勤商以单行，未志读者读之，回忆京国，其感慨为何如也？

民国三十三年三月　卢前

玉井咏随园

道咸间，白下词人以许济秋先生宗衡为最。先生有《玉井山馆词》，中有《为仲复题随园图安公子》云：

> 不忍言重到，小仓山翠迷台沼。花弄蔚蓝天外影（"蔚蓝天"，
> 随园斋额也），阑干闲了。便一片隔帘月照，谁欢笑？叹啼鹃惯
> 便着人恼。六朝如梦，一例沧桑，何堪凭吊。
>
> 漫悔经过少，算来犹幸登临早。烽火十年乔木改，夕阳衰草。
> 曾醉听猿吟鹤啸，烟云杳，还想到檐铁东风悄。落红池馆，记得分明，
> 那时春好。

盖随园毁于洪杨兵事，此词则乱后作，先生尝游息于是，故有"重到"之语，感喟不能自已。案：《玉井山馆集》附词一卷，版藏其家。民国二十三年，家人将鬻之。韩渐仪以告管伯言、夏枚叔，皆主醵资购藏国家图书馆，以存乡邦文献。夏博言蔚如兄弟，及仇述庵、陈匪石皆出资者。破烂漫漶处皆经修补，已增印百数十部广其传。状元境文海山房有之。过小仓山者，手此一编，想见"蔚蓝天色"，当亦不胜沧桑之感矣。

马陵瓜

偶阅刘元卿《贤弈编》，谓："中国初无西瓜，见洪忠宣皓《松漠纪闻》。

盖使金虏，贬递阴山，于陈王悟室得食之，云种以牛粪，结实大如斗，绝甘冷，可蠲暑疾。"《丹铅余录》引五代邠阳令胡峤《陷虏记》云："于回纥得瓜，名曰西瓜。"其言与忠宣同，以为至五代始入中国。按忠宣使虏，乃称创见；则峤尝之于陷虏之日，而不能种之于中国也。其在中土，则自靖康而后。其在江南，或忠宣移种归耳。江南以土壤之异，所产瓜实远逊于朔方。都下所重，曰马陵瓜，盖明马后陵园种也。以是取之朝阳门外者，袭而称之，凡瓜形长圆者，咸呼为马陵。或循声误，讹作马铃。旧时，食西瓜毕，每雕镂为灯。以马陵瓜形制灯，乃不如椭圆者，余因是自幼不爱之，而爱圆瓜。然瓜灯则已久矣夫不见矣！

愚园泉石

门西鸣羊街愚园，为金陵名园之一，胡煦斋重修之，土人称为胡家花园。论者以为，泉石之胜不让吴中狮子林。陈伯严丈诗云："城中佳胜眼为疲，聊觉愚园水石奇。碧蕊紫荑春自暖，叠岩复径客何之？闲闲簪履相娱地，历历乾嘉最胜时。残月栖楹鱼影乱，真成醉倒习家池。"此诗仿佛未刊入《散原精舍集》。予儿时常游园中，主人胡碧澂光国，时年已八十余，与话无隐精舍鹿坪间，指点汪悔翁旧时游憩处，未尝不想见当日之盛。匆匆二十年，今园荒已久，碧澂老人墓木拱矣！不知老人生前所撰《愚园诗话》者，今尚存否？使游斯园者，手是一编，虽无花鸟可以娱眼怡情，亦可供来者之凭吊，知斯园掌故，亦有足裨谈助者也。

成贤街

成贤街，为明国子监所在地（案：南监在今考试院），今中央大学在此。且仍旧名，亦儒林佳话。予年十四入南京高等师范附属中学，其时沿两江优级师范旧址，仅有一字房（今伯明堂）、口字房（焚去）斋舍。孟芳图书馆前，洋槐夹道，皆民国十年以后光景也。惟大石桥、附属小学，仍多旧观。梅庵、德风亭、六朝松，此二十年来，亦几阅沧桑矣！

惟成贤街一小土地庙，予见其初改杂货肆，改教育馆、饭店，改南京印刷局；此一角落变迁频繁，所成就之人物亦夥。前明去今已远，故不可得而考。自十六年至今日，不及十年，而此东方之古大学街（成贤街），乃亦有复杂之历史，惜无人更缀《南雍志》耳。

媚香楼故址

李香君媚香楼，初不知其地。民国十二三年，在石坝街发见界石，始知楼亦去钞库街不远。日前如社主课，予因以此命题，调寄《高阳台》，霜崖师立成，词曰："乱石荒街，寒流古渡，美人庭院寻常。灯火笙箫，都唱雪苑文章。丛栏画壁知难问，问莺花、可识兴亡？镇无言，武定桥边，立尽斜阳。

南朝气节东京煎，但当年厨顾，未遇红妆。桃叶离歌，琵琶肯怒中郎？王侯第宅皆荆棘，甚青楼、寸土犹香。费沉吟，纨扇新词，点缀欢场。"论琵琶蔡中郎事，见侯朝宗《壮悔堂集》。此词在吾师为别调，与金陵掌故，不可不知。

库司坊

相传阮大铖石巢园即今门西库司坊之韦氏园。名"库司坊"者，亦即《桃花扇》所谓"裤子裆"。岂当时已名库司坊，而时人以谐音字嘲之？抑原名裤子裆，改作库司坊乎？不可知已。阮居金陵甚久，牛首山献花岩、祖坛均曾小住。或谓《燕子笺》即削稿于献花岩者。衡叔得明刊《献花岩志》，近方翻刻。此书当成于隆万间，故不及收集之作。然《咏怀堂诗集》中于南郊诸胜，颇有题咏。诗之高逸，不让韦孟。散原谓不以人废言，五百年一大作乎！日前在库司坊欲寻觅此翁遗迹，渺不可得。案此则可补《园墅志》所未及。

艺风故居

丹徒柳劬堂师诒徵，榜国学图书馆楼曰"艺风楼"，所以追念江阴缪小山先生荃孙也。张文襄《书目答问》，相传出先生手。时文襄官四川学政，先生方入蜀考金石也。先生居金陵久，故宅在颜料坊，身后藏书略尽，诸子多穷困，并此宅亦不能守。此宅今归篆枚堂夏氏。正宅仅四进，后进有楼，而旁宅并有楼相连，南京俗所谓跑马楼者是也。博言、枚叔两先生合资购之，枚翁所居即艺风藏弄校理之地。蔚如先生（仁虎）另购九儿巷周石笙开麒故宅，旁院小有园林。周，嘉庆间探花。正宅乃前明旧筑，厅宇极宏敞，里人呼以百客厅。蔚翁拟立"南京书库"，聚南京人所著书。初，博老买艺风宅系托先君为购置者，先君与艺风幼子立券，归为惋叹竟日，曰："名父之子乃如此！"

石观音

门东东花园，徐中山之东园也。附郭旧有湖，曰娄湖，今俗讹称为老虎头，误矣。旁有赤石矶，其上即周孝侯读书台。下有石观音，每年六月十九日（旧历），香客麇集于此，七月中旬则移至清凉山。石观音之得名，因寺中石刻观音像一尊，趺坐古井上。相传井中有蛟，为害闾阎，观音菩萨化身来收伏。其后里人雕石像，永为镇压。香客来时，每投铜钱入井，久始闻声，井之深可知也。石像极庄严，较小心桥之玉佛古老多矣。

凤池书院

新廊小学旧为津逮学堂，津逮之前身即凤池书院也。武昌张裕钊尝讲学于是，张謇、范当世、朱铭盘相偕谒凤池书院，裕钊大喜，自诧一日得通州三生，时以为佳话。其后，秦伯虞际唐任山长，改学堂，先君其继任者也。先是，先君创宏育学堂于望鹤冈宅中，不一年，遂与津逮合。今西安行营侯天士处长成即津逮高第，保定军官学校出身者也。予儿时常侍先君堂中，记庭前有枇杷树一，先君入讲堂，予即嬉戏树下。由今思之，不觉三十年矣，不知树尚在否？先君见背亦已十有二年。

问礼亭

考试院戴季陶院长，在洛阳得孔子《问礼老子图》石刻，筑问礼亭于院

中，以《礼运》篇分韵征诗。时予以第二次高等文官考试襄试委员在闱中，分得"疾"字，为诗曰："世乱如人病膏肓，不医何由起废疾。医国良方在六经，经旨惟礼不可失。永明一片石犹存，我常访之游洛日。云昔夫子过柱下，就聘问礼兴周室。国之四维礼冠首，大小戴记无完帙。孝园渊源出家学，见此儒道喜同术。是年移载向南都，树立华林馆之侧。他时郅治跻成康，请视此亭与此石。"孝园者，季陶先生所署，其园在五台山附近。此诗一夕而就，颇为师友所称。录之，备他日谈掌故者知此亭之落成，曾有征诗之举而已。

马回回酒家

今日来京师观光者，殆无不知南门外之马祥兴者。马氏在报恩寺对门设肆，究始于何时？此有足述者。曰始于明初者，如皋冒翁鹤亭言之也。或以问于胡夏庐丈，丈曰："肆之初设也，予实书其市招，第不知予果明初人否耳。"余亦尝语诸鹤亭翁："其地为旧报恩寺址，使明时僧伽不食肉，何以有此肆之设？"翁亦为之抚掌笑。

十六年以前，肆舍狭隘，余辈日往来其间，推牛首翁为祭酒。主人大腹便便，帖复从命，所制庖馔，若美人肝之属，皆盛于此时，而其价特廉，非如今车马盈门之概也。余所为旧曲有云"蹀躞提壶城外马"者，即指此。

雨花台题壁

雨花台侧有泉，许振祎书坡翁句题之，曰"来试人间第二泉"，因俗

呼为"第二泉"也。春秋佳日，座客尝满。犹忆甲子四月，踏青过此，见壁间有铅笔题字，为［蝶恋花］一章。全词已不复省记，中有句云："每到春来，尚有垂垂子。"初以为咏阶前石榴树耳。坐中有知其事者，为言三十年前，有当垆人，皓腕如雪，城中年少，咸集是肆，饮者之意故不在茗。未几，嫁去，则绿叶成阴，子已满枝矣。是词作者必当日坐中少年，所以有牧之之叹也。其事绝韵，因相约赋之。余归，谱［北中吕·朝天子］云：

相思莫折枝，说甚么垂垂子。垆边不见俊庞儿，这其间多少风流事。映水螺鬟，当门酒肆，早写下红颜薄命词。此时，发痴，又前度刘郎至。

二北词人见之，以为不让张小山也。或阿其可好，故如是云。

柳门避酒

往读赵秋舲《香消酒醒曲》，见《止酒》与《破戒》二章，辄用自笑，盖止之愈坚而破戒亦愈速，计惟避之之为愈耳。因忆杨柳门《避酒诗》："平生蕉叶量难酬，豪饮何堪大白浮。杜举甘心辞菊部，董逃掉首去糟邱。一卮才属逡巡起，四座强从汗漫游。我自独醒还独往，世人大半醉乡侯。两军旗鼓正相当，大户轰然小户亡。入座人争吞北海，逃名我欲避东墙。雄兵止合退三舍，虚席何妨空一觞。宴罢欲归归不得，森严约法畏刘章。"柳门，初名得春，字师山，上元人。其诗散落咸同兵革中，张冶秋辗转得之，

以授丹阳束允泰，乃合金亚匏（和）、蔡子涵（淋）诗，刊为《金陵三家集》，所谓柳门遗稿者也。集中《小青曲》叙冯小青事，作长庆体，可媲美于元白。

白酒坊

　　白酒坊在聚宝门内，濮友松先生居之。以前所见，能酒者盖世无出先生右者。先生自少时以迄八十以后，无日不饮。每餐约四五两，徐徐自斟，人亦不敢强也。先生常云："或谓酒伤人，我谓酒养人。非酒能伤人，人自伤于酒。非酒能养我，我自养于酒也。"三四十年来，吾师之以酒称雄者，若郑受之丈咸、郑义闾世叔师均，皆能狂饮，饮必醉，醉则益酗于酒。说者谓其能饮数斗，实则非能饮者也。盖自人饮酒、酒饮酒，以至酒饮人，所得于酒者殊少。予生也晚，不及见顾石公先生。然如友松先生者，吾必谓之真能饮酒者矣。惟真能饮酒者，必以酒而寿。昔汪大绅有《酒人记》《酒人后记》，若予作《酒人新记》者，必首记濮先生。

程阁老巷

　　金陵之建筑，修门大约不外八字式、勒马式二种。进门到厅堂，间有旁厅一，曰花厅者。三开间或五开间之正房，前有院落，旁有耳房，进数多少不等。有风火墙，亦有用短墙者。若有园，多在宅后进之后。此种格式，不独与大河以北异，即苏常府属之建筑亦不甚同，相传为前明遗制，故宅愈旧，尺寸愈低，格式愈定。今程阁老巷，程阁老家祥之宅，自晚明至今，

三百年中未尝翻造,可以为此式之典型。予数至其宅,见梁上之画,顶板之饰,虽历三百年,日渐尘积,颜色淡脱,然入清以后,无此装修也。宅甚坚固。予常询诸主人,每四五十年始一扫拾。不知治营造学者,亦尝研讨及之未?

津逮楼

　　板巷甘氏,邦人谓是凤池之裔,《儒林外史》所谓凤老爹者,即指其人。顾自道咸以来,世以儒术著。《建康实录》,甘氏所刊也,《白下琐言》,又为元焕作。谈南京掌故不可不及甘氏。甘氏富收藏曰津逮楼,金石器物最著,不亚于吴门潘文勤祖荫也。惜在晚清毁之一炬,犹牧斋绛云之劫也。甘氏与吾家世为姻好,汝恭表兄处尚藏有先太史遗墨,盖为姊氏《刲臂吁天图》作。汝恭叔父贡三丈,又予之姑丈也。丈之二子浏、涛,均曾从予游。汝恭字寿之,浏字览轩,涛字汉波。汉波之二胡,自十余岁,有声于乡里。今受中央广播电台聘,司国乐演奏,都之人殆无不知其技者。惜无好事人为甘氏作《津逮楼志》,一述近百年事。

仁厚里

　　门东仁厚里,吾师王伯沆先生居焉。先生名瀣,一字沆一,晚年号冬饮。先世溧水籍,居金陵已三世。师少有狂名,文字散稿辄弃去,独与吾太姻丈王木斋先生(德楷)善。先生藏书极富,与文芸阁、康南海有往还。每

置酒边营宅中，宾客满前，师独嘿然在座，一言出则众悉披靡，木斋先生未尝不敬畏焉。前教授四方，归必谒吾师，师盘问不稍假贷。每谒，必先读书数日以往，否则见师心益竞竞矣。师之游黄门已近六十，常语前曰："吾见黄先生，如坐春风中，一种霁月光风气象，不图得及见于今日。"乌乎，又孰谓吾师狂哉！师自大病以来，前至，必问近读何书？读书有何心得？窃愿吾师早日康复，俾常请益，不独前之私幸已也。

陋巷诗

革命军初底定江南，时余伏处陋巷，一二故旧，偶然见遇。余为赋《陋巷诗》，示长沙田君寿昌。诗凡四章：

> 陋巷虫鱼老，故人岸岸至。踽踽城东隅，谩诉心头事。
>
> 寿昌蹭蹬人，魑魅拊以去。命达无文章，何怨天相妒。
>
> 我有遣愁术，拨灯人对酒。说梦如浮生，一醉复何有。
>
> 负手殊自得，山花红照路。同林鸟尽飞，莫向斜阳数。

是牢落之情可想见也。然余自是出游，十年鲜安居之暇，朋从之聚日少。顾旧友以政党纷歧，多亡命者。当时有《闻沫若至兼怀慕韩》之作：

> 群盗横刀耀马日，东海飘零几少年。仿吾（成灏）狷与达夫（郁

文）狂，就中郭子何翩翩。美丽（上海酒家）之夜送梁大（实秋），旧雨新欢杂管弦。年年事事压枕梦，过眼烟云散杯筵。静安寺畔遇慕韩（曾琦），文采风流亦斐然。寿昌（田汉）招我我未至，窅寐于今见数子。来往黄浦江上风，爱牟独有裴伦志。环龙路口故人居，儿啼索饭囊如水。奋袂长征岭之南，一日声名噪鹊起。愚公载笔醒狮歌，狮不醒今徒奈何。东山同洒苍生泪，攘臂胡为意气多。不见中原春色好，闻鸡共舞鲁阳戈。黑头袖手神州客，危涕携将竟日哦。

此诗未存稿，偶从旧书中检得之，不觉其为十数年事矣。近乃辕辙同涂，齐驱前进，余虽抱书陋巷，媚古降心，又安得不喜重见今日之盛也。

豁蒙楼上话南京

邓启东

豁蒙楼，位于南京鸡鸣寺内。这里是由晚清
张之洞为纪念其门生"戊戌六君子"之一的
杨锐而倡建的。"豁蒙"二字取自杜甫《赠
秘书监江夏李公邕》的"忧来豁蒙蔽"，表
达悲情。这里是南京登高揽胜的佳处。

　　这是四年以前的事情了，一个初夏的上午，天气是异常的晴和，中华
自然科学社假首都鸡鸣寺的豁蒙楼，欢迎新来南京观光的远东考察团。承
主席的嘱托，要我出席讲演一点关于南京的典实，于是我就在一群陌生客
的面前，指手画脚地，开始我那谈话式的讲演了：

　　"各位先生初到南京，一切都很生疏，主席要我讲演南京的典实，来
供各位的参考，这在我们居留南京较久，尤其是挂名专习地理的人，当然
是义不容辞的事。可是南京不但是我们最伟大的都市，而且是世界上最伟
大都市之一，历史悠久，内容繁复，真是有如'一部十七史，不知从何说起'。
现在为清醒眉目，节省时间起见，仅将南京几个显著的特色提出，逐一地
向各位略加说明而已。

　　"南京第一个特色是地位的重要。南京是总理指定的首都，民国十六
年春国民政府就奠都于此，到现在将近十年了。首都在一国的地位，犹如

人体上的首脑，为全国总发动机所在，全国各部分都受其支配。而南京所以适于建都的原因，主要的由于交通位置的重要。打开中国全图一看，可知南京正位于长江下流靠近河口的南岸，利用长江本支流便利的水运，最容易与沿江各省取得联络；且当南北洋的中心，无论水路或陆路（铁道与汽车道）都很容易与华北及华南取得联络，实为控制全国各部最适当的所在。就对外关系言，南京居于控制太平洋最适当的地位，只要我们国势强盛，大可伸足到太平洋上与列强分庭抗礼；而且近代外力入侵我国的方向已由西北改向东南，南京又适与外力入侵我国的方向针锋相对，并且位于第一道防线以内，更足以显露出立国的积极精神，适合建都的一般原则。

"南京第二个特色是形势的雄伟。诸葛亮初到南京，审察地势，就有钟山龙蟠，石头虎踞的说法，所以自来称南京为龙蟠虎踞之地，军事上至关重要。总理也曾说过：其位置乃在一完美的地区，其地有高山，有深水，有平原，此三种天工钟毓一处，在世界大都市诚难觅此佳境也。也足以表示南京形势的雄伟。大概南京的地势是周围众山环抱，中间原野平铺，我们试登南京雨花台纵目一望，地池如在釜底，但城内也不乏小山出露其间。城内著名的山有狮子山、富贵山、钦天山、鸡笼山、清凉山、五台山等；近郊著名的山有雨花台、钟山、幕府山、栖霞山、牛首山等；所谓'白下有山皆绕郭'，'城中面面皆青山'，久已见诸古代诗人的吟咏了。而秦淮河、玄武湖左右映带，于形势雄伟外，更显得风景的美丽；西北方面长江有如玉带横围，益增庄严灿烂之象。

"南京第三个特色是历史的悠久。南京古称金陵，三国孙吴建都于此，

称为建业；其后东晋、宋、齐、梁、陈、南唐都在这里建过都，称为建康；明初又为洪武帝的国都，称为应天府；各代建都共计三百七十六年。明永乐帝迁都北京，始有南京之名。清代咸丰年间为洪杨占领。国民政府现定都于此。所以南京要算我国历史上的名都之一。

"南京的城墙为明洪武帝所修筑，于洪武二年（一三六九年）兴工，历时五年，至洪武六年（一三七三年）完成，比现存的长城及北平城的修筑还早，原来现有的长城乃为明永乐帝所造，于永乐十年（一四一二年）兴工，先后经一百七十年始告成，至于秦始皇所修的万里长城乃远在阴山，全用泥土，除了少数地方隐约可见遗迹外，大部分地方已属渺焉不可复迹了。北平城也为永乐帝所造，二者都不及南京的古老。

"南京虽然是历代帝王之都，历史悠久，但自明洪武以来，即使临时建都，却都是代表新兴的势力，所以很有一种新兴的气象，非如旧都北平腐恶的势力，根深蒂固，牢不可拔，有如普通形容的'天无时不雨，地无处不尘，物无所不有，人无所不为'的一般。总理所以主张迁都南京，并指定为我国永久的都城，一方面固由于南京位置的适当，形势的雄伟；一方面也想逃出北平的腐恶氛围，一新中外人士的耳目。

"南京第四个特色是城池的广大。南京城墙号称九十六里，实际上周围仅有六十点六二里，然在世界上已属无有其匹了。世界著名的大城如北平为五十九点一三里，法国的巴黎为五十九点五里，都不及南京的广大。城内面积四十万公里，为欧洲摩纳哥国的两倍。自国府奠都改南京为特别市后，周围增长一倍，面积扩大到四百七十八方公里。城内除屋宇外，很

多耕地及荒地，粮食出产不在少数。据曾文正说，太平天国败亡后，城内余粮犹足供数月之需。环城旧辟十三门，清时因城北荒凉，乃关三门，鸦片战争又关一门。宣统元年造宁省铁道，由金川门入城，是为拆城之始，宣统二年南洋劝业会在玄武湖举行，增辟丰润门即玄武门，民初又辟挹江门，现计十一门。

"东晋王导于城外幕府山召集幕府，执行政务，并筑台城，到现在已空存其名，城池荡然无存。旧址就在鸡鸣寺附近，由这里可以望到，史称梁武帝饿死台城，即此。南唐城池较大，筑于九百一十四年，现在也已不存，仅有由今汉西门到中华门（即聚宝门）一段，犹为现城所沿用。现在的城墙非由明洪武帝独力修筑，乃与当时浙江南浔巨富沈万三合造，洪武造西北边，万三造东南边，万三挟其雄厚的经济力量，承造的一半竟先洪武部分而完成，于是洪武大怒，以为冒犯王上的尊严，欲杀之泄愤。好在马后明理，以'民富侔国，于国法何与'力谏，然后得免，将万三充军到云南。洪武修造南京城，真是煞费苦心。亲自监工，一律用糯米稀饭和石灰代替三合泥，有不用的，格杀勿论；砖石十分宽厚，墙高尝达六七丈，墙脚宽三丈，街道均行砌石，石系六朝碑版，仅去其文字而已，此事于臧晋冬的《元曲选》中曾言及；复于西善桥兴陶业，造琉璃瓦，为屋盖之用；其后永乐帝更利用此等琉璃瓦在南门外造了一座九级八面高达二百四十六尺的报恩塔，以报父恩，塔上悬灯一百二十八盏，彻夜不息，铃声闻于远近，要算当时一大奇观；可惜于同治三年（一八六四年）为太平军所毁，现存长千里的报恩塔不及当初远甚。又明洪武为造成堂皇美丽的都城起见，有谓尽

逐南京土著于云南，另移江南殷实以实京，由此可以揣知随沈万三充军到云南去的当有大批人，据称云南许多地方的居民迄犹操南京口音。

"南京第五个特色是变故的频繁。修筑以前的变故，已属多至不可究诘。仅就修筑以后来讲，所经的变故也就大有可观，南京真算是一位世故老人了。就几次重要的变故说：明永乐篡位兵由龙潭登陆，由金川门入城，是谓靖难之役；明亡国的次年（一六四五年）福王即位南京，清豫亲王多铎①领兵由龙潭登陆，由正阳门入城，福王逃亡，是谓鼎革之役；清道光二十二年（一八四二年）英兵由龙潭登陆，与我国议和于下关的静海寺，缔结《江宁条约》，是谓鸦片之役。

"以上三役都不算激烈，南京最重大的一次变故，遭受损失最大的，要算太平之役。太平军于咸丰三年（一八五三年）攻入南京，同治三年（一八六四年）退出南京，占据十二年之久。太平军攻入南京很快，一时有纸糊南京之谣，原来是利用工兵开掘地洞，中贮火药，将城墙炸毁的。这些工兵都是由湖南南部招来的煤矿工人，对于开掘地洞是素富经验的。大兵屯驻静海寺（寺系明郑和为展览南洋土产所造），表面不动声色，所以当城墙被炸的时候，城内的人只以为是鳌背翻天了。由仪凤门入城，占据南京以后，于钟山第三峰造天保城，于城内富贵山造地保城，以资防守，改称南京为天京。同治三年曾国荃也师太平军的故伎，用隧道由太平门攻入，太平军不及退出的尽投秦淮河而死，节概实在可风；事前放火，历三日三夜不灭，文物精华，尽成灰烬，算是南京修城以后空前未有的浩劫。

①多铎：此处当为"多尔衮"。——编者注。

　　"太平之役以后，南京犹经过三度兵火：辛亥之役浙军先克天保城，南京遂下；民国初年二次革命，张勋攻入南京；民国十六年国民革命军攻入南京。

　　"南京第六个特色是风景的优美。当各位由下关沿中山马路进城的时候，沿途虽不乏壮丽的官舍及稀疏的住宅作为点缀，但乡村景象很是浓厚：菜圃、桑园、稻田、茂林、修竹，随在皆是，真不信此身已入京都了。就是在城南人烟稠密的区域，池塘菜圃也常与繁华的市街相间，一脚尚在街头，一脚已踏入田野，以都市而兼具乡村的风味，实为南京最大的特色。陈西滢说南京是城市乡村化，同时也是乡村城市化，可谓中肯之言。而'城中面面皆青山'，自来认为'最是南京堪爱处'。在这些青山当中，又以清凉山及钦天山为最著。

　　"清凉山古名石头城，原来靠近长江，形势很是险要，诸葛亮因有石头虎踞之说。现以江流迁徙，离江岸已有十余里之遥，其上有清凉寺，凭高览胜，江山如画。钦天山俗名北极阁，靠近城市中心，元明时山上曾建有观象台，现有中央研究院气象研究所，中央大学就在南麓。东延就是鸡笼山，上有鸡鸣寺，就是我们现在的所在了。鸡鸣寺与清凉山的清凉寺同系南京有名的古刹，南朝四百八十寺，现在的已属寥寥无几了。

　　"鸡鸣寺的豁蒙楼可说是南京风景的集中点：俯瞰后湖，远眺长江，东望钟山，前对幕府。楼上挂的这幅'江山重叠争供眼，风雨纵横乱入楼'一联（梁任公书陆放翁诗句），最足以表示豁蒙楼上的气概。后湖又名玄武湖，与绕城西北的秦淮河左右映带，使南京生色不少。湖周围十六里，

现辟为五洲公园，因湖中有五岛得名。六朝王室园林多在湖溪，明代尚为禁地，据说梁昭明太子就为游船而溺死的。后湖风景最是佳胜，游艇点点，浮泛于水波容与之中，情趣入画，而西南两面为崇高伟大、古色古秀的城墙所环绕，黄昏落日，尤不禁令人兴故国乔木之思，秋水伊人之想。钟山耸峙于东南，山色湖光，相映成趣；因为山上很多紫色的页岩，又有紫金山之称。山周围六十里，形势险要，最高峰达四百五十公尺，登高可望长江。王安石诗云：'青山缭绕疑无路，忽见千帆隐约来。'俯视城中，则万家鳞次。自六朝以来，此地就成了东南最著名的胜地，所谓钟山镇岳，埒美嵩华是矣。茅山坡上有中山陵，紫金山的坡上有明孝陵，这是代表中华民族精神的两位英雄，不啻全民族灵魂之所系托，是值得我们顾盼徘徊而不忍去的。中山陵以下有灵谷寺，蔚然深秀，为南京第一禅林。钟山现有树木不多，但在明时遍植楠木，郑和下南洋，造船的原料都取给于此。幕府山连亘于后湖的西北，因晋元帝渡江，王导于此开幕府得名，居民多于此煅石取灰，又名石灰山，远望呈白色，南京古名'白下'，或源于此。其他名胜古迹多不胜数，恕我没有时间一一讲到了。

"南京第七个特色是发展的迅速。南京在历史上有两个黄金时代：一为六朝，一为明初。六朝最大的都市，在北方为洛阳，在南方为金陵。梁武帝时，金陵人口达一百四十万，超过当时的罗马，为世界第一大都会；所谓'金陵百万户，六朝帝王州'，其繁华可以想见，迄隋灭陈，遂成一片焦土。明初经明洪武的苦心经营，南京的堂皇美丽自不待言；其后迁都北平，繁华也未大减，直到清咸丰年间，犹不失东南最繁盛的都市；但一

经太平军兵燹后；昔日精华，付之一炬，瓦砾遍野，直至国府奠都，犹不免荒凉寥落之感。可是自民国十六年国府奠都以来，南京又开始走入第三个黄金时代了，都市人口在八年中增加三倍，实为世界各大都市中罕有的现象：民国十六年以前不过三十余万人，民国十八年就增至五十余万，民国二十年达六十余万，民国二十四年已超过百万，要算全世界发展最快的都市了。这种都市急剧发展情形，我们可由北极阁所看到新的建筑有如雨后春笋般，在城北荒凉地区出现的情形看出来。按照现在进展速度说来，不到十年的工夫，定可与伦敦、巴黎、柏林等各大都市相抗衡，我们且拭目以待吧。"

讲到这里，我的谈话式的演讲也就在听众带有感谢意思的鼓掌声及欢笑中停止了。虽然时经四年，但当时讲演的情形，以及豁蒙楼上所看到美丽的山色湖光，迄犹历历在目。然而，现在的南京呢？已经遭受了它空前未有的侮辱，被倭寇铁骑践踏已二十个月了。热血的中华男儿当如何奋起，组成我们东方神圣的"十字军"，汹涌地向我们的故都，我们的圣地推进呵！

《中央日报》湖南版，二十八年九月二十一日

（二）

南京山水：凤去台空江自流

三月三日曲水诗序

[南北朝] 王融

芳林园，一名桃花园，在今秦淮河畔。作者在文中对园林的描绘充分彰显了当时人们的审美心态。不仅文藻华丽，对仗工整，而且描景与抒情紧密结合。读罢，让人内心波澜起伏的同时，也萌生一种心园合一、天地并存之感。

臣闻出《豫》为象，钧天之乐张焉；时乘既位，御气之驾翔焉。是以得一奉宸，逍遥襄城之域；体元则大，怅望姑射之阿。然眷眇寂寥，其独适者已。至如夏后两龙，载驱璿台之上；穆满八骏，如舞瑶水之阴；亦有飨云，固不与万民共也。

我大齐之握机创历，诞命建家，接礼贰宫，考庸太室。幽明献期，雷风通飨，昭华之珍既徙，延喜之玉攸归。革宋受天，保生万国，度邑静鹿丘之叹，迁鼎息大坰之惭。绍清和于帝猷，联显懿于王表。骏发开其远祥，定尔固其洪业。皇帝体膺上圣，运钟下武，冠五行之秀气，迈三代之英风。昭章云汉，晖丽日月，牢笼天地，弹压山川。设神理以景俗，敷文化以柔远。泽普汜而无私，法含弘而不杀。犹且具明废寝，昃晷忘餐。念负重于春冰，怀御奔于秋驾。可谓巍巍弗与，荡荡谁名，秉灵图而非泰，涉孟门其何崄。

储后睿哲在躬，妙善居质，内积和顺，外发英华，斧藻至德，琢磨令范，言炳丹青，道润金璧。出龙楼而问竖，入虎闱而齿胄。爱敬尽于一人，光耀究于四海。若夫族茂麟趾，宗固盘石，跨掩昌姬，韬轶炎汉。元宰比肩于尚父，中铉继踵乎《周南》，分陕流勿翦之欢，来仕允克施之誉，莫不如珪如璋，令闻令望，朱芾斯皇，室家君王者也。

本枝之盛如此，稽古之政如彼，用能免群生于汤火，纳百姓于休和，草莱乐业，守屏称事。引镜皆明目，临池无洗耳。沉冥之怨既缺，迕轴之疾已消。兴廉举孝，岁时于外府；署行议年，日夕于中甸。协律捴章之司，厚伦正俗；崇文成均之职，导德齐礼。挈壶宣夜，辩气朔于灵台；书笏珥彤，纪言事于仙室。褰帷断裳，危冠空履之吏；影摇武猛，扛鼎揭旗之士。勤恤民隐，纠逖王慝。射集隼于高墉，缴大风于长隧，不仁者远，惟道斯行。谗莠蔑闻，攘争掩息，稀鸣桴于砥路，鞠茂草于圆扉。耆年阙市井之游，稚齿丰车马之好；宫邻昭泰，荒憬清夷。侏食来王，左言入侍，离身反踵之君，鬒首贯胸之长，屈膝厥角，请受缨緤。

文钺碧砮之琛，奇干善芳之赋，纨牛露犬之玩，乘黄兹白之驷，盈衍储邸，充仞郊虞；瓯牍相寻，鞮、译无旷。一尉候于西东，合车书于南北。畅毂埋辚辚之辙，绥旐卷悠悠之斾。四方无拂，五戎不距，偃革辞轩，销金罢刃。天瑞降，地符升，泽马来，器车出；紫脱华，朱英秀；朕枝植，历草孳。云润星晖，风扬月至；江海呈象，龟龙载文。方握河沉璧，封山纪石，迈三五而不追，践八九之遥迹。功既成矣，世既贞矣，信可以优游暇豫，作乐崇德者欤？

　　于时青鸟司开，条风发岁，粤上斯巳，惟暮之春。同律克和，树草自乐。禊饮之日在兹，风舞之情咸荡；去肃表乎时训，行庆动于天瞩。载怀平圃，乃眷芳林。芳林园者，福地奥区之凑，丹陵若水之旧。殷殷均乎姚泽，肬肬尚于周原。狭丰邑之未宏，陋谯居之犹褊。求中和而经处，揆景纬以裁基。飞观神行，虚檐云构。离房乍设，层楼间起，负朝阳而抗殿，跨灵沼而浮荣，镜文虹于绮疏，浸兰泉于玉砌。幽幽丛薄，秩秩斯干，曲拂遭回，潺湲径复。新萍泛沚，华桐发岫，杂夭采于柔荑，乱嘤声于绵羽。禁轩承幸，清宫俟宴。缇帷宿置，帟幕宵悬。既而灭宿澄霞，登光辨色，式道执殳，展轮效驾，徐銮警节，明钟畅音。七萃连镳，九斿齐轨，建旗拂霓，扬葭振木。鱼甲烟聚，贝胄星罗。重英曲瑶之饰，绝景遗风之骑。昭灼甄部，驱骏函列，虎视龙超，雷骇电逝，轰轰隐隐，纷纷轸轸，羌难得而称计。

　　尔乃回舆驻罕，岳镇渊渟，晬容有穆，宾仪式序。授几肆筵，因流波而成次；蕙肴芳醴，任激水而推移。葆佾陈阶，金飐在席，咸奏《翘》舞，籥动邠诗。召鸣鸟于弇州，追伶伦于嶰谷；发参差于王子，传妙靡于帝江。正歌有阕，羽觞无筭。上陈景福之赐，下献南山之寿；信凯宴之在藻，知和乐于食苹。桑榆之阴不居，草露之滋方渥。有诏曰：今日嘉会，咸可赋诗。凡四十有五人，其辞云尔。

石阙铭

［南北朝］陆倕

这里指的是梁武帝时期，在建康城门下的两座石阙，即神龙阙和仁虎阙。这是当时象征王权的重要建筑。作者用华丽严整的文字，不仅讲述了梁武帝复兴石阙之举，而且毫不吝啬地赞美他这一尊崇礼乐的行为。

昔在舜格文祖，禹至神宗；周变商俗，汤黜夏政。虽革命殊乎因袭，揖让异于干戈，而晷纬冥合，天人启甚，克明俊德，大庇生民，其揆一也。

在齐之季，昏虐君临，威侮五行，怠弃三正，刑酷然炭，暴逾膏柱，民怨神怒，众叛亲离，蹐地无归，瞻乌靡托。于是我皇帝拯之，乃操斗极，把钩陈，翼百神，提万福。龙飞黑水，虎步西河，雷动风驱，天行地止。命旅致屯云之应，登坛有降火之祥，龟筮协从，人祇响附。穿胸露顶之豪，箕坐椎髻之长，莫不援旗请奋，执锐争先。夏首凭固，庸、岷负阻，协彼离心，抗兹同德。帝赫斯怒，秣马训兵，严鼓未通，凶渠泥首。弘舸连轴，巨槛接舻，铁马千群，朱旗万里。折简而禽庐、九，传檄以下湘、罗。兵不血刃，士无遗镞，而樊、邓威怀，巴、黔底定。

于是流汤之党，握炭之徒，守似藩篱，战同枯朽。革车近次，师营商、牧。华夷士女，冠盖相望，扶老携幼，一旦云集，壶浆塞野，箪食盈涂。

似夏民之附成汤，殷士之窥周武。安老怀少，伐罪吊民，农不迁业，市无易贾。八方入计，四隩奉图，羽檄交驰，军书狎至。一日二日，非止万机。而尊严之度，不愆于师旅；渊默之容，无改于行阵。计如投水，思若转规；策定帷幄，谋成几案；曾未浃辰，独夫授首。乃焚其绮席，弃彼宝衣，归琁台之珠，反诸侯之玉。指麾而四海隆平，下车而天下大定。拯兹涂炭，救此横流，功均天地，明并日月。

于是仰叶三灵，俯从亿兆，受昭华之玉，纳龙叙之图。类帝禋宗，光有神器。升中以祀群望，摄袂而朝诸夏。布教都畿，班政方外。谋协上策，刑从中典。南服缓耳，西羁反舌。剑骑穹庐之国，同川共穴之人。莫不屈膝交臂，厥角稽颡。凿空万里，攘地千都；幕南罢�，河西无警。

于是治定功成，迩安远肃，忘兹鹿骇，息此狼顾。乃正六乐，治五礼，改章程，创法律。置博士之职，而著录之生若云；开集雅之馆，而款关之学如市。兴建庠序，启设郊丘。一介之才必记，无文之典咸秩。

于是天下学士，靡然向风，人识廉隅，家知礼让。教臻侍子，化洽期门。区宇乂安，方面静息。役休务简，岁阜民和。历代规谟，前王典故，莫不芟夷翦截，允执厥中。以为象阙之制，其来已远。《春秋》设旧章之教，《经礼》垂布宪之文，《戴记》显游观之言，《周史》书树阙之梦。北荒明月，西极流精；海岳黄金，河庭紫贝；苍龙玄武之制，铜雀铁凤之工；或以听穷省冤，或以布化悬法，或以表正王居，或以光崇帝里。晋氏浸弱，宋历威夷，《礼经》旧典，寂寥无记，鸿规盛烈，湮没罕称。乃假天阙于牛头，托远图于博望，有欺耳目，无补宪章。乃命审曲之官，选明中之士，陈圭置臬，瞻星揆地，

兴复表门，草创华阙。

于是岁次天纪，月旅太簇，皇帝御天下之七载也。构兹盛则，兴此崇丽。方且趋以表敬，观而知法，物睹双碣之容，人识百重之典，作范垂训，赫矣壮乎！爰命下臣，式铭盘石。其辞曰：惟帝建国，正位辨方。周营洛涘，汉启岐、梁。居因业盛，文以化光。爰有象阙，是惟旧章。青盖南洎，黄旗东指。悬法无闻，藏书弗纪。大人造物，龙德休否。建此百常，兴兹双起。伟哉偃蹇，壮矣巍巍！旁映重叠，上连翠微。布教方显，浃日初辉。悬书有附，委篋知归。郁崛重轩，穹隆反宇。形耸飞栋，势超浮柱。色法上圆，制模下矩。周望原隰，俯临烟雨。前宾四会，却背九房。北通二辙，南凑五方。暑来寒往，地久天长。神哉华观！永配无疆。

摄山栖霞寺新路记

[南唐] 徐铉

摄山，即今栖霞山，因山中多药草，对身体有利而得名。栖霞寺便坐落于此。这里山水秀丽，多游人来此游览。此文记述了当时修建一条新通往摄山栖霞寺的道路的事迹，不仅便利了来往的游人，而且彰显了金陵城的气势。

　　栖霞寺山水胜绝，景象璟奇，明征君故宅在焉，江令公旧碑详矣。高宗大帝刊圣藻于贞石，纡宸翰于璇题，焕乎天光，被此幽谷。先是，兹山之距都也，五十里而遥，方轨并驱，崇朝可至。及中原构乱，多垒在郊，野无牧马之童，歧有亡羊之仆。义祖武皇帝潜龙兹邑，访道来游，始命有司，是作新路。金椎既隐，玉轸言还。桐山之驾不追，回中之道亦废。于戏！圣人遗迹，必将不泯，微禹之叹，夫何逮哉！

　　保大辛亥岁，时安岁丰，政简民暇，粤有寺僧道严，名高白足，动思利人。百姓庄思惊，家擅素封，积而能散，嗟亭候之不复，悯行旅之多艰，乃相与翦荆榛，疏坎窞，辟通衢之夷直，弃邪径之迂回，建高亭于道周，跨重桥于川上，凿甘井以救暍，立名表以指迷。草树风烟，依然四望，峰峦台榭，肃肃前瞻。由是江乘之涂，复识王畿之制矣。

余职事多暇，屡游此山，喜直道之攸遵，嘉二叟之不懈，为文刻石，用纪成功，俾后之好事者，以时开通，随坏完葺。此碣有泐，斯文未湮，不亦美乎！其年八月一日，兵部员外郎、知制诰徐铉记。

游钟山记

[元] 胡炳文

钟山,又名紫金山,因山顶有紫云环绕故得名。本文讲述了作者游历钟山的全过程。从明道先生祠到半山寺,从宝公塔到八功德泉,再至七佛庵,最后回到明道先生祠,路线明晰,有条不紊地再现了钟山一带的风景。

　　江以南形胜,无如昇,钟山又昇最胜处。予至昇,首过上元,谒明道先生祠,礼毕,即度关游山。夹路松阴亘八九里,清风时来,寒涛吼空,斯须寂然如故。路左入半山,先是谢太傅园池,荆公宅之,捐为寺,至今祠公与传法沙门等。

　　出行三四里,又入一寺,弘丽视半山百倍,龛镂壁绘,光彩夺日,诡状万千。两庑级石而升四五十丈,始至宝公塔。塔边有轩,名木末,履舄之下,天籁徐鸣,浮岚暖翠,可俯而挹。下有羲之墨池,投以小石,远闻声出丛苇间。其径荒芜,游客罕至,独拜塔者累累不绝。长老云:"宝公巢生,里人朱氏取而子之,后成佛,凡祷水旱疾疫如响",语多不经。由塔后循山而左,过安石读书所,山石崛垒,忽敞平原,修篁老桧,万绿相扶,风鸣交加,犹作当时唔咿声。

　　又行数里,休于观音亭。其旁八功德泉,有声锵然,汩汩至亭下,则

困然以涵。或谓病者饮此立瘳，众相饮，予以无疾不饮。遂回塔后，攀松升磴，六七里至山椒。巨石人立，予登石以坐，凤台、鹭洲，渺不知在何许，但觉缭白萦青，隐见烟雾间，城中数万家楼阁如画，其间旷无人处，六朝故宫也。北视扬子江头，一舟如叶，行移时不能咫，浪楫风帆，想数十里遥。蟠龙踞虎，亘以长江，其险也如此，黄旗紫盖，有时而终，令人凄然久之。

下山至七佛庵，白云凄润，嚣壒不来，一僧嘘石炉灰点茶，须眉如雪；一僧蓬跣岸边，拾松子以归，语客质木，绝不与前寺僧类。闻其下有猛公庵、子文庙，山水稍奇丽，率为事神，若佛者家焉。欲访猿鹤山堂，莫得其处，遂朗吟小山《招隐》，循故道，御天风而下，两袂如飞。

亟入关，复至明道精舍，少憩而归。因喟喟曰："昇自紫髯翁以来，几兴衰矣，眼前花草，无复当时光景。伯子春风，千年犹将见之，至若熙宁相业，非不焯焯然炫人耳目，讫不如主上元簿者复祠于学，何哉？

游燕子矶记

[明] 宗臣

燕子矶，位于南京幕府山的东北角，因地势险要、形若飞燕而得名。本文用充满古意的文笔，讲述了作者与发小同游燕子矶的一路见闻。回乡省亲，偶遇发小，同游燕子矶，满满都是旧时回忆。

余读金陵诸纪，其东北盖有燕子矶云。今年丁已，家君入为南比部郎，余出参闽省，道金陵展谒。太医沈君润甫来，家君觞之邸中，因谈佳山水，亟道兹矶。家君曰："沈君有意哉，儿其从焉。"则以明日并舆而北，盖二十里至观音门。门者列戟已出，稍北，道市桥，又折而西，登清江道院，少憩，院人启汉寿亭侯祠。由右扉入，至水云亭。亭揭"天空海阔"，盖前尚书湛公笔云已。前俯栏，则长江浸牖矣。又北登祠谒侯，裴回叹曰："此地非此君谁当哉！"稍北，则所谓燕子矶者在焉。

矶上有亭，更上又有亭，揭曰"俯江"，亭中群竖裸卧，内风，恶之，辄走。与沈君解衣坐矶上。是日西风稍稍微矣，白云扫空，万里一碧。西眺荆楚，东望海门，苍茫哉，把酒临流，相顾太息。时有破履黄冠者，突过矶下，因呼讯焉。对数语，稍解，命坐酒之，因言大丹之药，唯人元、地元、天元，外是者悉荆榛邪乱也。余曰："三者同乎？"曰："得人得地，

得地得天。何以得之？曰师；何以遇之？曰分。非分非师，何言仙乎？"余大怪其语，曰："嗟乎！斯何异陆生谭哉！"盖长庚与余谭，未尝不叹息斯旨也。又酒之，遗以笤核，投之囊，长揖而去。

沈君曰："公误矣。天下岂有仙人哉！唯啬气蓄精，逍遥林壑，洒翰赋诗，围棋赌墅，斯翩翩至乐已。公见夫驾云乘龙者，何人哉？"余因仰天叹曰："仙乎！仙乎！吾将舍女？且即女乎？"侍者进餐，已餐，各披衣起，由水云亭出祠下。稍南至河，舟子操艇渡之。既入洞，狭峻，沿江至弘济寺。寺凡三门，后益峻。最后大宫，面江背山，盖即所谓观音山云。稍南有亭，盖悬江而构，下临不测，仰睇其背，则绝壁万仞，势若倒垂。人过其下，动魄惊骨，斯天下之伟观也。

是日秋气苦人，复憩大宫。宫峻深，暑气稍解，各困，则征簟枕于僧。僧贫，仅具二枕，无簟。堂故有席，盖待客谒者。余命侍子倒屏施席，沈君则展大帨卧焉。既苏，沈君求沐僧室，还，叹曰："贫甚，贫甚。"诘僧几，曰："十二。""何业？"曰："有田二十亩，共之且税，且苦庸调。"余叹曰："向者羡僧，今乃若是。"伤已，又开酌。舆人告："暮，公等且休矣。"于是披衣，沿洞出。

既登舆，问曰："梅花水安在？"曰："越此五里，暮，难至矣。"征其状，曰："有池，有亭。""有梅花乎？"曰："无之。"余顾沈君笑曰："梅哉！梅哉！何取于水也。"

既入城，余留沈君家君邸中，不可，遂别去。太医名露，与余髫好，又世姻姻。其人深沉，好读书，精岐黄，己又工书，工诗，时以韩驾部召问疾，漫游白下。

秦淮灯船赋序

[明]钟惺

秦淮河，古称淮水。自三国东吴以来，秦淮两岸一直都是繁华之地，不仅名门望族聚居，而且商贾云集，文人荟萃。久而久之，金粉楼台、桨声灯影成就了十里秦淮的绝世美名。

　　小舫可四、五十只，周以雕槛，覆以翠帷。每舫载二十许人，人习鼓吹，皆少年场中人也。悬羊角灯于两傍，略如舫中人数，流苏缀之。用绳联舟，令其衔尾，有非一舫，火举伎作，如烛龙焉。已散之，又如凫雁蹒跚波间，望之皆出于火，直得一赋耳。

三游乌龙潭记

[明] 谭元春

乌龙潭，位于清凉山东麓。作者与友乘筏而游，欣赏着乌龙潭之景。适时，"残阳接月，晚霞四起"，把整个潭面都映得光亮明艳。此情此景，让每个人都悸动不已。

予初游潭上，自旱西门左行城阴下，芦苇成洲，隙中露潭影。七夕再来，又见城端柳穷为竹，竹穷皆芦，芦青青达于园林。后五日，献孺招焉。止生坐森阁未归，潘子景升、钟子伯敬由芦洲来，予与林氏兄弟由华林园、谢公墩取微径南来，皆会于潭上。潭上者，有灵应，观之。

冈合陂陀，木杪之水坠于潭。清凉一带，丛灌其后，与潭边人家檐溜沟勺入浚潭中，冬夏一深。阁去潭虽三丈余，若在潭中立。筏行潭，无所不之，反若住水轩。潭以北，莲叶未败，方作秋香气，令筏先就之。又爱隔岸林木，有朱垣点染翠中，令筏泊之。初上蒙翳，忽复得路。登登至冈，冈外野畴方塘，远湖近圃。宋子指谓予曰："此中深可住。若冈下结庐，辟一上山径，俯空杳之潭，收前后之绿，天下升平，老此无憾矣。"已而茅子至，又以告茅子。

是时残阳接月，晚霞四起，朱光下射，水地霞天。始犹红洲边，已而潭左红，已而红在莲叶下起，已而尽潭皆赪，明霞作底，五色忽复杂之。

下冈寻筏，月已待我半潭。乃回篙泊新亭柳下，看月浮波际，金光数十道，如七夕电影，柳丝垂垂拜月。无论明宵，诸君试思前番风雨乎？相与上阁，周望不去。适有灯起荟蔚中，殊可爱。或曰："此渔灯也。"

再游乌龙潭记

[明] 谭元春

七夕之际，作者与友再次来游乌龙潭，恰逢雷雨，便提笔写下了此文。只见"风物倏忽"，电雷交加，轰隆巨响，天地间"苍茫历乱"。这变化多端的天气，让一行人皆望而生畏。

潭宜澄，林映潭者宜静，筏宜稳，亭阁宜朗，七夕宜星河，七夕之宾客宜幽适无累。然造物者岂以予为此拘拘者乎！

茅子越中人，家童善篙楫。至中流，风妒之，不得至荷荡，旋近钓矶系筏。垂垂下雨，霏霏湿幔，犹无上岸意。已而雨注下，客七人，姬六人，各持盖立幔中，湿透衣表。风雨一时至，潭不能主。姬惶恐求上，罗袜无所惜。客乃移席新轩，坐未定，雨飞自林端，盘旋不去，声落水上，不尽入潭，而如与潭击。雷忽震，姬人皆掩耳欲匿至深处。电与雷相后先，电尤奇幻，光煜煜入水中，深入丈尺，而吸其波光以上于雨，作金银珠贝影，良久乃已。潭龙窟宅之内，危疑未释。

是时风物倏忽，耳不及于谈笑，视不及于阴森，咫尺相乱；而客之有致者反以为极畅，乃张灯行酒，稍敌风雨雷电之气。忽一姬昏黑来赴，始知苍茫历乱，已尽为潭所有，亦或即为潭所生；而问之女郎来路，曰"不

尽然"，不亦异乎？

招客者为洞庭吴子凝甫，而冒子伯麟、许子无念、宋子献孺、洪子仲伟，及予与止生为六客，合凝甫而七。

元武湖游记

我一

元武湖，即玄武湖，因避康熙讳，改"玄"
为"元"。作者乘舟游湖，赏花采莲，悠然
自得。不巧，恰逢雷雨，衣衫俱湿，也毫无
扫兴之意。待雨停，又开始了登湖山揽楼宇。

　　金陵附郭多湖山，风景饶秀，为江以南诸府甲。元武湖在城北太平门外，旧作玄武，避御讳，以"元"易"玄"。又称后湖，则对于莫愁湖而名，以莫愁在城南、俗称前湖故也。湖周数十里，中有大小五洲，曰趾洲，曰麟洲，曰老洲，曰新洲，曰长洲，错列中央，与陆不相接。曾文正公建湖神庙于老洲，左文襄公于蒋山下筑长堤，达于湖神庙，始与陆通。光绪季年，溧阳端方督两江，复在太平门之左，辟丰润门，筑一堤，直接长洲。置藤舆、小车，待门外游人至此，欲舟则舟，欲舆则舆，咸称便之。

　　余于十年甫应秋试至金陵，得暇偕佩孚往游。出太平门，不数十武，即见菱荷满湖，一望无际，高下参错，红白掩映，固不知为几万花几万叶也。买小艇，徜徉中流。花乎，叶乎，时掠舟舷，作鬖鬖响。舷上伸手采莲而食之，实嫩而味清。尝欲折一花一叶以供玩赏，舟子顾余曰："不可以。湖有荷花老爷管领之。"余方谓荷花老爷类湖神，特舟子作迷信语耳，且

笑且答曰："荷花老爷安在哉？愿分我一花一叶？"舟子不待言毕，又曰："否否。每届荷花开时，即有老爷驻湖上，取其残花败叶售诸市，所得甚巨。有私取者，为所见则罚锾，不能免去也。"及余憩于湖神庙，果见一室有牌悬于外，为"后湖总局"数字，始信舟子言固不虚也。游棹既返，及湖半，而雷雨作。余二人踽踽艇中，衣衫湿如洗。转瞬雨止，轻雷犹隆隆有尾声。浮云四散，夕阳时现，片片于湖上。回顾洲之庐舍，尽幂烟雾中，点点可辨。所谓几万花者，如矫靥含泪；几万叶者，如玉盘承珠。佩孚欣然曰："佳哉！此景如在画图中也，其情事犹可追想得之。"

宣统庚戌秋七月，因赴南洋劝业会研究会，宿于逆旅，距湖近，乃与竹庄、练如作湖游。由会场趋丰润门，唤舟渡湖，以为向之几万花几万叶者，今不知繁茂将几倍焉。纵目左右顾，碧色湛湛，皆菱叶耳。几万花，几万叶，寥落无所睹。其为天然之衰歇欤，抑为人力所戕伐者？吾匆遽未及详察之，徒为之疑且骇也。不置舟，既达埠。先登湖山揽胜楼。楼五楹，回廊四通，山色湖光，尽入帘下。旁［傍］楼为假山、草地，及亭轩二三，或坐或步，均得佳趣。绕楼后，循小径，行至陶公亭。亭为六角式，丹朱漫施，殊失风雅。亭之中，空无所有，惟壁间悬一巨像，则端涒阳也。涒阳，字陶斋。斯亭之名，其为涒阳之纪念品欤。亭之正面，适值丰润门。俯而观，则全湖在目。出亭后，可至湖神庙。庙旁有楼三楹，旧日游湖者皆茗坐于此。楼上有曾文正公遗像，墨笔而白纸，已具剥落痕，及不若涒阳像之新法油画可以遗之久远矣。呜呼！名胜以名人而名欤，或名人藉名胜以名欤？其名胜之所以名，大抵出诸天然；名人之所以名，大抵出诸人力。苟得天然，又得人

力，则其名自是并传宜乎？名胜所在，常有名人经营其间，以引人瞻仰也，然而亦视其人为何如人也。

后湖自去年南洋劝业会开会以后，由南洋侨商纠设公司承租。凡在湖采取生产物者，须先问公司领取执照，各登岸处均有人巡查。果人为余言之，适校此稿，爰附数语于此，亦沧桑之要也。辛亥六月，我一识。

栖霞山游记

黄炎培

栖霞山，古名摄山。栖霞寺，原名栖霞精舍，
位于山麓处，栖霞山此名便因此寺名而来。
作者登山游寺，凡所见所闻皆叙述之，寓情
于景，醉心于山寺美景之间。

栖霞山，故名摄山，其麓有栖霞寺。南唐隐士曰栖霞，修道于此，故名。
今以寺名名山焉。自孤树村下车步行，直抵山下。同行者叔进、易园、叔
畲、子佽、伯章、志廉、天洲外，又有徐君子美，与余而九，江君之仆一，
绕山行三四里至寺。

栖霞山属大茅山脉，作山字形。寺当其中条之麓，今存瓦屋五楹而已。
寺东向，门嵌入壁际，作东南向。和尚殆亦信堪舆家言，取东南方生气欤。
佛座旁张"僧人规约"，用民国年月，而其前尚供皇帝万岁牌。山北条之麓，
有明徵君碑亭。碑完好，索拓本不可得。明徵君者，南齐明僧绍隐居此山。
寺后有塔，石壁上下凿佛像数百，五六尊、七八尊为一龛，面目无相类者，
高手也。最奇者，曰达摩洞，凿白石达摩像在绝壁间，求一见，大不易。
和尚饷余辈以面。既饱，各折木为杖，鼓勇上。自达摩洞对面绝壁攀藤葛，
猱行，方得一瞻礼，亟摄其影。叔进行最猛，忽不见伯章。稔其年者曰："听

之。春秋五十矣，忍相强耶？"有水一泓，曰"功德泉"。其上为桃花洞，为紫峰阁。清高宗南巡尝五至此，有句"画屏云罨紫峰阁"、"乳窦春淙白鹿泉"，犹张寺壁间。再上得一岭，佛像益多，不可数。碑工李祯祥殷勤为导。且自和尚假得《栖霞山志》，指而示之，若为千佛岭，若为纱帽峰。纱帽峰者，块石突耸，平其顶，可立十人。其名与是山殊不称。奇其容，咸自后绕以上，或坐或立或斜倚，合摄一影，见者将疑何处石工补此像，须眉如生，而面目无一相类，将叹其技为高绝矣。私心窃以伯章不来，后吾辈成佛为憾。再前行，过清高宗行宫故址，仅于丰草间见石础二三。时山势益高，寺也，佛也，洞也，俯视皆不可见。偶举首，近山岭处危坐一佛，秃其顶。讶此佛何独尊，熟视之，则赫然童君伯章也。皆大笑，戏之曰："童先生犹有童心。"既登绝顶，摄一影以志。时群山皆在脚下，长江若卧蚓，汽车过，若行磐之蚁。童君指且告，若为八卦洲，若为黄天荡，若为划子口。易园曰："是谓登高能赋，举物能名。"下自中条之左，来时其右也。所过曰叠浪岩，曰珍珠泉。土人掘地取煤，断石为礛，利皆细甚。和尚雇人煅石为灰，售以取息。叩其佣值，日钱三百。有为人担泥筑堤者，叩其值，岁三十千。

车站之左，有结茅卖茶者。既下山，促膝团坐，以待车来。依表，车当以五时来，乃日落昏黄不至，村人一一散归。有操湖南音者，诈为寻兄失路，就余辈乞钱，铁道警察复助之乞。叩之，皆湖南产。目灼灼，视其意，绝叵测。时黑夜荒村，食宿俱绝，同人不胜寒心。九时，车乃至。归，不及入城，皆宿下关。

秦淮河没了书卷气

张恨水

秦淮水榭，笙歌西第，一曲秦淮风雅情，不仅带了一丝丝的脂粉味，更能闻得那金陵六朝的气息。而今一切终了，迎面吹来的风里再也没有了往昔的书卷香。而今，不管我们如何寻觅，也不复曾经盛景。匆匆岁月终究是改变了这里的一切。

到了南京，看到许多事之后，都觉得是变了质。《桃花扇》上说的"无人处又添几树垂杨"，自然是人人有之的杂感。其实这倒不足为异，可惊异的，人的心理上的变化，许多地方，是极于低级。

我们反正是不想入孔庙吃冷猪肉之徒，到了南京，就不免走到秦淮河畔。可是只匆匆一个圈子，就觉得扫兴之至。比如抗战前，我们这批半新斗方名士，无日不上夫子庙，除了听大鼓书，坐茶馆之外，无须讳言的，各人都有一二位歌女作朋友。她们能谈女艺，也能谈天下事，也能谈一点感想。虽然她们打扮得还是粉白黛绿，多少还有点书卷气。自然那已不是柳如是董小宛之辈，可是你以朋友待之，她们绝对尊重你神圣的待遇，依然以朋友报之。现在呢？公开的，是一幢放了烟幕的人肉市场。我们这批半新斗方名士，谈不上乡党自好者，已是望望然去之了。

　　不要以为秦淮河不足下一代盛衰吧？在李香君苏昆生身上，就可以想到明代民族气节人人之深。你会于现在向秦淮河上找到一个李香君苏昆生吗？我真有点"树犹如此，人何以堪"之感。记得十年前，南京报纸，无论是哪一型，发表社评社论，多少还有些堂堂正正的态度。于今呢，笔调慢慢走入了刻薄一门，如秦淮河的风景似的，越来越少书卷气。若说这是人类思想进化，我倒情愿落伍。

玄武湖与雨花台

张恨水

玄武湖,位于南京市玄武区,因湖在钟山之后,故亦称后湖。沿途走来,一路绕堤新柳,感念千载一梦,此处依旧水波不兴。也难怪欧阳修写下"金陵莫美于后湖,钱塘莫美于西湖"的赞美了。

我们逛了燕子矶以后,回来顺道,就看看玄武湖。该湖已经完全新式,在城边先设一入湖的售票所,进门以后,柳堤已完全加宽,而且新栽的柳树,成林也相当的快,已经是绿荫合树了。先踏上湖堤,约莫有一里路长,全是在绿树丛中,而两边又是湖水,令人有玄武湖新来之感了。从前的玄武湖,中间仅仅通了两洲,余外有三洲全是竹篱茅舍,还不免鸡鸭成群,对于湖里,有些不调和的地方,现在原来二洲,完全翻新,有些地方,还是新添的。至于另外三洲,也有极大变化,当局先替那些平民另找了地方,妥当安置,回头把这三个地方,完全接拢起来,有该立亭子的地方就立亭子,有该添水榭就添水榭,最妙的添一段长堤,长堤有三道桥,当然上面种了柳树,这就是说三个不通的洲,从此打通,可以通到鸡鸣寺了。鸡鸣寺原来是没有城门的。现在却辟了一个门,迎接这新打通的三洲,这实在是好。这时,张君也到了,找了一个白苑树木丛生的底下,消受湖光。我们看,

围着这玄武湖的北边以及东边，是那紫金山一带，全是高高低低的山，而且都是森林环抱。靠西边一带，全是年老城墙。城墙原是不美的。但是玄武湖天然的林木，映着这一带城墙，也就有十分静穆的美。再加十里湖光，又添上许多楼阁，除了西湖以外，我觉人工天然二者合而为一，玄武湖的确要算一个吧！而且还觉天然战胜的地方为多呢。我们歇了许久，找了一只小艇，缓缓的划，绕着长堤，划到鸡鸣寺登岸。我说这堤像苏堤白堤一样，为不可少的点缀。同时，古城半环，很多幽花，令人忘俗。

我既觉得这玄武湖甚好，朋友都说，雨花台也值得重逛一回。我当时羡然愿往，薄暮便行。雨花台是梁武帝时代，宝志在这里讲经得名的所在，这多朝代，没有人修理过它。解放前虽去过两回，真是一竹荒草，毫无足观。现在已陡然改观，新辟了汽车路层层可以上去。所栽的树，业已长成，直觉四山环绕，葱笼一片。第一层为烈士墓，这墓经许多人削平山尖，阔大基地，显出一块平坦区，而且还加了树木，在这里站立片时，真觉有一种敬意悠然而生。第二层为广场，第三层为山巅，层层都有树木，真觉洗清精神不少。山巅之下，尚有一八角大榭，是卖茶的所在。从前可看见卖雨花石的，还有几个，都摆摊子在树荫里，这可见要有六朝烟水气，还是事靠人为呵！

燕子矶

张恨水

来南京的第二日，与好友一起去爬了燕子矶。然而本就计划前去的三台洞，却成了作者一直的念想。不过，惋惜也倒不必，人本来就有很多的梦，最终忘了去实现。

到南京后第二天，邀到同好黄君到燕子矶一观，我们在淮海路搭坐长途汽车前往，共是一十五里。车子到了燕子矶，也是一个小码头，下车前往，共有三条街。燕子矶原在街的边上，门口立有燕子矶公园的横匾。约有一码多路。路上立有一亭。路旁是山石，这就登山了。向右行，石砌陡立。陡坡方尽，面前又立一亭，其中嵌一石碑，是乾隆一首七绝，诗并不佳。旁边有平屋一所，原来是卖茶的，现在空屋相向了。亭外一片空濛，朝北一望，长江夹江，依山矶流去。朝东一望，山势慢慢向前延展，山坡斜倾下去。大水的时候，恐怕是很险的吧？燕子矶看毕，往看三台洞，好像这是固定的事。不看三台洞，就觉得燕子矶没有看完似的。

出了燕子矶街上，有公路相通。这里南边是山，虽不高。然而一山连一山，却没有断。靠北，都是水村，田陌纵横，扬子江被外面水村挡住了，过了半里，在悬崖上，有亭阁依山势树木丛起，很是雄壮。依山城步行前进，上面门

首，题着观音洞。入庙，靠山有两幢殿阁，上供佛像，这里有几户平民住处。相传题沿山十二洞，铁锁炼孤舟之处。也在此地，向前行，又半里许，路北有一庙，庙前有一匾，题为"古抬头洞"。入庙观看，第一进，尚很清洁，供如来佛。第二进，是悬崖，约为民间房屋三个这样大。此庙还有一和尚。据说，地下石头，有一牛形。有一洞约两人深，相传是六祖说法处。按六祖出家，虽在金陵以北"祖传寺"，拉到此地，有点儿为的是"蓬壁生辉"吧？而况此地黑黯黯地，何以能说法呢。又出庙行约半里，也是小山洼中，门首题为"抬头二洞"。里面住的自然是平民。里面有一佛殿，一洞。无甚可观。出庙前进，前面不通。我们玩三抬头洞，遂不免作罢。据路人云，燕子矶以三台头洞最佳，洞后，有三层，并有一线天等名目，他为我们没去成而可惜，我们以为留点想头，也好。

湖山怀旧录（节选）

张恨水

本文是对张恨水《湖山怀旧录》中关于描述金陵片段的节选，详细讲述了他在南京逗留时的所见、所闻、所感。流连于南京的山水河川和古刹名寺间，感历史变迁，感世事无常……

（十五）

金陵为龙盘虎踞之地，于秀丽之中，寓以雄壮之气。以其都江南，真无逾于此矣，舟自上流头来，遥见下关楼台隐隐如在水平线上，其后青山一发，隆然高起，即狮子山也。山在仪凤门内，雉堞绕山麓而过，山作狮子伏地状，树林丛密，又若蜷毛纷披也者，愈增其威势。金陵北临长江，所谓飞鸟莫渡，此山更卓然独立，遥遥与浦镇韩王台对峙，不啻金陵之北门锁钥。

吾人读《桃花扇》《板桥杂志》诸书，见其写金陵三月莺花，六朝金粉，极尽秀丽繁华之能事，辄不觉熏人欲醉，悠然神往。一至下关，匆匆摒挡行李，即驱车入城，一访前朝胜迹。而事实与传言有极端相反者，则入仪凤门而北，水田无际，野柳成林，寒街冷巷，荒凉满目。访雨花台唯有乱石载途，

入明故宫只是瓦砾遍地，登北极阁亦复蛛网封门，凭栏小立，令人有荆棘铜驼之感。

袁子才随园，为曹雪芹家故物，即见时心焉向往之大观园也。吾人爱《红楼梦》之为一代名书，更又慕袁子才为一代才子，既来金陵，即令俗务杂集，而此处亦万不能不拔冗一观。出鼓楼西行，于稻田中得鹅卵石砌成之小路一弯，逶迤前进，皆在小山之麓，无何得一碑，上书曰小仓山，碑旁有乱砖砌成之小屋一间，极似土地祠。门以石瓦封之，空其上如破洞，探头内视，洞黑如漆，阴霉之气，中人欲呕。门上有横额，大书特书袁子才先生祠也。袁子才一生，风流放诞，享尽清福，而其专祠溃败，一至于此，亦所谓身后萧条者已。

（十六）

小仓山如蛇盘，如蟹伏，岗曲峦屈，乱草丛生，小径无人，不辨四向。山下有小坡，二三人家，负山种菜，求之随园诗所述小仓山诸胜，迄无所获。继于对山崖下，复得一巨碑，碑书曰：随园遗址。碑后有小记，述随园荒落，久为茂草，袁子才之孙，自四川宦游南下，觅出旧址，将袁墓重修理之。是则袁死葬随园，可以伏为，但碑口亦无丘垄，袁墓何在，仍不可知，登山遥望，唯鸟粪塞途，荒草迷径而已。

由小仓山更西行，山愈幽，草愈密，忽闻清筹一声，则抵清凉山矣。

山有寺曰清凉禅寺，寺有楼曰扫叶楼，楼前小岫平铺，茂林丛聚，颇

得萧旷之致。楼窗洞开，清风入座，秋日槐树初黄，夕阳淡抹，凭栏听秋声，别有境界。予尝有句曰："落叶无人扫，乱山相向愁。"写实也。

（十七）

湖以莫愁名者，以人名地也，民间传说，中州有女子曰莫愁者，嫁金陵卢氏，家湖上，会夫婿远游，深闺寂寞，颇有悔教封侯之感，湖为莫愁者是以名焉，然考之书籍，事又大谬，梁武帝歌："河中之水向东流，洛阳女儿名莫愁。……十五嫁为卢家妇，十六生儿字阿侯。"初未云嫁金陵卢氏也，又《旧唐书·音乐志》：《莫愁乐》出于《石城乐》，石城有女子名莫愁，善歌谣。一按石城为湖北钟祥县，清时有莫愁村在，初非石头城人也，后人以洛阳之莫愁，误作石城之莫愁，更以钟祥之古名石城误为金陵之古名石头城，于是两莫愁籍贯皆非矣。唯《寰宇志》，才记莫愁为南朝妓，后人承之，至以莫愁湖与苏小坟、真娘墓并称，形诸篇章，渐流于俗，苟其事为莫须有，不亦唐突古人之甚耶？此事世人多为舛误，故考证之。

莫愁湖既非卢家少妇之乡，则郁金堂亦不应在莫愁湖上，因此堂由于卢家少妇郁金堂一语而来也，堂中现无若何遗迹，其东偏有一庵，名曰华严殿。古屋牵罗，矮墙依树，萧条殊甚，堂上供明中山王徐达位，有联云："此地曾传汤沐邑，何人错认郁金堂。"未免有点儿山气，余皆长联颂中山者，因非所好，不能记忆。转不如堂外水心亭联："一片湖光比西子，千秋乐府唱南朝。"落落大方，不着痕迹也。

（十八）

二三百年来，金陵屡遭大劫，名胜古迹，凋残垂尽，青溪张丽华祠、瓦宫寺、凤凰台，皆不识所在，乌衣巷斜阳惨淡，无复王谢之堂。虎踞关蔓草凄迷，亦失为花之市，游览既多，弥增感慨！

尝夜泊燕子矶，草木蓊郁，苔气扑人。月小天高，绝无人影。夜潮汩汩，撞打矶头乱石，湃然而起，悠然而息，前赴后继，阵阵入耳。悲风吹来，水木中老鸦，为之呱呱惊起，伏枕假寐，如非人境。推窗北眺，江流浩浩无声，水月相映，若在大雪中。隔江渔火两三星，闪烁作光，愈似此处与人寰隔绝也者。"淮水东边旧时月""金陵渡口去来潮"，一时两尝此种境况，虽吴道子有巧夺造化之功，亦无法书出也。

江冷楼前水

张恨水

岁暮天寒的日子里，作者来到了南京下关的江北。冬日的荒江，似是什么都能吞咽，凄凉的景象竟然让人倍感画意。或许是因沿江而行，满目空旷，连心也简单了。

在南京城里住家的人，若是不出远门的话，很可能终年不到下关一次。虽然穿城而过，公共汽车不过半小时，但南京人对下关并不感到趣味。其实下关江边的风景，登楼远眺，四季都好。读过《古文观止》那篇《阅江楼记》的人，可以揣想一二。可惜当年建筑南京市的人，全在水泥路面，钢骨洋楼上着眼，没有一个人想到花很少一点儿钱，再建一座阅江楼。我有那傻劲，常是一个人坐公共汽车出城，走到江边去散步。就是这个岁暮天寒的日子，我也不例外。自然，我并不会老站在江岸上喝西北风。下关很有些安徽商人，我随便找着一两位，就拉了他们到江边茶楼上去喝茶，有两三家茶楼，还相当干净。冬日，临江的一排玻璃楼窗全都关闭了。找一副临窗的座位坐下，泡一壶毛尖，来一碗干丝，摆上两碟五香花生米，隔了窗子，看看东西两头儿水天一色，北方吹着浪，一个个掀起白头的浪花，却也眼界空阔得很。你不必望正对面浦口的新建筑，上下游水天缥缈之下，

一大片芦洲，芦洲后面，青隐隐的树林头上，有些江北远山的黑影。我们心头就不免想起苏东坡的词："一江南北，消磨多少豪杰。"或者朱竹垞的词："六代豪华春去了，只剩鱼竿。"

　　说到江，我最喜欢荒江。江不是湖海那样浩瀚无边，妙的是空阔之下，总有个两岸。当此冬日，水是浅了，处处露出赭色的芦洲。岸上的渔村，在那垂着千百条枯枝的老柳下，断断续续，支着竹篱茅舍。岸上三四只小渔舟，在风浪里摇撼着，高空撑出了渔网，凄凉得真有点儿画意。自然，这渔村子里人的生活，让我过半日也有点儿受不了，他们哪里知道什么画意？可是，我这里并不谈改善渔村人民的生活，只好忍心丢下不说。在南京，出了挹江门，沿江上行，走过怡和洋行旧址不远，就可以看见这荒江景象。假使太阳很好，风又不大，顺了一截江堤走，在半小时内，在那枯柳树林下，你会忘了这是最繁华都市的边缘。

　　坐在下关江边茶楼上，这荒寒景象是没有的。不过，这一条江水，浩浩荡荡地西来东去横在眼前，看了之后，很可以启发人一点儿遐思。若是面前江上，舟楫有十分钟的停止，你可以看到那雪样白的江鸥，在水上三五成群地打着旋，你心再定一点儿，也可再听到那风浪打着江岸石上，"啪嗒啪嗒"作响。我是不会喝酒，我若喝酒，觉得比在夫子庙看"秦淮黑"，是足浮一大白的。

窥窗山是画

张恨水

我在想念你,看到了窗外的远山,就想到了你。
当年你的家也是这般,由远山装饰着窗子,
而今再看那轻岚从远山飘下,这一幅水墨苍
茫的山水画又挂在了谁家的窗前呢?

　　南京是个城市山林,所以袁子才有"爱住金陵为六朝"的句子。若说
住金陵为的是六朝那种江南靡靡不振的风气,那我们自然是未敢苟同;但
说此地龙盘虎踞之下,还依然秀丽可爱,却实在还不愧是世界上一个名都,
就我所写的两都本身而言(这里不涉及政治问题),北平以人为胜,金陵
以天然胜;北平以壮丽胜,金陵以纤秀胜,各有千秋。在北平楼居,打开
窗子来,是一带远山,几行疏柳,这种现象,除了繁华市区中心,为他家
楼门所阻碍(南京尤甚),其余地点,均无例外。我住在南京城北,城北
是旷地较多的所在,虽然所居是上海弄堂式的洋楼,却喜我书房的两层楼
窗之外,并无任何遮盖。近处有几口池塘,围着塘岸,都有极大的垂柳,
把我所讨厌看到的那些江南旧式黑瓦屋脊,全掩饰了。杨柳头上便是东方
的钟山,处处的在白云下面横拖了一道青影。紫金山那峰顶,是这一列青
影的最高处,正伸了头向我窗子里窥探。我每当工作疲倦了,手里捧着一

杯新泡的茶，靠着窗口站着，闲闲地远望，很可以轻松一阵儿，恢复精神的健康。

南京城里北一段，本是丘陵地带，东角由鸡鸣寺顺了玄武湖北上，经过太平门直到下关。西边又由挹江门南下，迤逦成了清凉山、小仓山。所以由新街口以北，是完全环抱在丘陵里的一块盆地。在中山北路来往的人，他们为了新建筑所迷惑，已不见这地形了。我有两个朋友住在新住宅区以北，中山北路偏西，房子面对着清凉古道，北靠了清凉山的北麓，乃是建筑巨浪所未吞噬及未洋化的一角落，而又保留着六朝佳丽面目的。我去过几回，我欣慕他们，真能享受到南京的好处，只可惜它房子本身却也是欧化了而已。这里是个不高的土山，草木葱茏，须穿过木槿花做篱笆，鹅卵石地面的一条人行道。路外是小溪，是菜园，是竹林，随时可以听到鸟叫，最妙的，就是他们家三面开窗，两面对远山，一面靠近山。近山的竹树和藤萝，把他们屋子都映绿了。远山却是不分晴雨，都隐约在面前树林上。那主人夸耀着说："我屋子里不用挂山水画，而是活的画，随时有云和月点缀了成别一种姿势。"这话实在也不假，我曾计划着苦卖三年的文字，在这里盖一所北平式的房屋，快活下半辈子，不想终于是一个梦。

在"八一三"后，南京已完全笼罩在战争气氛下，我还到这里来过一趟，由黄叶小树林子下穿出，走着那一条石缝里长出青草的人行长道，路边菜圃短篱上，扁豆花和牵牛花或白或红或蓝，悠静地开着。路头丛树下，有一所过路亭，附着一座小庙，红门板也静静地掩闭在树荫下，路上除了我和同伴，一直向前，卧着一条卵石路，并无行人，我正诧异着，感不到

火药气。亭子里出来一个摩登少妇，手牵了一个小孩儿，凝望着树头上的远山（她自然是疏散到此的）。原来半小时前，敌机二十余架，正自那个方向袭来呢。一直到现在，我想到清凉古道上朋友之家，我就想到那个不调和的人和地。窗外的远山呀！你现在是谁家的画？

南京（节选）

陈西滢

南京在陈西滢的眼里有一种不分明的美。有白日里热闹的市集，也有黄昏下青青的田亩，当那看尽繁华后所特有的宁静充满胸怀，没有比这更让人愉悦的事情了。更何况，在这里，四季都是闪闪发亮的。

要是有一天我可以自由地到一个地方去读我想读而没有工夫读的书，做我想做而没有功夫做的事，我也许选择南京作长住的地方，虽然北京和杭州我也舍不得抛弃。物质文明的毒实在受得太深了，穷乡僻壤里的小乡村是一定住不来的，无论那里的风景怎样的幽雅。只要想生了病找不到一个你能够相信的医生，要用什么图书没有购买的地方！……像上海天津那样的城市又是住不来的，在那里一个爱闲散自由的人简直喘不过气来。

也许有人觉得乡村与城市应当划分得清楚：乡村得像乡村，城市得像城市。可是我爱南京就在它的城野不分明。你转过一个热闹的市集就看得见青青的田亩，走尽一条街就到了一座小小的山丘，坐在你的小园里就望得见龙蟠的钟山，虎踞的石头。你发愤的时候，尽管闭门下帷，不见得会有什么外来的骚扰；你如高兴出门游行，那么夏天有莫愁湖的荷花，秋天有玄武湖的芦荻，鸡鸣寺看山巅的日出，清凉山观江上的落日，还有……

许许多多名胜的地方，我实在不好意思说了，因为我已经十四五年没有到过南京，这次又匆匆地只住了一天！

自然城市和人一样，不会完全无缺的。南京的缺点，我一天的勾留发现出来，在少一个电影院和一个戏馆。这个缺点，在梁漱溟先生看来，也许正是南京的好处，因为这样可以免去他代人害羞的机会。可是我在那里一定会时时感觉一种缺憾，虽然我在北京也往往半年不看一次电影，三四月不踏进戏园的门槛。

…………

桨声灯影里的秦淮河

朱自清

风云已变，六朝金粉早已消亡。看着这灯光水影，侧耳倾听，不变的依旧是那秦淮河水，正在流淌。飘渺歌声，旧日繁华，随风而来。因为陶醉，我坠入了没有边界的历史长河里。

一九二三年八月的一晚，我和平伯同游秦淮河；平伯是初泛，我是重来了。我们雇了一只"七板子"，在夕阳已去，皎月方来的时候，便下了船。于是桨声汩——汩，我们开始领略那晃荡着蔷薇色的历史的秦淮河的滋味了。

秦淮河里的船，比北京万牲园，颐和园的船好，比西湖的船好，比扬州瘦西湖的船也好。这几处的船不是觉着笨，就是觉着简陋、局促；都不能引起乘客们的情韵，如秦淮河的船一样。秦淮河的船约略可分为两种：一是大船；一是小船，就是所谓"七板子"。大船舱口阔大，可容二三十人。里面陈设着字画和光洁的红木家具，桌上一律嵌着冰凉的大理石面。窗格雕镂颇细，使人起柔腻之感。窗格里映着红色蓝色的玻璃；玻璃上有精致的花纹，也颇悦人目。"七板子"规模虽不及大船，但那淡蓝色的栏杆，空敞的舱，也足系人情思。而最出色处却在它的舱前。舱前是甲板上的一部。上面有弧形的顶，两边用疏疏的栏杆支着。里面通常放着两张藤的躺

椅。躺下，可以谈天，可以望远，可以顾盼两岸的河房。大船上也有这个，便在小船上更觉清隽罢了。舱前的顶下，一律悬着灯彩；灯的多少，明暗，彩苏的精粗，艳晦，是不一的。但好歹总还你一个灯彩。这灯彩实在是最能钩人的东西。夜幕垂垂地下来时，大小船上都点起灯火。从两重玻璃里映出那辐射着的黄黄的散光，反晕出一片朦胧的烟霭；透过这烟霭，在黯黯的水波里，又逗起缕缕的明漪。在这薄霭和微漪里，听着那悠然的间歇的桨声，谁能不被引入他的美梦去呢？只愁梦太多了，这些大小船儿如何载得起呀？我们这时模模糊糊的谈着明末的秦淮河的艳迹，如《桃花扇》及《板桥杂记》里所载的。我们真神往了。我们仿佛亲见那时华灯映水，画舫凌波的光景了。于是我们的船便成了历史的重载了。我们终于恍然秦淮河的船所以雅丽过于他处，而又有奇异的吸引力的，实在是许多历史的影像使然了。

秦淮河的水是碧阴阴的；看起来厚而不腻，或者是六朝金粉所凝么？我们初上船的时候，天色还未断黑，那漾漾的柔波是这样的恬静，委婉，使我们一面有水阔天空之想，一面又憧憬着纸醉金迷之境了。等到灯火明时，阴阴的变为沉沉了：黯淡的水光，像梦一般；那偶然闪烁着的光芒，就是梦的眼睛了。我们坐在舱前，因了那隆起的顶棚，仿佛总是昂着首向前走着似的；于是飘飘然如御风而行的我们，看着那些自在的湾泊着的船，船里走马灯般的人物，便像是下界一般，迢迢的远了，又像在雾里看花，尽朦朦胧胧的。这时我们已过了利涉桥，望见东关头了。沿路听见断续的歌声：有从沿河的妓楼飘来的，有从河上船里渡来的。我们明知那些歌声，

只是些因袭的言词，从生涩的歌喉里机械的发出来的；但它们经了夏夜的微风的吹漾和水波的摇拂，袅娜着到我们耳边的时候，已经不单是她们的歌声，而混着微风和河水的密语了。于是我们不得不被牵惹着，震撼着，相与浮沉于这歌声里了。从东关头转湾，不久就到大中桥。大中桥共有三个桥拱，都很阔大，俨然是三座门儿；使我们觉得我们的船和船里的我们，在桥下过去时，真是太无颜色了。桥砖是深褐色，表明它的历史的长久；但都完好无缺，令人太息于古昔工程的坚美。桥上两旁都是木壁的房子，中间应该有街路？这些房子都破旧了，多年烟熏的迹，遮没了当年的美丽。我想象秦淮河的极盛时，在这样宏阔的桥上，特地盖了房子，必然是髹漆得富富丽丽的；晚间必然是灯火通明的。现在却只剩下一片黑沉沉！但是桥上造着房子，毕竟使我们多少可以想见往日的繁华；这也慰情聊胜无了。过了大中桥，便到了灯月交辉，笙歌彻夜的秦淮河；这才是秦淮河的真面目哩。

大中桥外，顿然空阔，和桥内两岸排着密密的人家的大异了。一眼望去，疏疏的林，淡淡的月，衬着蓝蔚的天，颇像荒江野渡光景；那边呢，郁葱葱的，阴森森的，又似乎藏着无边的黑暗：令人几乎不信那是繁华的秦淮河了。但是河中眩晕着的灯光，纵横着的画舫，悠扬着的笛韵，夹着那吱吱的胡琴声，终于使我们认识绿如茵陈酒的秦淮水了。此地天裸露着的多些，故觉夜来的独迟些；从清清的水影里，我们感到的只是薄薄的夜——这正是秦淮河的夜。大中桥外，本来还有一座复成桥，是船夫口中的我们的游踪尽处，或也是秦淮河繁华的尽处了。我的脚曾踏过复成桥的脊，在

十三四岁的时候。但是两次游秦淮河，却都不曾见着复成桥的面；明知总在前途的，却常觉得有些虚无缥缈似的。我想，不见倒也好。这时正是盛夏。我们下船后，借着新生的晚凉和河上的微风，暑气已渐渐消散；到了此地，豁然开朗，身子顿然轻了——习习的清风荏苒在面上，手上，衣上，这便又感到了一缕新凉了。南京的日光，大概没有杭州猛烈；西湖的夏夜老是热蓬蓬的，水像沸着一般，秦淮河的水却尽是这样冷冷地绿着。任你人影的憧憧，歌声的扰扰，总像隔着一层薄薄的绿纱面幂似的；它尽是这样静静的，冷冷的绿着。我们出了大中桥，走不上半里路，船夫便将船划到一旁，停了桨由它宕着。他以为那里正是繁华的极点，再过去就是荒凉了；所以让我们多多赏鉴一会儿。他自己却静静的蹲着。他是看惯这光景的了，大约只是一个无可无不可。这无可无不可，无论是升的沉的，总之，都比我们高了。

那时河里闹热极了；船大半泊着，小半在水上穿梭似的来往。停泊着的都在近市的那一边，我们的船自然也夹在其中。因为这边略略的挤，便觉得那边十分的疏了。在每一只船从那边过去时，我们能画出它的轻轻的影和曲曲的波，在我们的心上；这显着是空，且显着是静了。那时处处都是歌声和凄厉的胡琴声，圆润的喉咙，确乎是很少的。但那生涩的，尖脆的调子能使人有少年的，粗率不拘的感觉，也正可快我们的意。况且多少隔开些儿听着，因为想象与渴慕的做美，总觉更有滋味；而竞发的喧嚣，抑扬的不齐，远近的杂沓，和乐器的嘈嘈切切，合成另一意味的谐音，也使我们无所适从，如随着大风而走。这实在因为我们的心枯涩久了，变为

脆弱；故偶然润泽一下，便疯狂似的不能自主了。但秦淮河确也腻人。即如船里的人面，无论是和我们一堆儿泊着的，无论是从我们眼前过去的，总是模模糊糊的，甚至渺渺茫茫的；任你张圆了眼睛，揩净了眦垢，也是枉然。这真够人想呢。在我们停泊的地方，灯光原是纷然的；不过这些灯光都是黄而有晕的。黄已经不能明了，再加上了晕，便更不成了。灯愈多，晕就愈甚；在繁星般的黄的交错里，秦淮河仿佛笼上了一团光雾。光芒与雾气腾腾的晕着，什么都只剩了轮廓了；所以人面的详细的曲线，便消失于我们的眼底了。但灯光究竟夺不了那边的月色；灯光是浑的，月色是清的，在浑沌的灯光里，渗入了一派清辉，却真是奇迹！那晚月儿已瘦削了两三分。她晚妆才罢，盈盈的上了柳梢头。天是蓝得可爱，仿佛一汪水似的；月儿便更出落得精神了。岸上原有三株两株的垂杨树，淡淡的影子，在水里摇曳着。它们那柔细的枝条浴着月光，就像一只只美人的臂膊，交互的缠着，挽着；又像是月儿披着的发。而月儿偶然也从它们的交叉处偷偷窥看我们，大有小姑娘怕羞的样子。岸上另有几株不知名的老树，光光的立着；在月光里照起来。却又俨然是精神矍铄的老人。远处——快到天际线了，才有一两片白云，亮得现出异彩，像美丽的贝壳一般。白云下便是黑黑的一带轮廓；是一条随意画的不规则的曲线。这一段光景，和河中的风味大异了。但灯与月竟能并存着，交融着，使月成了缠绵的月，灯射着渺渺的灵辉；这正是天之所以厚秦淮河，也正是天之所以厚我们了。

这时却遇着了难解的纠纷。秦淮河上原有一种歌妓，是以歌为业的。从前都在茶舫上，唱些大曲之类。每日午后一时起；什么时候止，却忘记了。

晚上照样也有一回。也在黄晕的灯光里。我从前过南京时，曾随着朋友去听过两次。因为茶舫里的人脸太多了，觉得不大适意，终于听不出所以然。前年听说歌妓被取缔了，不知怎的，颇设想了几次——却想不出什么。这次到南京，先到茶舫上去看看，觉得颇是寂寥，令我无端的怅怅了。不料她们却仍在秦淮河里挣扎着，不料她们竟会纠缠到我们，我于是很张皇了。她们也乘着"七板子"，她们总是坐在舱前的。舱前点着石油汽灯，光亮眩人眼目；坐在下面的，自然是纤毫毕见了——引诱客人们的力量，也便在此了。舱里躲着乐工等人，映着汽灯的余辉蠕动着；他们是永远不被注意的。每船的歌妓大约都是二人；天色一黑。她们的船就在大中桥外往来不息的兜生意。无论行着的船，泊着的船，都要来兜揽的。这都是我后来推想出来的。那晚不知怎样，忽然轮着我们的船了。我们的船好好的停着，一只歌舫划向我们来的；渐渐和我们的船并着了。铄铄的灯光逼得我们皱起了眉头；我们的风尘色全给它托出来了，这使我踟蹰不安了。那时一个伙计跨过船来，拿着摊开的歌折，就近塞向我的手里，说，"点几出吧"！他跨过来的时候，我们船上似乎有许多眼光跟着。同时相近的别的船上也似乎有许多眼睛炯炯的向我们船上看着。我真窘了！我也装出大方的样子，向歌妓们瞥了一眼，但究竟是不成的！我勉强将那歌折翻了一翻，却不曾看清了几个字；便赶紧递还那伙计，一面不好意思地说，"不要，我们……不要。"他便塞给平伯。平伯掉转头去，摇手说，"不要！"那人还腻着不走。平伯又回过脸来，摇着头道，"不要！"于是那人重到我处。我窘着再拒绝了他。他这才有所不屑似的走了。我的心立刻放下，如释了重负

一般。我们就开始自白了。

我说我受了道德律的压迫，拒绝了她们；心里似乎很抱歉的。这所谓抱歉，一面对于她们，一面对于我自己。她们于我们虽然没有很奢的希望；但总有些希望的。我们拒绝了她们，无论理由如何充足，却使她们的希望受了伤；这总有几分不做美了。这是我觉得很怅怅的。至于我自己，更有一种不足之感。我这时被四面的歌声诱惑了，降服了；但是远远的，远远的歌声总仿佛隔着重衣搔痒似的，越搔越搔不着痒处。我于是憧憬着贴耳的妙音了。在歌舫划来时，我的憧憬，变为盼望；我固执的盼望着，有如饥渴。虽然从浅薄的经验里，也能够推知，那贴耳的歌声，将剥去了一切的美妙；但一个平常的人像我的，谁愿凭了理性之力去丑化未来呢？我宁愿自己骗着了。不过我的社会感性是很敏锐的；我的思力能拆穿道德律的西洋镜，而我的感情却终于被它压服着，我于是有所顾忌了，尤其是在众目昭彰的时候。道德律的力，本来是民众赋予的；在民众的面前，自然更显出它的威严了。我这时一面盼望，一面却感到了两重的禁制：一，在通俗的意义上，接近妓者总算一种不正当的行为；二，妓是一种不健全的职业，我们对于她们，应有哀矜勿喜之心，不应赏玩的去听她们的歌。在众目睽睽之下，这两种思想在我心里最为旺盛。她们暂时压倒了我的听歌的盼望，这便成就了我的灰色的拒绝。那时的心实在异常状态中，觉得颇是昏乱。歌舫去了，暂时宁靖之后，我的思绪又如潮涌了。两个相反的意思在我心头往复：卖歌和卖淫不同，听歌和狎妓不同，又干道德甚事？——但是，但是，她们既被逼的以歌为业，她们的歌必无艺术味的；况她们的

身世，我们究竟该同情的。所以拒绝倒也是正办。但这些意思终于不曾撇开我的听歌的盼望。它力量异常坚强；它总想将别的思绪踏在脚下。从这重重的争斗里，我感到了浓厚的不足之感。这不足之感使我的心盘旋不安，起坐都不安宁了。唉！我承认我是一个自私的人！平伯呢，却与我不同。他引周启明先生的诗，"因为我有妻子，所以我爱一切的女人，因为我有子女，所以我爱一切的孩子。"他的意思可以见了。他因为推及的同情，爱着那些歌妓，并且尊重着她们，所以拒绝了她们。在这种情形下，他自然以为听歌是对于她们的一种侮辱。但他也是想听歌的，虽然不和我一样，所以在他的心中，当然也有一番小小的争斗；争斗的结果，是同情胜了。至于道德律，在他是没有什么的；因为他很有蔑视一切的倾向，民众的力量在他是不大觉着的。这时他的心意的活动比较简单，又比较松弱，故事后还怡然自若；我却不能了。这里平伯又比我高了。

在我们谈话中间，又来了两只歌舫。伙计照前一样的请我们点戏，我们照前一样的拒绝了。我受了三次窘，心里的不安更甚了。清艳的夜景也为之减色。船夫大约因为要赶第二趟生意，催着我们回去；我们无可无不可的答应了。我们渐渐和那些晕黄的灯光远了，只有些月色冷清清的随着我们的归舟。我们的船竟没个伴儿，秦淮河的夜正长哩！到大中桥近处，才遇着一只来船。这是一只载妓的板船，黑漆漆的没有一点光。船头上坐着一个妓女；暗里看出，白地小花的衫子，黑的下衣。她手里拉着胡琴，口里唱着青衫的调子。她唱得响亮而圆转；当她的船箭一般驶过去时，余音还袅袅的在我们耳际，使我们倾听而向往。想不到在弩末的游踪里，还

能领略到这样的清歌！这时船过大中桥了，森森的水影，如黑暗张着巨口，要将我们的船吞了下去。我们回顾那渺渺的黄光，不胜依恋之情；我们感到了寂寞了！这一段地方夜色甚浓，又有两头的灯火招邀着；桥外的灯火不用说了，过了桥另有东关头疏疏的灯火。我们忽然仰头看见依人的素月，不觉深悔归来之早了！走过东关头，有一两只大船湾泊着，又有几只船向我们来着。嚣嚣的一阵歌声人语，仿佛笑我们无伴的孤舟哩。东关头转湾，河上的夜色更浓了；临水的妓楼上，时时从帘缝里射出一线一线的灯光；仿佛黑暗从酣睡里眨了一眨眼。我们默然的对着，静听那汩——汩的桨声，几乎要入睡了；朦胧里却温寻着适才的繁华的余味。我那不安的心在静里愈显活跃了！这时我们都有了不足之感，而我的更其浓厚。我们却又不愿回去，于是只能由懊悔而怅惘了。船里便满载着怅惘了。直到利涉桥下，微微嘈杂的人声，才使我豁然一惊；那光景却又不同。右岸的河房里，都大开了窗户，里面亮着晃晃的电灯，电灯的光射到水上，蜿蜒曲折，闪闪不息，正如跳舞着的仙女的臂膊。我们的船已在她的臂膊里了；如睡在摇篮里一样，倦了的我们便又入梦了。那电灯下的人物，只觉像蚂蚁一般，更不去萦念。这是最后的梦；可惜是最短的梦！黑暗重复落在我们面前，我们看见傍岸的空船上一星两星的，枯燥无力又摇摇不定的灯光。我们的梦醒了，我们知道就要上岸了；我们心里充满了幻灭的情思。

1923 年 10 月 11 日作完，于温州

我们的太平洋

鲁彦

"太平洋"是作者和朋友给南京后湖新起的名字。这是真正的太平洋，它足够大，能装下他们的远大、无限的梦想，能包容他们的每一种心情，能倾听他们的每一个声音。在这里，他们能持续做着自己的梦。

倘若我问你："你喜欢西湖吗？"你一定回答说："是的，我非常喜欢！"

但是，倘若我问你说："你喜欢后湖吗？"你一定摇一摇头说："哪里比得上西湖！"或者，你竟露着奇异的眼光，反问我说："哪一个后湖呀？"

哦，我所说的是南京的后湖，它又叫做玄武湖。

倘若你以前到过南京，你一定知道这个又叫做玄武湖的后湖。倘若你近来住在南京或到过南京，你一定知道它又改了名字了。它现在叫做五洲公园了，是不是？

但是，说你喜欢，我不能够代你确定的答复。如其说你喜欢后湖比喜欢西湖更甚，那我简直想也不敢想了。自然，你一定更喜欢西湖的。

然而，我自己却和你相反。我更喜欢后湖。你要用西湖的山水名胜来和我所喜欢的后湖比较，你是徒然的。我并不注意这些。我可以给你满意

的答复："后湖并不像西湖那样的秀丽。"而且我还会对你说："你更喜欢西湖是完全对的。"但我这样的说法，可并不取消我自己的喜欢。我自己还是更喜欢后湖的。

后湖的一边有一座紫金山，你一定知道。它很高。它没有生长什么树木。它只是一座裸秃的山，一座没有春夏的山。没有什么山洞，也没有什么蹊径。它这里的云雾没有像在西湖的那么神秘奇妙，不能引起你的甜美的幻梦。它能给你的常是寂寞与悲凉，浩歌与哀悼。但是这样也已很好了，我觉得。它虽没有西湖的秀丽，它可有它的雄壮。

后湖的又一边有一座城墙，你也一定知道。这是西湖所没有的。可是在游人的眼睛里，常常拿它跟西湖的苏堤相比。但是它没有妩媚的红桃绿柳的映衬。它是一座废堞残垣的古城。它不能给青年男女黄金一般的迷梦。你到了那里，就好像热情之神 Apollo 到了雅典的卫城上，发觉了潜伏在幸福背后的悲哀。我觉得这样更好。它能使你味彻到人生的真谛。

但是我喜欢后湖，还不在这里。我对它的喜欢的开始，这不是在最近。那已是十年以前的事了。

十年以前，我曾在南京住了将近半年。如同我喜欢吃多量的醋——你可不要取笑我——拌干丝一样，我几乎是天天到后湖去的。我很少独自去的时候，常有很多的同伴。有时，一只船容不下，便分开在两只船里。

第一个使我喜欢后湖的原因，是在同伴。他们都和我一样年轻，活泼得有点类于疯狂的放荡。大家还不曾肩上生活的重担，只知道快乐。只有其中的一位广东朋友，常去拜访爱人而被取笑做"割草"的，和我这已经

负上了人的生活的担子的，比较有点忧郁，但是实际上还是非常地轻微，它像是浮云一样，最容易被微风吹开。这几个有着十足的天真的青年凑在一起，有说有笑，有叫有唱，常常到后湖去，于是后湖便被我喜欢了。

第二个原因，是在船。它是一种平常的朴素的小渔船，没有修饰，老老实实地破着，漏的漏着。船中偶然放着一两个乡人用的小竹椅或破板凳，我们须分坐在船头和船栏上。没有篷，使我们容易接受阳光或风雨。船里有四只桨，一支篙。船夫并不拘束我们，不需要他时，他可以留在岸上。我是从小在故乡的河里，瞒着母亲弄惯了船的，我当然非常高兴，拿着一支桨坐在船尾，替代了船夫。船既由我们自己弄，于是要纵要横，要搁浅要抛锚，要靠岸要随风飘荡，一切都可以随便了。这样，船既朴素得可爱，又玩得自由，后湖便更被我喜欢了。

第三个原因是湖中的菱儿菜与荷花。当它们最茂盛的时候，很多地方几乎只有一线狭窄的船路。船从中间驶去，沙沙地挤动着两边的枝叶，闻到清鲜的香气，时时受到叶上的水滴的袭击。它们高高地遮住了我们的视线，迷住了我们的方向，柳暗花明地常常觉得前面是绝径了，又豁然开朗地展开一条路来。当它们枯萎到水面水下的时候，我们的船常常遇到搁浅，经过一番努力，又荡漾在无阻碍的所在。有时，四五个人合着力，故意往搁浅的所在驶了去，你撑篙，我扯草根，想探出一条路来。我们的精力正是最充足的时候，我们并不惋惜几小时的徒然的探险。这样，湖中有了菱儿菜与荷花，使我们趣味横生，我自然愈加喜欢后湖了。

第四，是后湖的水闸。靠了船，爬到城墙根，水闸的上面有一个可怕

的阴暗的深洞。从另一条路走到水闸边，看见了迸发的瀑布。我们在这里大声唱了起来，宛如音乐家对着海的洪涛练习喉音一样。洁白的瀑布诱惑着我们脱鞋袜，走去受洗礼，随后还逼我们到湖中去洗浴游泳，倘若天气暖热的话。在这里，我们的精力完全随着喜欢消耗尽了。这又是我更喜欢后湖的一个原因。

第五，是最后而又最大的使我喜欢后湖的原因，那就是我们的太平洋。太平洋，原来被我们发现在后湖里了。这是被我们中间的一个同伴，一个诗人兼哲学家的同伴所首先发现，所提议而加衔的。它的区域就在离开水闸不远起，到对面的洲的末尾的近处止。这里是一个最宽广的所在，也是湖水最深的所在。后湖里几乎到处都有菱儿菜与荷花或水草，只有这里是一年四季露着汪洋的一片的。这里的太阳显得特别强烈，风也显得特别大。显然的，这里的气候也俨然不同了。我们中间没有一个人反对这"太平洋"新名字。我们都的确觉得到了真正的太平洋了。梦呵！我们已经占据了半个地球了！我们已经很疲乏，我们现在要在太平洋里休息了。任你把我们飘到地球的哪一角去吧，太平洋上的风！我们丢了桨，躺在船上，仰望着空间的浮云，不复注意到时间的流动。我们把脚伸到太平洋里，听着默默的波声，呼吸着最清新的空气。我们暂时地静默了。我们已经和大自然融合在一起。还有什么比太平洋更可爱、更伟大呢？而我们是，每次每次在那里漂漾着，在那里梦想着未来，在那里观望着宇宙间的变幻，在那里倾听着地球的转动，在那里消磨它幸福的青春。我们完全占有了太平洋了……

够了，我不再说到洲上的樱桃，也不再说到翻船的朋友那些事是怎样

怎样地有趣，我只举出了上面的五点，你说西湖比后湖好，你可能说后湖所有的这几点，西湖也有？尤其是，我们的太平洋？

或者你要说，几十年以前，西湖的船，西湖的水草，西湖的水，都和我说的相仿佛，和我所喜欢的后湖一样朴素，一样自然。但是，我告诉你，我没有亲自看见过。当我离开南京后两年光景，当我看见西湖的时候，西湖已经是粉饰华丽得不像一个处女似的西子了。

"就是后湖，也已经大大地改变，不像你所说的十年前那样地可爱了。"你一定会这样说的，是不是？

那是我承认的。几年前我已经看见它改变了许多了。

后湖的船已经变得十分地华丽，水闸已经不通，马路已经展开在洲上。它的名字也已经换做五洲公园了。

尤其是，我的同伴已经散失了：我们中间最有天才的画家已经睡在地下，诗人兼哲学家流落在极远的边疆，拖木屐的朋友在南海入了赘，"割草"的工人和在后湖里栽筋斗的莽汉等等都已不晓得行踪和存亡了。我呢，在生活的重担下磨炼着，已经将要老了。倘若我的年轻时代的同伴再能集合起来，我相信每个人的额上已经刻下了很深的创痕，而天真和快乐，也一定不复存在了。

然而，只要我活着，即使我们的太平洋填成了大陆，甚至整个的后湖变成了大陆，我还是喜欢后湖的。因为我活着的时候，我不会忘记我们的太平洋的。

你说你更喜欢西湖。

我说我更喜欢后湖。

你喜欢你的西湖，我喜欢我的后湖就是。

你说西湖最好。

我说后湖最好。

你说你的，我说我的。

天下的事物，原来有人喜欢的都是好的，好的却不一定使人人喜欢。

你说是吗？

（三）

南京风味：飞入寻常百姓家

吴船录（选段）

[宋]范成大

本文是对范成大《吴船录》关于建康城记录的节选。作者沿长江而下，途经建康城，并逗留了几日，按日记载了对此地风景名胜等的考察，如赏心亭、玉麟堂、伏龟楼、清溪阁等，详尽有序。

（九月）辛亥，发太平州。壬子，至建康府，泊赏心亭下。癸丑，集玉麟堂。

甲寅、乙卯，泊建康。从留守枢密建安刘公行视新修外城。自赏心亭渡南岸，由旧二水亭基登小舆，转至伏龟楼基，徘徊四望。金陵山本止三面，至此则形势回互，江南诸山与淮山团栾应接，无复空阙。唐人诗所谓"山围故国周遭在"者，惟此处所见为然。凡游金陵者，若不至伏龟，则如未始游焉。一城之势，此地最高，如龟昂首状。楼之外，即是坡垅绵延，无濠堑，自古为受敌处。相传曹彬取李煜，自此入也。

行城十之九，乃下。登舟至清溪阁，南朝诸人为游息处，比年修治为阁。及小圃旁，有空地，可种植。隶漕司，不可得。自清溪泛舟，还集玉麟。

丙辰，发建康。丁巳，泊长芦。襆被宿寺中。此为菩提达磨一苇浮渡处。寺在沙洲之上，甚雄杰。江波淙啮，行且及门。寺前旧有居人，今皆荡去。岸下不可泊舟，移在五里所一港中。寺有一苇堂，以祠达磨。

戊午，开启法会庆圣节道场。毕，登舟。己未，至镇江府。

白门食谱（节选）

张通之

后湖鲫鱼、莫愁藕与莲子、清凉山后韭黄、西城外白芹、石城老北瓜、北山何首乌、清凉山刺栗、灵谷素筵席……金陵的每一处都是一种美食的产地，真得让人流连忘返！

后湖鲫鱼

后湖之鲫鱼，大者一尺余，不易得。钓者须于天未明时，持竿垂纶以待。此鱼只天明时一游水面，过此时即深藏，故不易得。其味绝佳，与六合县龙池鲫鱼相似。六合龙池鲫鱼，头小而鳞带金色，土人以为龙种。后湖，在古代亦有黑龙飞跃升天，故湖曾云玄武。此鱼岂亦龙种乎？

莫愁藕与莲子

盛夏时，采取食之，藕香脆，而莲子甜嫩，既甚悦口，亦极清心，以别处所产者比之，迥不可及。其作菜切成薄片，以糖和醋烹成，最耐人咀味。莲子作羹，更觉甜嫩。生熟食之，皆可谓别有风味。予昔在湖上，与庵中

154

补云和尚论画，和尚亲以此二者食予，至今思之，犹若香生齿颊也。

清凉山后韭黄

清凉山后，西北多山，冬日风少，地亦较暖。一般种菜人家，皆于韭畦上堆积芦灰甚厚，亦极齐整。予由农校回城南，喜走清凉故道，见而问之曰："此积灰何故？"圃中人答曰："此内即韭黄也。韭在灰中生长，故色黄而嫩。"春日以炒鸡丝或猪肉丝，皆甚佳。以此包春卷，煎而食之，尤别有风味。外来之薤黄，冒称南京韭黄，无此香焉。

西城外白芹

芹茎白而嫩，食时觉有芹香，而不似青芹之香太烈。以烧鸭或猪肉丝炒食，其味皆佳。素食亦美。早年予在江北竹镇李侍郎家食素白芹，香嫩可口，不知何物。问之。予中表曰："此即南京之白芹。"切其肥嫩者炒食，故一律，且不枵牙，真耐人索味。与常州白芹嫩而长者，亦无异耳。

石城老北瓜

金陵石城，系以山为城也，其地势高。城下园圃所种之北瓜，与他处所产特异。江北人称为南瓜，或以此焉。是瓜，上中人多不食，似不足登

大雅之堂。然某岁一学生，赠予一瓜，谓煮食，其味如栗，最为可啖，幸勿以为寻常而轻视之。予如其言，煮而食之。适来二显客，举箸同尝食，以为佳味，一巨碗立尽。予笑曰："昔见人画青菜与萝卜而题曰'士大夫不可不尝此味'，吾今亦云然也。"客曰："不然。吾昔居乡间，亦曾食此，不如此之佳也。"石城之瓜，宣著名焉。

北山何首乌

金陵北城外，山间多产此。大者肥似山药。生食，其味先苦而后甜，与谏果同。熟食，其汁清补。中正街昔时有人取以为粉出售，服食者，确有功效。夫子庙常有售此者，以一人形者出售。购者服之，并无大功效。闻此盖由售者预取肥大首乌，放在人形模子内，埋入土中，日加培植，以致长成此人形，故亦无大功效。然既由肥大之首乌作成，食之当亦有益焉。

清凉山刺栗

清凉山栗树甚多。每到仲秋，大江南北人来此山进香者，昼夜不息。山中人以此刺栗，用竹签插入二三枚或四五枚不等，其栗刺包，以刀劈开，留而不去。人欲食之，置地上，以足踏之，其栗即出。去其壳而食，即嫩且甜，甚觉有味。持归以糖煮熟食之，比莲子尤嫩，亦美味也。

灵谷素筵席

金陵各寺院，显者常游，僧人因讲求作素菜以待客。记往年友人叶仪之，邀朋辈游灵谷寺，嘱寺僧代办一筵席宴客，各菜皆佳，城内著名之素馆不能及。闻其所用之酱油，内皆煮笋与豆汁入之，以致其味鲜美，市上不可得也。

江南乡试

陈独秀

乡试，又名乡闱，因一般在农历八月举行，正值秋季，故又被称为秋闱。通常来说，各省都会举行乡试。而这其中，江南乡试是十分宏大的，范围覆盖了今江苏、安徽两省和上海市。

江南乡试是当时社会上一件大事，虽然经过了甲午战败，大家仍旧在梦中。我那时所想象的灾难，还远不及后来在考场中所经验的那样厉害；并且我觉得这场灾难是免不了的，不如积极的用点功，考个举人以了母亲的心愿，以后好让我专心做点正经学问。所以在那一年中，虽然多病，也还着实准备了考试的工夫，好在经义和策问，我是觉得有点兴趣的，就是八股文也勉强研究了一番。至于写字，我喜欢临碑帖，大哥总劝我学馆阁体。我心里实在好笑，我已打定主意，只想考个举人了事，决不愿意再上进，习那讨厌的馆阁字做什么！我们弟兄感情极好，虽然意见上没有一件事不冲突，没有一件事依他的话做，而始终总保持着温和态度，不肯在口头上反驳他，免得伤了手足的感情。

大概是光绪二十三年七月罢，我不得不初次离开母亲，初次出门到南京乡试了。同行的人们是大哥，大哥的先生，大哥的同学和先生的几位弟

158

兄，大家都决计坐轮船去，因为轮船比民船快得多。那时到南京乡试的人，很多愿意坐民船，这并非保存国粹，而是因为坐民船可以发一笔财，船头上扯起一条写着"奉旨江南乡试"几个大字的黄布旗，一路上的关卡，虽然明明知道船上装满着私货，也不敢前来查问，比现在日本人走私或者还威风凛凛。我们一批人，居然不想发这笔横财，可算得是正人君子了！

我们这一批正人君子，除我以外，都到过南京乡试的，只有我初次出门，一到南京，看见仪凤门那样高大的城门，真是乡下佬上街，大开眼界，往日以为可以骄傲的省城，——周围九里十三步的安庆城，此时在我的脑中陡然变成一个山城小市了。我坐在驴子背上，一路幻想着，南京城内的房屋街市不知如何繁华美丽，又幻想着上海的城门更不知如何的高大，因为曾听人说上海比南京还要热闹多少倍。进城一看，使我失望了，城北几条大街道之平阔，诚然比起安庆来在天上，然而房屋却和安庆一样的矮小破烂，城北一带的荒凉，也和安庆是弟兄，南京所有的特色，只是一个"大"。可是房屋虽然破烂，好像人血堆起来的洋房还没有；城厢内外唯一的交通工具，只有小驴子，跑起路来，驴子头间一串铃铛的丁令当郎声，和四个小蹄子的德德声相应和着，坐在驴背上的人，似乎都有点诗意。那时南京用人拖的东洋车、马车还没有，现在广州人所讥讽的"市虎"，南京人所诅咒的"棺材"和公共汽车，更不用说；城南的街道和安庆一样窄小，在万人哭声中开辟的马路也还没有；因为甲午战后付了巨额的赔款，物价已日见高涨，乡试时南京的人口，临时又增加了一万多，米卖到七八十钱一升，猪肉卖到一百钱一斤，人们已经叫苦。现在回想起来，那时南京人的面容，还

算是自由的，快活的，至少，人见着人，还不会相互疑心对方是扒手，或是暗探，这难道是物质文明和革命的罪恶吗？不是，绝对不是，这是别有原因的。

我们这一批正人君子，到南京的头一夜，是睡在一家熟人屋里的楼板上。第二天一早起来，留下三个人看守行李，其余都出去分途找寓处。留下的三个人，第一个是大哥的先生，他是我们这一批正人君子的最高领袖，当然不便御驾亲征，失了尊严；第二个是我大哥，因为他不善言辞；我这小小人自然更不胜任；就是留下看守行李的第三个。午后寓处找着了，立刻搬过去。一进屋，找房子的几个正人君子，全大睁着眼睛，你看看我，我看看你，异口同声的说："这屋子又贵又坏，真上当！"我听了真莫明其妙，他们刚才亲自看好的房子，怎么忽然觉得上了当呢？过了三四天，在他们和同寓中别的考生谈话中间，才发见了上当的缘故。原来在我们之先搬来的几位正人君子，来找房子的时候，大家也明明看见房东家里有一位花枝招展的大姐儿，坐在窗口做针线，等到一搬进来，那位仙女便化做一阵清风不知何处去了。后来听说这种美人计，乃是南京房东招揽考先生的惯技，上当的并不止我们这几位正人君子。那些临时请来的仙女，有的是亲眷，有的是土娼。考先生上当的固然很多，房东上当也不是没有，如果他们家中真有年轻的妇女；如果他们不小心把咸鱼、腊肉挂在厨房里或屋檐下，此时也会不翼而飞。好在考先生都有"读书人"这张体面的护符，奸淫窃盗的罪名，房东哪敢加在他们身上！他们到商店里买东西，有机会也要顺带一点藏在袖子里，店家就是看见了也不敢声张，因为他们开口便说："我们是奉着皇帝圣旨来乡试的，你们诬辱我们做贼，便是诬辱了皇

帝！"天高皇帝远，他们这几句大话，未必真能吓倒商人，商人所最怕的还是他们人多，一句话得罪了他们，他们便要动野蛮，他们一和人打架，路过的考先生，无论认识不认识，都会上前动手帮助；商人知道他们上前帮着打架还不是真正目的，在人多手多的混乱中，商人的损失可就更大了；就是闹到官，对于人多势大的考先生，官也没有办法。南京每逢乡试，临时增加一万多人，平均一人用五十元，市面上有五十万元的进账，临时商店遍城南到处都有，特别是状元境一带，商人们只要能够赚钱，受点气也就算不了什么。这班文武双全的考先生，惟有到钓鱼巷嫖妓时，却不动野蛮，只口口声声自称寒士，商请妓家减价而已，他们此时或者以为必须这样，才不失读书人的斯文气派！

我们寓处的房子，诚然又坏又贵，我跟着他们上当，这还是小事，使我最难受的要算是解大手的问题，现在回想起来还有点头痛。屋里没有茅厕，男人们又没有用惯马桶，大门外路旁空地，便是解大小手的处所；我记得那时南京稍微偏僻一点的地方，差不多每个人家大门外两旁空地上，都有一堆一堆的小小金字塔，不仅我们的寓处是如此。不但我的大哥，就是我们那位老夫子，本来是个道学先生，开口孔孟，闭口程朱，这位博学的老夫子，不但读过几本宋儒的语录，并且还知道什么"男女有别"、"男女授受不亲"的礼教，他也是天天那样在路旁空地上解大手，有时妇女在路上走过，只好当做没看见。同寓的有几个荒唐鬼，在高声朗诵那礼义、廉耻、正心、修身的八股文章之余暇，时到门前探望，远远发现有年轻的妇女姗姗而来，他便扯下裤子蹲下去解大手，好像急于献宝似的，虽然他

并无大手可解。我总是挨到天黑才敢出去解大手，因此有时踏了一脚屎回来，已经气闷，还要受别人的笑骂，骂我假正经，为什么白天不去解手，如今踏了一脚屎回来，弄得一屋子的臭气！"假正经"这句话，骂得我也许对，也许不对，我那时不但已解人事，而且自己戕贼得很厉害，如果有机会和女人睡觉，大约不会推辞，可是像那样冒冒失失的对一个陌生的女子当街献宝，我总认为是太无聊了。

到了八月初七日，我们要进场考试了。我背了考篮、书籍、文具、食粮、烧饭的锅炉和油布，已竭尽了生平的气力，若不是大哥代我领试卷，我便会在人丛中挤死。一进考棚，三魂吓掉了二魂半，每条十多丈长的号筒，都有几十或上百个号舍，号舍的大小仿佛现时警察的岗棚，然而要低得多，长个子站在里面是要低头弯腰的，这就是那时科举出身的大老以尝过"矮屋"滋味自豪的"矮屋"。矮屋的三面七齐八不齐的砖墙，当然里外都不曾用石灰泥过，里面蜘蛛网和灰尘是满满的，好容易打扫干净，坐进去拿一块板安放在面前，就算是写字台，睡起觉来，不用说就得坐在那里睡。一条号筒内，总有一两间空号，便是这一号筒的公共厕所，考场的特别名词叫做"屎号"；考过头场，如果没有冤鬼缠身，不曾在考卷上写出自己缺德的事，或用墨盒泼污了试卷，被贴出来，二场进去，如果不幸座位编在"屎号"，三天饱尝异味，还要被人家议论是干了亏心事的果报。那一年南京的天气，到了八月中旬还是奇热，大家都把带来的油布挂起遮住太阳光，号门都紧对着高墙，中间是只能容一个半人来往的一条长巷，上面露着一线天，大家挂上油布之后，连这一线天也一线不露了，空气简直不通；每

人都在对面墙上挂起烧饭的锅炉，大家烧起饭来，再加上赤日当空，那条长巷便成了火巷。煮饭做菜，我一窍不通，三场九天，总是吃那半生不熟或者烂熟或煨成的挂面。有一件事给我的印象最深，考头场时，看见一位徐州的大胖子，一条大辫子盘在头顶上，全身一丝不挂，脚踏一双破鞋，手里捧着试卷，在如火的长巷中走来走去；走着走着，上下大小脑袋左右摇晃着，拖长着怪声念他那得意的文章，念到最得意处，用力把大腿一拍，翘起大拇指叫道："好！今科必中！"

这位"今科必中"的先生，使我看呆了一两个钟头。在这一两个钟头当中，我并非尽看他，乃是由他联想到所有考生的怪现状；由那些怪现状联想到这班动物得了志，国家和人民要如何遭殃；因此又联想到所谓抡才大典，简直是隔几年把这班猴子、狗熊搬出来开一次动物展览会；因此又联想到国家一切制度，恐怕都有如此这般的毛病；因此最后感觉到梁启超那班人们在《时务报》上说的话是有些道理呀！这便是我由选学妖孽转变到康、梁派之最大动机。一两个钟头的冥想，决定了我个人往后十几年的行动。我此次乡试，本来很勉强，不料其结果却对于我意外有益！

琐记

鲁迅

*《琐记》记叙的是鲁迅在南京求学的故事。
在作品中，作者为我们讲述他在求学道路上
的艰辛，以及雷电学校、矿路学堂存在的种
种弊端。他讲述着他接触新知的兴奋，对探
求真理的强烈渴望。*

衍太太现在是早经做了祖母，也许竟做了曾祖母了；那时却还年青，只有一个儿子比我大三四岁。她对自己的儿子虽然狠，对别家的孩子却好的，无论闹出什么乱子来，也决不去告诉各人的父母，因此我们就最愿意在她家里或她家的四近玩。

举一个例说罢，冬天，水缸里结了薄冰的时候，我们大清早起一看见，便吃冰。有一回给沈四太太看到了，大声说道："莫吃呀，要肚子疼的呢！"这声音又给我母亲听到了，跑出来我们都挨了一顿骂，并且有大半天不准玩。我们推论祸首，认定是沈四太太，于是提起她就不用尊称了，给她另外起了一个绰号，叫作"肚子疼"。

衍太太却决不如此。假如她看见我们吃冰，一定和蔼地笑着说："好，再吃一块。我记着，看谁吃的多。"

但我对于她也有不满足的地方。一回是很早的时候了，我还很小，偶

然走进她家去，她正在和她的男人看书。我走近去，她便将书塞在我的眼前道："你看，你知道这是什么？"我看那书上画着房屋，有两个人光着身子仿佛在打架，但又不很像。正迟疑间，他们便大笑起来了。这使我很不高兴，似乎受了一个极大的侮辱，不到那里去大约有十多天。一回是我已经十多岁了，和几个孩子比赛打旋子，看谁旋得多。她就从旁计着数，说道："好，八十二个了！再旋一个，八十三！好，八十四……"但正在旋着的阿祥，忽然跌倒了，阿祥的婶母也恰恰走进来。她便接着说道："你看，不是跌了么？不听我的话。我叫你不要旋，不要旋……"

虽然如此，孩子们总还喜欢到她那里去。假如头上碰得肿了一大块的时候，去寻母亲去罢，好的是骂一通，再给擦一点药；坏的是没有药擦，还添几个栗凿和一通骂。衍太太却决不埋怨，立刻给你用烧酒调了水粉，搽在疙瘩上，说这不但止痛，将来还没有瘢痕。

父亲故去之后，我也还常到她家里去，不过已不是和孩子们玩耍了，却是和衍太太或她的男人谈闲天。我其时觉得很有许多东西要买，看的和吃的，只是没有钱。有一天谈到这里，她便说道："母亲的钱，你拿来用就是了，还不就是你的么？"我说母亲没有钱，她就说可以拿首饰去变卖；我说没有首饰，她却道："也许你没有留心。到大厨的抽屉里，角角落落去寻去，总可以寻出一点珠子这类东西……"

这些话我听去似乎很异样，便又不到她那里去了，但有时又真想去打开大厨，细细地寻一寻。大约此后不到一月，就听到一种流言，说我已经偷了家里的东西去变卖了，这实在使我觉得有如掉在冷水里。流言的来源，

我是明白的，倘是现在，只要有地方发表，我总要骂出流言家的狐狸尾巴来，但那时太年青，一遇流言，便连自己也仿佛觉得真是犯了罪，怕遇见人们的眼睛，怕受到母亲的爱抚。

好。那么，走罢！

但是，那里去呢？S城人的脸早经看熟，如此而已，连心肝也似乎有些了然。总得寻别一类人们去，去寻为 S 城人所诟病的人们，无论其为畜生或魔鬼。那时为全城所笑骂的是一个开得不久的学校，叫作中西学堂，汉文之外，又教些洋文和算学。然而已经成为众矢之的了；熟读圣贤书的秀才们，还集了"四书"的句子，做一篇八股来嘲诮它，这名文便即传遍了全城，人人当作有趣的话柄。我只记得那"起讲"的开头是：

"徐子以告夷子曰：吾闻用夏变夷者，未闻变于夷者也。今也不然：鴃舌之音，闻其声，皆雅言也……"

以后可忘却了，大概也和现今的国粹保存大家的议论差不多。但我对于这中西学堂，却也不满足。因为那里面只教汉文，算学，英文和法文。功课较为别致的，还有杭州的求是书院，然而学费贵。

无须学费的学校在南京，自然只好往南京去。第一个进去的学校，目下不知道称为什么了，光复以后，似乎有一时称为雷电学堂，很像《封神榜》上"太极阵""混元阵"一类的名目。总之，一进仪凤门，便可以看见它那二十丈高的桅杆和不知多高的烟通。功课也简单，一星期中，几乎四整

天是英文："It is a cat.""Is it a rat？"一整天是读汉文："君子曰，颍考叔可谓纯孝也已矣，爱其母，施及庄公。"一整天是做汉文：《知己知彼百战百胜论》《颍考叔论》《云从龙风从虎论》《咬得菜根则百事可做论》。

初进去当然只能做三班生，卧室里是一桌一凳一床，床板只有两块。头二班学生就不同了，二桌二凳或三凳一床，床板多至三块。不但上讲堂时挟着一堆厚而且大的洋书，气昂昂地走着，决非只有一本"泼赖妈"和四本《左传》的三班生所敢正视；便是空着手，也一定将肘弯撑开，像一只螃蟹，低一班的在后面总不能走出他之前。这一种螃蟹式的名公巨卿，现在都阔别得很久了，前四五年，竟在教育部的破脚躺椅上，发见了这姿势，然而这位老爷却并非雷电学堂出身的，可见螃蟹态度，在中国也颇普遍。

可爱的是桅杆。但并非如"东邻"的"支那通"所说，因为它"挺然翘然"，又是什么的象征。乃是因为它高，乌鸦喜鹊，都只能停在它的半途的木盘上。人如果爬到顶，便可以近看狮子山，远眺莫愁湖，——但究竟是否真可以眺得那么远，我现在可委实有点记不清楚了。而且不危险，下面张着网，即使跌下来，也不过如一条小鱼落在网子里；况且自从张网以后，听说也还没有人曾经跌下来。

原先还有一个池，给学生学游泳的，这里面却淹死了两个年幼的学生。当我进去时，早填平了，不但填平，上面还造了一所小小的关帝庙。庙旁是一座焚化字纸的砖炉，炉口上方横写着四个大字道："敬惜字纸"。只可惜那两个淹死鬼失了池子，难讨替代，总在左近徘徊，虽然已有"伏魔

大帝关圣帝君"镇压着。办学的人大概是好心肠的，所以每年七月十五，总请一群和尚到雨天操场来放焰口，一个红鼻而胖的大和尚戴上毗卢帽，捏诀，念咒："回资啰，普弥耶吽！唵耶吽！唵！耶！吽！！！"

我的前辈同学被关圣帝君镇压了一整年，就只在这时候得到一点好处，——虽然我并不深知是怎样的好处。所以当这些时，我每每想：做学生总得自己小心些。

总觉得不大合适，可是无法形容出这不合适来。现在是发见了大致相近的字眼了，"乌烟瘴气"，庶几乎其可也。只得走开。近来是单是走开也就不容易，"正人君子"者流会说你骂人骂到了聘书，或者是发"名士"脾气，给你几句正经的俏皮话。不过那时还不打紧，学生所得的津贴，第一年不过二两银子，最初三个月的试习期内是零用五百文。于是毫无问题，去考矿路学堂去了，也许是矿路学堂，已经有些记不真，文凭又不在手头，更无从查考。试验并不难，录取的。

这回不是 It is a cat 了，是 Der Mann, Das Weib, Das Kind。汉文仍旧是"颍考叔可谓纯孝也已矣"，但外加《小学集注》。论文题目也小有不同，譬如《工欲善其事必先利其器论》，是先前没有做过的。

此外还有所谓格致，地学，金石学，……都非常新鲜。但是还得声明：后两项，就是现在之所谓地质学和矿物学，并非讲舆地和钟鼎碑版的。只是画铁轨横断面图却有些麻烦，平行线尤其讨厌。但第二年的总办是一个新党，他坐在马车上的时候大抵看着《时务报》，考汉文也自己出题目，和教员出的很不同。有一次是《华盛顿论》，汉文教员反而惴惴地来问我

们道："华盛顿是什么东西呀？……"

看新书的风气便流行起来，我也知道了中国有一部书叫《天演论》。星期日跑到城南去买了来，白纸石印的一厚本，价五百文正。翻开一看，是写得很好的字，开首便道：

"赫胥黎独处一室之中，在英伦之南，背山而面野，槛外诸境，历历如在机下。乃悬想二千年前，当罗马大将恺彻未到时，此间有何景物？计惟有天造草昧……"

哦！原来世界上竟还有一个赫胥黎坐在书房里那么想，而且想得那么新鲜？一口气读下去，"物竞""天择"也出来了，苏格拉第，柏拉图也出来了，斯多噶也出来了。学堂里又设立了一个阅报处，《时务报》不待言，还有《译学汇编》，那书面上的张廉卿一流的四个字，就蓝得很可爱。

"你这孩子有点不对了，拿这篇文章去看去，抄下来去看去。"一位本家的老辈严肃地对我说，而且递过一张报纸来。接来看时，"臣许应骙跪奏……"，那文章现在是一句也不记得了，总之是参康有为变法的；也不记得可曾抄了没有。

仍然自己不觉得有什么"不对"，一有闲空，就照例地吃侉饼，花生米，辣椒，看《天演论》。

但我们也曾经有过一个很不平安的时期。那是第二年，听说学校就要裁撤了。这也无怪，这学堂的设立，原是因为两江总督（大约是刘坤一罢）

听到青龙山的煤矿出息好，所以开手的。待到开学时，煤矿那面却已将原先的技师辞退，换了一个不甚了然的人了。理由是：一、先前的技师薪水太贵；二、他们觉得开煤矿并不难。于是不到一年，就连煤在那里也不甚了然起来，终于是所得的煤，只能供烧那两架抽水机之用，就是抽了水掘煤，掘出煤来抽水，结一笔出入两清的账。既然开矿无利，矿路学堂自然也就无须乎开了，但是不知怎的，却又并不裁撤。到第三年我们下矿洞去看的时候，情形实在颇凄凉，抽水机当然还在转动，矿洞里积水却有半尺深，上面也点滴而下，几个矿工便在这里面鬼一般工作着。

毕业，自然大家都盼望的，但一到毕业，却又有些爽然若失。爬了几次桅，不消说不配做半个水兵；听了几年讲，下了几回矿洞，就能掘出金银铜铁锡来么？实在连自己也茫无把握，没有做《工欲善其事必先利其器论》的那么容易。爬上天空二十丈和钻下地面二十丈，结果还是一无所能，学问是"上穷碧落下黄泉，两处茫茫皆不见"了。所余的还只有一条路：到外国去。

留学的事，官僚也许可了，派定五名到日本去。其中的一个因为祖母哭得死去活来，不去了，只剩了四个。日本是同中国很两样的，我们应该如何准备呢？有一个前辈同学在，比我们早一年毕业，曾经游历过日本，应该知道些情形。跑去请教之后，他郑重地说：

"日本的袜是万不能穿的，要多带些中国袜。我看纸票也不好，你们带去的钱不如都换了他们的现银。"

四个人都说遵命，别人不知其详，我是将钱都在上海换了日本的银元，

还带了十双中国袜——白袜。

后来呢？后来，要穿制服和皮鞋，中国袜完全无用；一元的银圆日本早已废置不用了。又赔钱换了半元的银圆和纸票。

<div align="right">十月八日</div>

碗底有沧桑

张恨水

夫子庙畔，奇芳阁里，一阵热气，一碗茶水。
纵使这里没有多昂贵，没有多雅致，但依旧
是茶香不断。事实上，品茶也是在品味人生。
未说完的话、许久未见的朋友，都不影响再
续一碗。

"上夫子庙吃茶"（读作平声），这是南京人趣味之一。谈起真正的吃茶趣味，要早，真要夫子庙畔，还要指定是奇芳阁、六朝居这四五家茶楼。你若是个要睡早觉的人，被朋友们拉上夫子庙去吃回茶，你真会感到得不偿失。可是有人去惯了，每早不去吃二三十分钟茶，这一天也不会舒服。这就是我上篇《风檐尝烤肉》的话，这就是趣味吗？

这里单说奇芳阁吧，那是我常去的地方，我也只有这里最熟。这一家茶楼，正对了秦淮河（不管秦淮碧或黑，反正字面是美的），隔壁是夫子庙前广场，是个热闹中心点。无论你去得多么早，这茶楼上下，已是人声哄哄，高朋满座。我大概到的时候，是八点钟前，七点钟后，那一二班吃茶的人，已经过瘾走了。这里面有公务员与商人，并未因此而误他的工作，这是南京人吃茶的可取点。我去时当然不止一个人。踏着那涂满了"脚底下泥"的大板梯，上那片敞楼，在桌子缝儿里转个弯儿，奔上西角楼的突出处，

面对楼下的夫子庙坐下，始而因朋友关系，无所谓来这里，去过三次，就硬是非这里不坐。四方一张桌子，漆是剥落了，甚至中间还有一条缝儿呢。桌子有的是茶碗碟子、瓜子壳、花生皮、烟卷头儿、茶叶渣儿，那没关系。过来一位茶博士，风卷残云，把这些东西搬了走，肩上抽下一条抹布，立刻将桌面扫荡干净。他左手抱了一叠茶碗，还连盖带茶托，右手提了把大锡壶来。碗分散在各人前，开水冲下碗去，一阵儿热气，送进一阵儿茶香，立刻将碗盖上，这是趣味的开始。桌子周围有的是长板凳、方几子，随便拖了来坐，就是很少靠背椅，躺椅是绝对没有。这是老板整你，让你不能太舒服而忘返了。你若是个老主顾，茶博士把你每天所喝的那把壶送过来，另找一个杯子，这壶完全是你所有。不论是素的、彩花的、瓜式的、马蹄式的，甚至缺了口用铜包着的，绝对不卖给第二人。随着是瓜子、盐花生、糖果、纸烟篮、水果篮，有人纷纷地提着来揽生意。卖酱牛肉的，背着玻璃格子，还带了精致的小菜刀与小砧板。"来六个铜板的。"座上有人说。他把小砧板放在桌上，和你切了若干片，用纸片托着，撒上些花椒盐。此外，有我们永远不照顾的报贩子，自会送来几份报。有我们永远不照顾的眼镜贩或带子贩、钢笔贩，他们冷眼地擦身过去。于是桌上放满了花生、瓜子、纸烟等类了，这是趣味的继续。这里有点心、牛肉锅贴、菜包子，各种汤面，茶博士一批批送来。然而说起价钱，你会不相信，每大碗面，七分而已。还有小干丝，只五分钱。熟的茶房，肯跑一趟路，替你买两角钱的烧鸭，用小锅再煮一煮。这是什么天堂生活！

　　我不能再写了，多写只是添我伤感。我们每次可以在这里会到所要会的

朋友，并可以在这里商决许多事业问题，所耗费的时间是半小时上下，金钱一元上下，这比万元请客一次，其情况怎样呢？在后方遇到南京朋友，也会拉上小茶馆吃那毫无陪衬的沱茶，可是一谈起夫子庙，看着茶碗，大家就黯然了。

听说奇芳阁烧掉之后，又重建了。老朋友说："回到南京的第二天早上，我们就在那里会面吧！""好的！"可是分散日子太久，有些老朋友已经永远不能见面了。

鸭史

卢前

金陵之鸭名闻海内，食鸭也是这里的一大特色。从烹饪、享用等角度，将鸭子一身的美味和绝美的变换历程淋漓尽致地展现出来，每一个文字都包含着金陵人对鸭子的无限遐思与热爱。

金陵之鸭名闻海内。宰鸭者在今日约有百家。鸭行在水西门外，约三十家。销鸭以冬腊月为多，每日以万计。

鸭之来源，以安徽和县、含山、巢县、无为、全椒为多，六合及本京近郊占极少数。鸭客人（即鸭贩）到京即投行。鸭铺（即鸭店）上行，由行客铺共同议价。

六月之鸭，养不易大，所谓早鸭，因吃麦稍，体质太嫩。腊月之鸭，因天寒亦不易孵育。八月之鸭最好，在桂花开时，故称桂花鸭。十月，冬月，谓之宿漕鸭，以稻喂养，亦甚肥美。

盐水鸭制法。第一，抹以盐，再以盐卤浸之。煮鸭以前，在炉烘干，以白水煮之。置生姜、葱、茴香少许。天热，亦酌用醋，解除腥味。制烧鸭之法，光烫以开水，涂以糖稀少许，用火炉烤之。

每年过重阳则卖酱鸭。制酱鸭之法，与盐水鸭略同，所有鸭皮上之色，

系用麻油与糖熬成之汁涂上。又酱鸭用头等酱油，加五香、桂皮、姜、葱煮之，非如盐水鸭用白水煮也。酱鸭所以味美，以其时气已冷，先一日煮成，次日发卖，故最可口。

板鸭制法亦与盐水鸭同，惟下卤时间较久，置缸中六七日后，始行挂出，谓之吊胚。吊胚约在十月末，冬月初。吊胚之日，为鸭业营业每年最旺盛之资。是时，京沪、津浦两铁路，上下水长江轮船靡不有旅客携带鸭胚者。

金陵近郊之鸭，以姑孰为最；而春华楼尤著。予尝有［浣溪沙］云：劫后梁台土一坯，秦淮于此水西回，珠峰门外看斜晖。姑孰清游嗟已晚，我来十月鸭初肥，春华楼额正当眉。

彩霞街金恒兴开业已五十余年，祖若父三代于兹矣。杨泽揿为余邀鸡鸭业理事长左亮卿，谈鸭业及制鸭之法甚详。

泽揿言其祖亦营鸭行，在北门桥设"杨顺兴"。一日，忽有感于宰杀之惨，弃其刀砧于三汊河，上半边门板，候鸭券取尽，即停业。殁年八十三，时称其怀好生之德，故享大年。

鸭券者，由鸭店立券售诸人，人亦以券为馈礼之具。初，券仅作钱三百文，其后银三四角不等。南京沦陷后，鸭券之制遂废。

武定桥宴乐春以烤鸭著，一鸭可以数吃，鸭皮烤，鸭油展蛋，鸭脯炒菜，鸭之骨架煨汤。其所用鸭，皆取自对门之刘天兴，盖宴乐春与刘天兴为一家，并毁于丁丑之变。今日吃烤鸭者，多往夫子庙老宝新矣。

回教厨王瘤子以善制鸭名，购取鸭料，最不惜工本。

国内各地鸡鸭店多以金陵分此相号召。北平便宜坊亦自称南京老店，

盖其初为本京人所设。

近年南京亦多用填鸭，以代炖鸭。填鸭系北方制法，非南京旧所有也。

鸭之附业，有鸭血，俗呼鸭胰。鸭心、肝、肫，及脚翅四件销场亦广，皆谓之零碎。鸭肫销上海、香港甚多，而鸭毛为出口大宗，行销欧美，作羽毛纱用，故有以营鸭毛专业者（鹅毛同此）。

鸭店喜用"兴"字为市招，如韩复兴、金恒兴、魏洪兴、刘天兴、濮恒兴、蔡恒兴皆其著者。大抵回教人占十之九，非回教者十之一。近日又有以板鸭公司名者，则后起之鸭店也。

南京地名有关鸡鸭者，曰鸭子塘，在水西门内；城南程善坊附近有一鸡鹅巷；城北之鸡鹅巷则在北门桥三眼井。

民国以前，鸭论卖，两块脯肉、一块颈、一块骨，共四块谓之一卖。其后以荷叶包之，一包为一份。再后则以碗计。当日一卖，仅制钱七八文，不如今日鸭价之昂也。

油鸡，旧称童子鸡，因取鸡于雏时，故名童子鸡。取鸡肉嫩而油肥者，置套汁中久煮而成。汁本白水，加盐糖少许，煮鸡愈多汁愈浓，套制而成老汁，亦曰套汁，此油鸡之所以得味。亮卿云，油鸡非煮熟的，是浸熟的，可知制油鸡之需时矣。

每年过清明，油鸡即停售，重阳后，再上市。十月、冬月者最佳。

挂炉鸭与烧鸭制法略同，亦以供饭馆用，寻常鸭店而不能备。老宝新及老万全、六华春诸酒家所用，皆金恒兴出品也。

鸭之胰白，或称之曰美人肝，为鸭零碎之最。南门外马祥兴以此得名。

琵琶鸭专供夏季旅行之用。去骨存皮，以芦杆撑开，因不易坏，故六月间销行最畅。前一年之板鸭，留在次夏煨汤，可以去火，汤是乳白色，南京人视为美味。

鸭铺不业鹅，卖鹅者多设摊，鸭业多贱视之。

厨制之鸭，如黄焖鸭、香酥鸭、清炖鸭、又烤鸭，各有其味。此非鸭铺所售。

昔日有侯莘生以能吃鸭名，一饭能尽数鸭，此犹清道人之于蟹。侯每以箸从鸭背一卷而尽揭其皮，此种吃法，或谓之侯鸭。

鸭之重者有三四斤，时值每两国币十二万元，一鸭之代价在今日约三百万元。而全市一日所销鸭通常以两三千只计，是每日之鸭业营业在八九十亿左右（以上包括鸭贩生意）。

倚鸭为生者，在南京约近万人。鸭客人在五千人左右，鸭铺家三千余人，鸭行一千余人。故鸭业在南京为一大业。

织造余闻

卢前

作者作为地道的南京人，对于南京的人与事、情与景都十分熟悉。文章中通过对大量史料的整理和考辨，将南京缎业的发展娓娓道来，十分严谨。

南京缎业与国同运。自"九一八"辽东沦陷，玄缎销场随之丧失。于是缎业乃大衰。在今日言缎，犹白发宫人谈天宝遗事。虽然，缎业关系南京人生计至重。在最盛时，织机万数千张，倚此为生者二三十万人，魏敬生尝邀旧管贝镜秋、蔡鉴秋二君，为予谈此业之梗概，录为一卷，曰《织造余闻》。

南京缎业用丝分两种，经丝取自硖石、长安，纬丝取自塘栖、新市，江宁横溪谢村之纬丝亦著名。江北一带，丝价较贱，然不如浙丝也。染玄用陪子、槐米、茶油、粟谷、盖矾、明矾，亦有用猪胰者，赝品则用小粉，惟以陪子与矾为主。

种桑养蚕，织造之造端也，惟工作始于"搅丝"。售丝者为丝行，南门沙湾最多，城北则聚于北门桥。取浙丝"摇经"者有经行。"乡货"必先投行。购丝然后"发染"，染丝经亦有专坊，染毕发予"络工"，络成

179

则属"牵接工"，牵罢上机，机上接成，接成则始织。

造机者有木工、竹工，又有"打范"工人、"扎扣"工人、"梭子"工人、打线工人、挑牌工人，各司其事。每机织工需二人，重货十五日，轻货亦须十日，库缎谓之重货，轻则裙襕之属。

陈作霖《炳烛里谈》卷上"机包子"条云：俗语力任众事曰包。事兼数人者亦曰包。乾隆中车驾南巡，临事机房，见织工短衣盘辫，气概雄赳，笑曰："此真机包子也。"由是人皆以机包子呼织匠云。

城南人多织玄素、摹本，城北人则善织杂色花缎。民国初元，曾一度改用铁机，未著成效，未几又复木机盛行。

建绒、漳绒，亦产南京，孝陵卫一带织户多为之。其质料仍用丝经，与织缎同。经纬店以收丝之所剩余者，每卖与绒业。

缎业每经偷扣，往往历八道私除，俗称"八贼行"，曰：络经，络线，染坊，摇经，牵经，□机，打线，打范。

逊清时，天青缎销行最广，以用作官服之用，命妇之服亦然。他如二蓝、大红、鸦青，亦并流行。入民国后，仅用作小帽、鞋面，均限于玄色。

近五十年，南京之名缎号有杨裕隆（门东小膺府）、于启泰（钓鱼台）、魏广兴（门西高岗里），高岗里有"四兴"（魏广兴、王聚兴、刘益兴、张恒兴），他如胭脂巷之张德茂亦著。杨裕隆有缎行之称，其后有黄锦昌，今则有贾晋丰、王振昌。小户尚存卅余家，已不能成号，即所谓机房是也。

于启泰号房分多，仍各业缎，有大于启泰、小于启泰之称，收歇于民国十三年。杨裕隆、黄锦昌皆先停业，魏广兴则闭止于沦陷时。缎有库缎、

绒仰、靴素、魁素、大进素之别。民国初年所改良之"敛脚""斜纹缎"，未能盛行。

缎业领袖，昔日有质夫之父，称曰张汉，及鲁某，齐名"张鲁"。其后于启泰主人于少彰、魏广兴主人魏芝房共同主持缎业公所，兴办蚕桑公所。又后则有黄月轩，月轩今已年八十余矣。

缎分十余种，自一万三千头（经线数）至二万三千头；门面自二尺四至四尺四，长自四丈至五丈五尺。

缎价每匹自银三十两至七十两左右，合银币四十余元至百余元，此数为清末民初时之定价，数十年无多更变也。

缎销至日本者，曰东洋带子，每年约一千余匹。织锦则销美国，虽亦用丝，在缎业为外行，今中华路张象发号为第一。

红黄色花缎俗名京庄，行销蒙古、西藏，缎业称为花行，以城北祁家为最。

开机无可接，是为"捞范子"，此亦一专门术语也。

"万家机杼声"，盖指门东、门西及南乡一带机民而言。摇经工人多尧化门、燕子矶人。机业学徒，亦以三年满师，与他业同。

南京玄色缎所以胜于苏杭者，因用秦淮西流水。太湖、西湖水多杂色，惟西流水可以保光，故玄色缎为南京之精品。

自购办原料至出品之日，最速亦需三月，手工业终不如机器工业之迅速也。机工今所存者皆老弱，已不满千人，少壮多已改业。

按缎之成品，凡原料、染料，无一非国货者；所有工作无一［非］出自人力者，是不独市民生计攸关，亦社会经济之所系。自毛织品代缎而兴，呢帽皮履

代旧帽鞋而起，于是缎业遂不复振。南京自十六年建都以来，市民生计日苦，回忆缎业兴盛之日，恍如隔世！

　　贾晋丰主人贾老鉴西，今尚健在，是为缎业中之鲁灵光殿，对于织造业兴衰之故，烂熟胸中。他日求教，必有以增益吾闻也。

（四）

南京四季：郁郁葱葱佳气浮

秋栖霞

周瘦鹃

"春牛首，秋栖霞"。去山里，欣赏秋的美。一山丹枫，一寺佛龛，此刻寂静无声，一切若有若无。遥看那翠松与红枫交相掩映，何须多言，整个栖霞山秋已斑斓，真是美不胜收。

栖霞山的红叶，憧憧心头已有好多年了。这次偕程小青兄上南京出席会议，等到闭幕之后，便一同去游了栖霞山。

南京本有一句俗语，叫做"春牛首，秋栖霞"，就是说春天应该游牛首山，秋天应该游栖霞山。因为栖霞山上有不少的三角枫和阔叶树，深秋经霜之后，树叶全都红了，如火如荼地十分美观。唐人诗中所谓"霜叶红于二月花"，确是并不夸张。记得在抗日战争期间，曾有一位文友写信给我说："秋深了，栖霞山的枫叶仍是异样的红，只是红的色素中已带了些惨黯的成分，阳光射在叶上，越发反映出一种可怕的颜色。'丹枫不是寻常色，半是啼痕半血痕'，整个的中国，也已不是寻常的景色，真的半是啼痕半是血痕啊！"可是现在我们走上栖霞山来看红叶，却怀着一腔是愉快的心情，所可惜的，霜降节才过，枫叶还没有全红，大约还要再过半月，就那红叶满山，才是"秋栖霞"的全盛时代了。

　　我们先在栖霞古寺门前看了看那块用梅花石凿成的一丈多高的明徵君碑，又看到了碑阴"栖霞"两个擘窠大字，很为劲挺，相传是唐高宗李治的亲笔。从寺旁拾级而登，看到了那座创建于隋代而重建于南唐时代的舍利塔，浮雕的四天王像和释迦八相图，都是十分精工的。附近一带的山石，都凿成了大大小小的佛龛，龛中都是佛像。我最欣赏那座称为三圣殿的大佛龛，中供一丈多高的无量寿佛坐像，两旁有观音、势至两菩萨的立像，宝相庄严，不同凡俗。而最足动人观感的，在一个佛龛中却并不是佛而是一个石匠，一手执锤，一手执凿，表现出劳动人民工作时的形象，据说那许多大小佛龛和佛像，全是他一手凿成的。

　　一步步走将上去，见大大小小的佛龛和佛像，更多得不可胜数。据说从齐、梁，以至唐、宋、元、明诸代陆续增凿增刻，多至七百余尊，都是依着岩石的高低，散布在左右上下，号称千佛，因此定名千佛岩。这里一片翠绿，全是松树，与枫树互相掩映，到了枫树红酣的时节，那真变做一个锦绣谷，美不胜收了。

<div align="right">一九五七年十月</div>

日暮过秦淮

张恨水

初秋的南京，夕阳将最后一点余晖交付给了路边的梧桐与洋槐，便自顾地打了烊。从城北到城南，不用刻意转换模样，一份随心的放纵，一种简单的宁静，真的足以幸福。

　　在秋初我就说秋初。这个时候的南京，马路上的法国梧桐和洋槐，正撑着一柄绿油油的高伞。你如是住在城北住宅区，推开窗户，望见疏落的竹林，在广阔的草地里，抹上一片残阳，六点钟将到，半空已没有火焰。走出大门，左右邻居已开始在马路树荫下溜着水泥路面活动。住宅中间，还不免夹着小花园和菜圃，瓜架上垂着一个个大的黄瓜，秋虫在那里弹着夜之前奏，欢迎着行人。穿上一件薄薄的绸衫，拿了一柄折扇，顺路踏上中山北路，漆着鱼白色的流线型公共汽车，在树荫下光滑的路上停着。你不用排班，更不用争先恐后，可以摇着你手上那柄折扇，缓缓地上车，车中很少没有座位。座椅铺着橡皮椅垫，下面长弹簧，舒适而干净，不逊于你家的沙发。花上一角大洋，你是到扬子江边去兜风呢，还是到秦淮河畔去听曲呢？你爱上哪儿就上哪儿。

　　我不讳言，十次出门有九次是奔城南，也不光为了报社在那儿，新街

口有冷气设备的电影院，花牌楼堆着鲜红滴翠的水果公司，那都够吸引人。尤其是秦淮河畔的夫子庙，我的朋友，几乎是"每日更忙须一至，夜深犹自点灯来"，总会有机会让你在这里会面。碰头的地点，大概常是馆子里的河厅。有时是新闻圈外的人做主，有时我们也自行聚餐。你别以为这是浪费，在老万全喝啤酒吃的地道南京菜，七八个人不过每人两元的份子。酒醉饭饱，躺在河厅栏杆边的藤椅上，喝着茶，嗑着瓜子，迎水风之徐徐，望银河之耿耿，桃叶渡不一定就是古时的桃叶渡，也就够轻松一下子的了。

我们别假惺惺装道学，十个上夫子庙的人，至少有七八个与歌女为友，不过很少人自写供状罢了。南京的歌女，是挂上一块艺人的牌子的，他们当然懂得什么是宣传。所以新闻记者的约会，她们是"惠然肯来"。电炬通明，电扇摇摇之下，她们穿着落红纱衫子，带着一阵浓厚的花香，笑着粉红的脸子，三三两两，加入我们的酒座。我们多半极熟，随便谈着话，还是"履舄交错"。尽管良心在说，难道真打算做个《桃花扇》里人？但是我没有逃席。

九点多钟了，大家出了酒馆，红蓝的霓虹灯光下走上夫子庙前这条街，听着两边的高楼上，弦索鼓板喧闹着歌女的清唱；看到夜咖啡座的门前，一对对的男女出入，脸上涌出没有灵魂的笑，陶醉在温柔乡里，我们敏感的新闻记者，自也有些不怎么舒适似的。然而我们也不免有时走进大鼓书场，听几段大鼓，或在附近露天花园，打上一盘弹子，一混就是十二点钟。原样儿的公共汽车，已在站上等候，点着雪亮的车灯，又把你送回城北。那时凉风习习，清露满空，绸衫子已挡不住凉，人像在洗冷水澡。住宅区

四周的秋虫，在灯光不及处一齐喧鸣，欢迎你在树的阴影下敲着家门。这样的生活，自然没有炎热，也有点像走进了《板桥杂记》。于今回想起来，不能不说一声罪过。自然别人的生活，比这过得更舒适的，而又不忏悔，我们也无法勉强他。

白门之杨柳

张恨水

南京的杨柳是众生相的，是遇见了许多人间事的。可不管经历多少轮回，它总是一副杨柳依依的样子。

在中国辞章家熟用的名词里有"白门柳"这个名称。杨柳这样东西，在中国虽是大片土地里有它存在的，可是对于这样东西，却特地联系着成一个专用名词，那实在有点儿缘故。据我个人在南京得来的经验，是南京的山水风月，杨柳陪衬了它不少的姿态。同时，历代的建筑，离不开杨柳，历代的文献，也离不开杨柳。杨柳和南京，越久越亲密。甚至一代兴亡，都可以在杨柳上去体会。所以《桃花扇》上第一折"听稗"劈头就说："无人处又添几树杨柳。"

南京的杨柳，既大且多，而姿势又各穷其态，在南京曾经住过一个时期的主儿，必能相信我不是夸张。在南京城里，或者还看不到杨柳的众生相，你如果走过南京的四郊，就会觉得扬子江边的杨柳，大群配着江水芦洲，有一种浩荡的雄风，秦淮水上的杨柳两行，配着长堤板桥，有一种绵渺的幽思。而水郭渔村，不成行伍的杨柳，或聚或散，或多或少，远看像一堆

翠峰，近看像无数绿幛，鸡鸣犬吠，炊烟夕照，都在这里起落，随时随地是诗意。山地是不适于杨柳的，而南京的山多数是丘陵，又总是带着池沼溪涧，在这里平桥流水之间，长上几株大小杨柳，风景非常的柔媚。这样，就是江南江水了。不但此也，古庙也好，破屋也好，冷巷也好，有那么两三株高大的杨柳，情调就不平凡，这情形也就只有南京极普遍。

杨柳自是点缀春天的植物，其实秋天的在西风下飘零着黄叶，冬天里在冰雪中摇撼枯条，也自有它的情思。而在南京对于杨柳赞美，毋宁说是夏天。屋子门口，有两株高大的杨柳，绿荫就遮了整个院落。它特别地不挡风，风由拖着长绿条子的活缝儿里过来，吹拂到人身上，有一种说不出来的舒适。晚上一轮白月涌上了绿树梢头，照着杨柳堆上的绿浪，在风里摇动，好像无数的绿毛怪兽在跳舞。这还是就家中仅有的杨柳说。如走上一条古老的旧街，鹅卵石的路面，两旁矮矮的土墙店铺，远远地在街头拥上一株古柳，高入云霄，这街头上行人车马稀少，一片蝉声下，撒着一片淡淡的绿荫，这就感到一番古城的幽思。

在南京度过夏天的人，都游过玄武湖。一出了玄武门，就会感到走入了一个清凉世界。而这份清凉，不是面前的湖水和远峙的山峰给予的。正是你一出城门，就跳上一道古柳长堤，柳树顶尽管撑上天，它下垂的柳枝，却是拖靠了地，拂在水面，拂在行人身上。永远透不进日光的绿浪，四处吹来着水面清风，这里面就不知有夏。我曾在南京西郊上新河，经过半个夏天，我就有一个何必庐山之感。这里唯一给予人清凉的思物，就是杨柳。出汉西门，在一块平原上四周展望，人围在绿城里，这绿城是什么？就是

江边的柳林，镇外的柳林。尤其在月下，这四处的柳林，很像无数小山。我住家所在，门前一道子江，水波不兴，江边一排大柳林，大柳林下，青苔铺路就是我家的竹篱柴门，门里一个院落，又是两株大柳树。屋后一口塘，半亩菜，又是三棵大柳树。左右邻居，不用说，杨柳和池塘。这一幢三进平房整天都在绿荫里，决没有热到百度（华氏）的气候。我于这半个夏季里，乃知白门杨柳之多，而又多得多么可爱。

秋意侵城北

张恨水

南京的城北，让那性情不定的秋变得稳重，收拢春日的生机勃勃与夏日的奢华繁盛，一切恢复成最原始的模样，这的确是江南少有的景致。突然间，一声钟响直抵灵魂，莫名的一种心满意足。

中秋快来了，在北平老早儿给我们一个报信儿的，是泥塑兔儿爷，而在南京呢，却是大香斗。虽然大香斗摆列在香烛店柜台上，不如兔儿爷摆在每条胡同儿的零食摊上，那样有趣。但在我们看到大香斗之后，似乎就有一种"烟士披里纯"，钻进文字匠人的脑子。中国的节令，没有再比中秋更富于诗意的。它给人们以欢乐，它给人以幽思，它给人以感慨，甚至它给人以悲哀，所以看到大香斗之后，因着各人的环境之不同，也就会各有各的感想。

天气是凉了，长江大轮的大餐间，把在庐山避暑的先生、太太、小姐们，一批一批地载回南京，首先是电影院表示欢迎之忱，在报上登着放映广告。其次是水果公司，将北方的砀山梨，良乡栗，天津葡萄，南方的新会柚子，台湾香蕉，怀远石榴，五颜六色，陈列在铺面平架上，自然，这些玩意儿，上海更多更好，可是在上海里表现着，在空气里缺少那么一点儿悠闲滋味。

譬如，太平路花牌楼是最热闹地区了，但你经过那里，你也不会感到动乱，街两旁的法国梧桐和刺槐，零落地飘着秋叶，人行路上，有树荫而树荫不浓，我们披一件旧绸衫，穿一双软底鞋，顺着水泥路面溜达。在清亮而柔和的阳光下，街上虽有几个汽车跑来跑去，没有灰土，也没有多大声音，在街这边瞧见街那边的朋友，招招手就可以同行在一处，只有北平的王府井大街，成都的春熙路可相仿佛。上海的霞飞路也会给人一点儿秋意的，然而洋气太重。

我必须歌颂南京城北，它空旷而萧疏，生定了是合于秋意的。过了鼓楼中山北路，带着两行半黄半绿的树影划破了广大的平畴，两旁有三三五五的整齐房屋，有三三五五的竹林，有三三五五的野塘，也有不成片段的菜圃和草地。东面一列城墙，围抱了旧台城鸡鸣寺，簇拥着一丛树林和一角鼓楼小影，偶然会有一声奇钟的响声，当空传来。钟山的高峰，远远在天脚下，俯瞰着这一片城池。在城里看到不多的山，这是江南少有的景致（重庆的山近了，又太多了，不知怎么着，没有诗意）。城墙是大美观玩意儿，而台城这一段墙，却在外看（后湖）也好，在里看也好，难道我有一点儿偏见吗？

三牌楼一带，当然是一般人最熟识的地方，而那附近就保存不少老南京意味。湖北路北段，一条小马路，在竹林里面穿过来，绕一个弯儿到丁家桥，俨然在郊外到了一个市镇。记不得是哪个方向，那里有家茶馆，门口三株大柳树，高入云霄，门临着一片敞地，半片竹林。我和她散步有点儿倦，就常在这里歇腿，泡一壶清茶（安徽毛尖），清坐一会儿，然后在

附近切两角钱盐水鸭子，包五分钱椒盐花生米，向门口烧饼铺上买两三个朝排子烧饼，饱啖一顿才买一把桂花，在一段青草沿边的水泥马路上，顺了槐柳树影，踏着落叶回家。

秦淮暮雨

倪贻德

我刚踏上了这孤寂旅途，潇潇暮雨就来了。秦淮水榭、金陵楼台在这烟波渺渺中晕开，每一个时刻、每一个窗景都引发着我对往事的回忆。我该如何保持我的姿态，以免被悲伤牵绊？

无论在故乡或在异乡，只要是住上几个月之后，对于那个地方，多少总有些依恋的感情，一旦不幸而别离他去，也就不免要生起一种无限的惆怅呢！

无论是道近或是道远，只要是一个人孤另另走上了旅路的时候，多少总要觉得寂寞无聊，而感到一种生世飘泊的悲哀呢！

但在这两种情形之下，要是正值风和日丽，山川明媚的时候，使一个怨离惜别的征人，看看大自然光明灿烂的表现，听听候虫时鸟嘹亮的清歌，也可以减去几分黯然消魂之感，而使各种无谓的愁思忘怀了呢！反之，倘若在细雨萧萧之下，在残年暮冬之季，天宇暗淡，草木凋零，所有接触到我们眼中来的，都是催人下泪的资料；况又是西风频来催打，远郊的哀声时起，你想一个漂零多感的旅客，遭到这样凄惨的情景，他脑里的愁思，他心中的悲怀，是怎样难以形容得出来的哟！

然而以我个人而论，那苍天好像故意要和我的生活调和似的，每逢在

旅途之中，所遇到的天气，总是后者多于前者，不是刮着风雪，就是洒着雨丝，这正像我灰色生活的一幅写照，这也是我一生命运偃蹇的象征吧！

啊！今朝！正北国严风，吹过江南的时候，正萧萧暮雨，打在秦淮河上的时候，可怜一乘车儿，一肩行李，又送我到孤寂的旅路上来了。想金陵一去，他年难再重来；从此白鹭洲前，乌衣巷口，又不能容我的低回踯躅了！车过桃叶渡头，我看见两岸的楼台水榭，酒旗垂杨，以及秦淮河中停泊着的游艇画舫，笼罩在烟雨之中的那种情调，又想起半年来在外作客，被人嘲笑，被人辱骂，甚至被人视为洪水猛兽而遭驱逐的那种委曲，我的眼泪竟禁不住一颗一颗的流了出来。自秦淮以至于下关，约有十多里车行的长途，所以尽够我在那里把往事苦苦地来思量，也尽够我自己制造出许多悲乐的空气来自己享受呢。

乡愁

想我初到这秦淮河畔来的时候，正当秋蝉声苦，月桂香清。这秋色的故都，自不免有一番身条落寞的景象；何况是生世飘泊，抑郁多愁的我，逢到这样的时节，处在这样的异乡，这客中的苦况，更要比别人加倍难受呢！所以我整日的伏处在斗室之中，只是想到故乡，想到久居的黄浦江滨，想到我早夕相处的几个朋友，觉得今昔相较，哀乐殊异，而自侮不该谬然远走他方。

那是一天的午后，同事的万君，看我寂寞得可怜，他就过来邀我说：

——这样闷坐着岂不痛苦，我们还是出去跑跑吧。

——好，好，我们一同去跑跑罢——我当然是欣喜的对他表着同情。

弯弯曲曲地行过了几条狭长的街道，行过了古罗马城堡似的城门洞，城市一步步的远离，山乡一步步的展开，奇形古怪的驴背客可以看见了，兜买石子的江北小团也可以看见了，原来我们已经到了方孝孺葬身埋骨之地，自古兵家必争的雨花台畔了。

雨花台上，还剩有前朝战血的痕迹，深深的壕沟，高高的堡垒，令人犹能想见当年横刀跃马，金鼓喧天时豪壮的气概；而衰黄的枯草，和颓败的瓦砾，默然躺在午后秋光之下的那种情景，则又令人想到沙场白骨，战士头颅的惨状。我更放眼四望，只见一座雄厚崔巍的石头城，包住了几万人家；卧龙似的连山，绵亘不断的在四处起伏着，现出了许多远近高低的岗陵丘垄；一线的长江，隐然粘在天地交界处，而这日又值黄沙天气，澹薄的阳光，从昏濛濛的天幕中射下来，更觉得这荒凉的古战场上，有一种浩荡荡的莽苍苍的气概，直逼人来，好像有百万雄师，潜伏在那里，正要预备作战的样子。

我在这样呆呆地回望的时候，旁边站着的万君，忽而指着一处山上白色的小点对我说：

——哦，那就是天保城！

——哦，那就是明孝陵——他又指着一处山脚下的几块红墙。

——那就是钟鼓楼——他又指着一处庞然雄镇的大建筑物。

他又指着许多远近的名胜古迹，一一的告诉我，面上露出很得意的神色，大概他是故意想在我面前夸示他们本乡风土的佳胜罢！但是，他何曾晓得我——我是曾经沧海难为水的！这些干燥无味的景色，那里及得来我故乡的百一呢？故乡有杜鹃花开遍的春山，故乡有黄莺鸟鸣彻的柳堤，故乡有六桥三竺中缥缈的云烟，故乡有绿水柔波中清丽的人影，故乡有……啊啊！我可爱的故乡哟！你终竟是我儿时青梅竹马的伴侣，你那明媚的容颜，你那纤纤的清影，你那婉曼的歌声，是早已深深地印在我的心目之中了，虽有异乡的花草，时来引诱我，但是我无论如何不会把你忘记了的哟！可不知何日里，我能够飘然归来，投在你的怀中，把我的想思苦痛来和你从头细数呢？

月下

不久中秋也就到了。这一天的晚上，天气虽然不好，然而也没有雨，朦胧的淡月，时时从薄薄的浮云里攒出来窥人，八九点钟的光景，我刚从一家酒楼里微醉出来的时候，遇到了几个新交的朋友，他们一定要拖我到秀山公园里去赏月，我也因着客中多闲，岂忍负此良宵，所以也就乐得跟了他们走去。

对月怀人，乃是人之常情，我又何能免此？所以当我缓缓的步在复成桥畔，看见那岸边轻围住晚烟的垂柳中间漏出来的淡白的圆月的时候，竟

使我不知不觉的想起了我故乡湖畔的那人儿了。

那人儿是蒲柳一般的芳姿，兰蕙一般的丽质，我爱她那温软轻松的华发，我爱她那乌黑多情大眼，我爱她那柔嫩苍白的颊儿，我尤其爱她说话时那种细腻怯弱的表情，和见人时嫣然一笑的媚态：

她曾经告诉我说过，她是一个世界的零余者，人群的失败者，她受了种种不幸的刺激，所以对于什么也心灰意懒了。她又同我说，她只愿和我以友谊相始，亦以友谊相终，永远做一个纯洁的朋友。她又同我说，她是曾经在半规的凉月底下，立在湖边上，一个人暗暗私泣过的……

可怜我因着她这几句话，也无端的下过许多眼泪，记得我在一首诗里，也曾经为她这样的哀吟过。

银河淡淡的凉夜，

秋水盈盈的湖面，

湖底里倒映着一个

纤纤的清影，

湖边上有一个少女

在低低诉她的幽怨。

湖边的少女！

你泣着，你呜咽着，

你泣着为的是什么？

可是受了他人的欺凌？

或是有如许故来的哀怨，

故来的饮恨，

——那说不出的哀情。

啊，说不出的哀情哟！

你终于是说不出吗？

你为甚深深瞒隐了？

你为甚不肯告你远方的恋人？

啊，你将永远永远地，

葬她在灵魂的深处，

与永劫而同存……

啊！今夕月光如此清幽，不知道她对了这多情的凉月，又将如何的回肠千转，幽思百结呢？不知道她可曾想到千余里外还有这样一个可怜的人在对月怀念她呢？啊，我心目中所翘盼的人，我欲爱而不得爱的少女，你也知道那飘泊的孤独者的烦恼吗？

这一天的晚上，我看月色下淡泊素静的秀山公园，园中的许多赏月的少年男女，和在草地上跳舞的几个年青的女学生，我的心里感到了分外的愉快和温热。

白鹭洲

此后我对于这秦淮河畔的感情就一天一天的浓厚起来了。这其中有两层原因存在着：其一，是不多几日之后，我在所住的学校后面，发现了一个可爱的地方 —— 是足以使我无聊时闲游的地方。那儿是一片优秀的水乡，有清可鉴人的溪流，也有纡回曲折的堤岸，有风来潇潇的芦荻，也有朦朦含烟的白杨，有临水的小阁精椽，也有隔岸的农家草屋……然而我起初也不过淡然置之而已。

后来我和人家谈起，他们告诉我说：

——这就是白鹭洲哟！

——噢噢，那就是二水中分的白鹭洲吗？

——那正是一处前朝诗中的遗留物呢！

这样一来，我更觉得这地方的亲密可爱了。真的，我每到下午四五点钟的光景，总要邀住一二个朋友，慢慢的踱到那边去闲逛的，而恰恰在那时候，四方的景色，最是变化的复杂；在落日这一边呢，好的是深暗昏濛的林木和晚烟蒙住的远景，衬在橙红的天空上的那种黄昏情调；但是倘若再回过头去一看，则又是一种别样的风光，那正是因为受着对面落日返照的原故，所以一切的景物，都在灼灼地闪烁，都在耀耀地发光，那背景的天空，更觉得昏暗下来了。这两者所呈的色调既如此不同，然而他所给我们的诗意，却是一样的能使我们低徊咏叹，徘徊而不忍遽去的。当那个时候，

我快乐得把一切都忘怀了，一个人不知不觉的哼起郑板桥的几首道情来，自己也好像变了一个樵夫渔父，在山林烟水之间逍遥的一般。

其二，是在我学校前面，也发现了一个足以使我无聊时闲游的地方，不过这地方的情调，趣味，和前者恰是绝对的相反。原来这就是娼妓游民行乐之地，三教九流聚会之场，所谓夫子庙者是也！那儿的规模，格局，观瞻，虽然没有上海那么繁华绮丽，虽然没有北京那么伟大雄壮，但是一到了晚间，那些六街灯火的辉煌，楼头的清歌曼舞，妖艳的肉体的侵轧，以及隔江一声声的檀板丝弦，街心夜游者欢狂的嘈音，都足以使人心荡目迷，而陶醉在醇酒一般的境地里的。

在灯火黄昏之时，在一湾凉月之下，我是常常牵拉着三五年少，漫步的蹈到一家茶社的楼上，踞坐在一张板桌旁边，烟雾迷漫的中间，惨绿的瓦丝灯底下，看看那同透加所绘的跳舞里面一样的病弱的可怜虫，听听她们从竹棍藤鞭之下逼迫出来的哀音，和四周侵淫着的那种靡靡的空气，我又好像变了一个群集在咖啡馆里度浪漫生活的青年艺术家了。

——哦，你们看！这不是一种极好的画材吗？我们倘若把这惨白窈窕的歌女当作了画面的主体，那么这灰黄憔悴的乌师不是一个极好的背景？这缭绕的烟丝又不是一种极美妙的衬托吗？……

——你们看！这瓦丝灯光下的色彩是多么闪烁而活跃！这歌妓的红唇是多么硗薄而可爱！她颊上的肌肉……她胸部的曲线……

红叶

重阳节前后的那几天，可说是秋天的精神发挥得最充分的时候。倘若不相信这句话，你不妨到野外去走一趟看看，最好是到那丘陵起伏的高旷之地，又还须骑一匹蹄声得得的驴子，那末你就可以在驴背上看见缓缓地从你两旁经过的秋山野景。知道大自然是如何的在那里表现着庄严灿烂的精神，又如何的在那里发挥着崇高悠远的诗意了。

如今佳节又近了重阳，寥廓的天空，只是那般蔚蓝一碧；灿烂的娇阳，想已把青青的郊原，晒成一片锦绣的华毯；葱郁的林木，染为几丛灼嫩的红叶了罢。紫金山麓，灵谷寺前，正是秋色方醋的时候。当这样的佳景，这样的令节，我们应当怎样的去遨游寻乐，才不致辜负这大自然赐给与我们的幸福呢！

于是我们又踏过断碣残垣的明故宫，走出了午朝门，在城脚下一个驴夫那里雇了几匹驴子，蹒蹒的直向前面山道中进行。山道是迂回曲折，高低起伏，驴儿也跟了他一蹬一颠的缓步，或左或右的前进。

在驴背上一路的贪看着荒山野景，饱尝了许多以前所未曾接触过的清新的美点来，这美点倘若要精细的描写出来，抽象的文字恐怕还嫌不足，最好是用具象的绘画，或者可以更直接更真确些。哦哦，这秋阳中倾斜的山坡，山坡上铺满着的不知名的野花——那五色斑烂的野花，远远的一角城墙，城墙上的天空，天空中流荡着的白云，这不是一幅极好的风景画的

题材吗？哦哦，这几间古旧的茅舍，茅舍旁有垂着苍黄头颅的向日葵，茅舍前有半开半掩的年久的柴扉，柴扉前立着一个孩子，他抱了一束薪，在那里对我们呆看的神情，那又好像在什么地方的一张名画里看见过的样子。哦哦，这一带疏林枫叶，枫叶经了秋阳的薰染，经了秋风的吹拂，也有红的了，红得如玛瑙般的鲜明；也有黄的了，黄得如油菜花般的娇艳；也还有绿的，那仿佛还在长夏时一般的滴翠：后面有红墙古屋的衬托，上面有蓝天的掩映！……这又好像是我的一个好友曾经在那里表现过的一幅画境……

我这样的在驴背上默默的看着想着，其余的几个朋友也都默默，这空山之中，除开得得的蹄声，也没有鸟唱，也没有虫鸣，也没有人语，大概这时候，大家受了大自然的引诱，都不知不觉的为他伟大的力量所摄伏了。总之，我们好像已经不是现世的人，而变成了中古世浪波时代的人了；我们已经不是现实的人，而变成了山水画中点缀的人物了。

游兴还是很浓的，太阳却缓缓的打斜了，影子也渐渐的修长起来，一切的景物自然更增长了她们的华丽灿烂。然而这无限好的黄昏，偏又在摧游人归去。归途，随处拾着红叶，摘着野花，笑看那斜阳中的樵牧，那种快乐的遭遇，真使我有终老是乡，不愿再返尘世的感想了。

玄武湖之秋

不多几日之后，学校里有结队作玄武湖游的举行。这玄武湖上，原是桃李争艳之地，荷花柳丝之乡，所以她的华年，是在烂漫的芳春，是在蓬勃的长夏；一到了深秋，年华逝了，游人也散了，所遗留下来的，只有一些寂寞与悲调；然而倘若由诗人的眼光来看，那么这些衰柳，残荷，败芦，枯叶，以及冷落的孤棹，苍茫的远山……是如何的含着高超的诗意！又如何的现着低徊的情调呢？这正所谓：

"碧云天，黄叶地，秋色连波，波上寒烟翠。山映斜阳天接水，芳草无情，更在斜阳外。"

这又好像是一个美貌的女子，到了中年以后，她娇嫩的容颜慢慢的憔悴了，她浓黑的华发渐渐的稀少了，她往日的恋人也弃她而去了，到这样的时候，她一方面既感慨那似水的流年，一方面又还时时在眷念着她那如花的青春，然而青春是一不可复回，年华又一年一年的流向东去，她无可奈何，可是暗暗的背人流泪的样子，一般的具有美妙而悲凉的诗的情味。

这是使人见了何等地可怜而又可爱的，所以我在这秋的玄武湖上昏昏濛濛度了几个朝暮，也不知道昼和夜，也不知道晴和雨，又忘却了世上一切的荣名禄利；我只愿在这一片荒凉如死的湖边上，结一间小小的孤屋，

把我几年来飘泊的生涯，收拾起来，归宿在那里；等到我死了之后，也把我的枯骨，埋葬在那里，那末我在这一生也就心满意足的了……

"一间小小的孤屋，但是建筑倒很精雅，从外边看来，虽好像是农家的田舍，里面却有的是湖绿的粉墙，明净的玻窗；有的是小巧的台椅，温软的床褥；屋顶虽不高，但好在于这不高，低小了才觉得团结而紧凑呢；屋外更围了一排矮矮的竹篱，竹篱外便只有芦荻和湖水了。住在这屋里面的是一个可怜的老人，他既没有妇人，当然也没有儿孙，每天伴着他的，只有几本破书和几张旧画。他从来没有踏出外边去看一个人，人家也从来没有一个人进来看他。每到了西风飒飒的晚秋，或夕阳晼晚的黄昏时分，他总是默默地靠在窗口，看了那窗外一片单调的景色，听了那远处吹来几声孤雁的哀号，他的心就不知不觉的浮沉在一种美妙的追想里面，那就是他青年时代所经过的一段可歌可泣的浪漫史。这是他唯一安慰寂寞的方法，他每想到这个时候，自己就好像已经回复了他那黄金时代的生活一样，同时他的甜蜜而可爱的老泪，也禁不住滔滔地流了出来……"

我对玄武湖爱慕之余，本来原想将这样一段幻想，来做一篇小说。描写一个再过几十年之后的我的暮年生活，是如何的孤寂，如何的幽静，又

如何的时时在一种幻影的追想里面生活着。但是到了后来，不料我求悲哀的诗意之心终竟敌不住我求欢乐的陶醉之心的强盛；我灵的爱之企慕也终竟敌不住我肉的爱之企慕的迫切，于是我那篇"玄武湖之秋"的内容，和前面那一种幻想里的情节就绝对的相反了。

那篇小说，是写我正当在年青时候，同了三个美貌的女学生，在那玄武湖上，如何的相亲相爱，后来分别之后，又如何的思暮她们的一段想象。这样放浪的情节，这样大胆的描写，在这礼教观念极深，文艺知识极浅的中国社会里，原是应该当把它及早焚烧了毁灭了的好。但是，我青年的血气终竟没有消灭到全无，我修养的工夫终竟没有磨炼到十足，我的求隐晦的心终竟没有我求表现的心的热切，于是我就在某种文艺杂志上竟大胆的把他出而问世了。

寒冬

寒冬的日子一天一天的拉近了，秋天的幻景已经隐灭了去，所剩下来的只有一些可怕的悲哀，虽然秋天也是悲哀的，但那种悲哀却时常给人以喜悦；独有这冬天的悲哀。是失望的，现实的，无可奈何的。别的不必说起，就只要抬起头来一看，那密布着的冻云，昏濛濛的黄尘，西北风在高处的盘旋，灰调的色彩，号吼般的声音，已经够使人愁惨终朝了。所以我每到了冬季，就和各种昆虫一般，摄缩起来，一动也不敢动，只是等待着运命的来支配罢了。而正当那个时候，各方面对我的攻击，也接着如野火般的

四起，使我更陷于悲愁绝望之境里，这正是"祸不单行"啊！

原来自从我那篇《玄武湖之秋》发表以后，凡是稍与我有些关系的人，对于这篇小说都非常的注意，也有当面来责难我的，也有写信来批评我的，他们有的说我没有真实的感情，没有纯洁的恋爱，以女子为儿戏，有污辱了女性的人格，有的说我没有修养和沉静的工夫，太是赤裸裸的描写，使人看了心神不安，有失了美的价值，有的说我只有肉的爱而没有灵的爱，是礼教的教徒，色情的狂奴……这些他们本来不负责任的说，然而神经过敏的我，怎样能够当得起这种毁辱呢！我的食量也逐渐的减少了，睡梦中也时常惊醒了。每个人的眼睛好像都在盯住我，每个人的言语好像都在痛骂我，我为着躲避这些可怕的刺激；每天只是缩在房里，一步也不敢踏出去，像这样捱病似的捱了几天之后，学校的当局，竟因着这一篇小说把我的职务像快刀斩麻似的辞退，他唯一的理由是：

"先生所作之小说，今已激动公愤，倘再牵留不去，将引起极大之风潮！……"

事已至此，我还有什么话可讲？想我当初写这篇小说的动机，原是不满于现实的苦痛，要想在文艺的世界中，建起空中的楼阁，求我理想中的人，来安慰我的寂寞，减轻我的欲求；现实的社会，纵使是一座不容人飞翔的牢笼，纵使是一处监禁思想的魔窟，然而在艺术的天国里，却是绝对容人以自由，凡是宇宙的市民，谁都可到这里来尽情地翱翔，尽情地欢唱的。而不料一到了万恶的中国社会里，竟连这一点点的自由也要被束缚；竟连这一点点的享乐也要被摧残！这还有什么话可讲呢？……

暮雨

尖长而响亮的汽笛声，把我的意识回复了转来，探头向车篷外去一望，荒凉的野景已经渐渐在转变为嘈杂的市廛了，两旁的行人也觉得渐渐的拥挤起来，距车站的路想已不远了。只是萧萧的暮雨，比刚才更加落得起劲，大概他是故意在那里助长飘流者心内的悲调罢！

中山陵前中秋月

梁得所

夜已央，月亮静静地照着，看着大地满目创伤，听着紫金山下逝者的叹息，听着秦淮河畔商女的弦歌，月亮只静静地照着。

火车到京时，已是下午五时了。斜阳照着一阵微雨，天空现出彩虹。彩虹的一端仿佛落在石头城边的玄武湖上，使那古朴的城池，添上鲜艳的色泽。

下关车站上，早有中央宣传委员会代表黄英先生招接，下站乘汽车进中央饭店。行李略事安顿，天色已晚。今夕无事，又是中秋。我们正想找个什么月亮当头的地方坐坐，庶不辜负一年一度的良宵。黄君却说京中几个朋友约定邀我们到紫金山下中山陵园去赏月。

驱车出城，郊外非常僻静。半小时才到中山陵园主任马湘先生住宅。马主任便是中山先生生前的卫士，观音山之役曾奋身保护先生出险，直到现在先生安葬了，马氏还守卫陵墓。我在他客所偶然看见他一幅少年留影，跨着一步弯弓马，双手举着一柄大关刀，眉宇间果然流露一股好汉的豪气。

宅前摆着两桌酒菜，席间谈笑无拘执。座中健谈的，要算那七十多岁

的王先生。这位先生长着一部林森式的胡须，衔着一枝雪茄，穿长衫而戴打鸟帽。据说他从前在南洋是三合会领袖，后来跟中山先生奔走革命，现任中央监察委员。老人家诗兴不浅，我们听他背了好几首得意之作，即如"总理龙舟歌"和"洛阳即景诗"。洛阳诗做得太妙，我请他重念一遍：

"乘车洛阳兮穿过山谷，平原远望兮青青绿绿，民居圮洞兮无房无屋，夜间黑暗兮无灯无烛……"

他念了格格地笑了一会说："我们南洋伯是不会做诗的，不过去年游洛阳口占几句罢。还有，当时和陈果夫先生游龙门，看石窟中残破的佛像，陈先生吟了两句：'满山都是佛，可惜佛无头。'我替他续两句：'不知谁人杀，何从去报仇。'"说罢，又格格地笑了一阵。

他又说，从前在南洋三合会时，是主张扶明灭清的。后来听孙先生灭清不必复明，便可成立新的民国。言之果然有理，往后我便跟他。

我听了这些简洁的话，想起当年革命事业何其简洁，到今日政治所谓上轨道，其中关键便繁复起来了。我又想中秋节，原本就是从前扶明灭清的民族革命运动的纪念日，月饼便是党人藏信通消息的纪念品。我更想起，今年的中秋节，正是日本承认满洲伪国的日子，难怪紫金山上的明月，在乌云中暗淡无光了。

夜将半，明月终于冲出了云围。皎洁的光芒，照着孙陵明陵等民族领袖的墓地，照那历朝盛衰所在的都城。当今内忧外患交迫时节，凄淡的明月，忍听紫金山下逝者的叹息，忍听秦淮河畔商女的弦歌！